LOCUS

LOCUS

LOCUS

Smile, please

smile 74

新棋紀樂園——關地篇

王銘琬 著

編輯：韓秀玫

封面設計：林育鋒

美術編輯：何萍萍

出版者：大塊文化出版股份有限公司

台北市10550南京東路四段25號11樓

www.locuspublishing.com

讀者服務專線：0800-006689

TEL：(02) 87123898

FAX：(02) 87123897

郵撥帳號：18955675

戶名：大塊文化出版股份有限公司

e-mail:locus@locuspublishing.com

法律顧問：董安丹律師、顧慕堯律師

版權所有　翻印必究

總經銷：大和書報圖書股份有限公司

地址：新北市新莊區五工五路2號

TEL：(02) 89902588 (代表號)　FAX：(02) 22901658

二版一刷：2017年6月

定價：新台幣320元

ISBN 978-986-213-798-7

Printed in Taiwan

國家圖書館出版品預行編目資料

新棋紀樂園 . 關地篇 / 王銘琬著 . — 二版 . —
臺北市 ： 大塊文化，2017.06
面 ： 公分 . —（smile ; 74）
ISBN 978-986-213-798-7 (平裝)

1.圍棋

997.11　　　　106006944

MING — WAN'S WORLD ——

—— 關地篇

新棋紀
樂園

王
銘
琬

著

目錄

MING — WAN'S WORLD ———— 關地篇

王
銘
琬 著

新棋紀
樂園

序──相信自己「一無所知」

十年前，圍棋軟體「狂石（CrazyStone）」用蒙地卡羅方法，以勝率為局面的評價函數，讓當時的電腦圍棋界大吃一驚，它的機制是，在所有局面做非常多次「隨機」的模擬到終局，其後選擇其中勝率最高的一手。

當時圍棋被認為是好棋與壞棋很分明的遊戲，教電腦下好棋都來不及了，哪有閒工夫讓電腦玩「隨機」的擲骰子遊戲？蒙地卡羅方法是統計學上很常用的手法，但沒有人覺得跟圍棋有關，將概率這個東西扯上圍棋的，除了十七年前我用空壓法拿到本因坊以外，就是「狂石」作者雷米柯龍。

結果狂石為圍棋軟體帶來重大突破，就算已經明顯超越人類的 AlphaGo，它的評價函數一半還是蒙地卡羅法，而另一半的價值網路也是用概率來處理的。

圍棋可以計算著手價值為「×目」，因為有數字指標，至今圍棋評估以「大小是幾目」做基礎，對人來說是最方便的方法。然而如《新棋紀樂園》上集〈開天篇〉所敘述的，大小的比較對我而言非常困難，只好以概率作為自己的起點，「概率」雖然也是數字，但運用起來和確定的數字很不一樣。

把著手定位於「大小」可以說是靜態的思維，空壓法因為起源於人類的計算力不足，而什麼都無法確定，只好由概率出發；這樣圍棋會呈現動態的面向，對局者必須意識的，是自己在什麼樣的姿勢下，採取什麼樣的動作，本書下集〈關地篇〉提供了兩個運用空壓法的訣竅「中點」與「交點」，我認為在

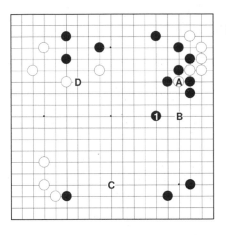

最近的ＡＩ對局裡，多少得到驗證。

圖1黑棋 Master 下出黑1，令人驚嘆，這個局面黑棋必須花一手把白A吃乾淨，至今的手法是黑B；此後的實戰例，對於黑B白棋還時常千方百計，在右下角黑棋模樣做活，以此而言，人類沒有捨B而改下1的理由；但從空壓法來看，現在局面的「易受影響區域」是下邊C至上邊D跨斷，加上左邊寬廣空間，黑1在確保白A征子的前提下，盡可能靠近易受影響區域的「中點」，是空壓法的標準動作。

圖2黑1是至今還膾炙人口的阿法肩，對此李世乭長考後2、4應，這樣阿法肩就成為好棋，黑5後棋局一直在 AlphaGo 的主動下進行

圖 3

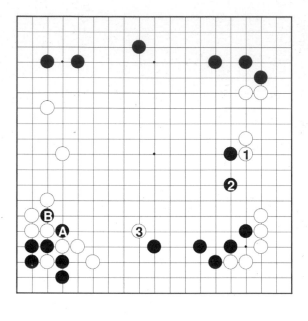

圖 4

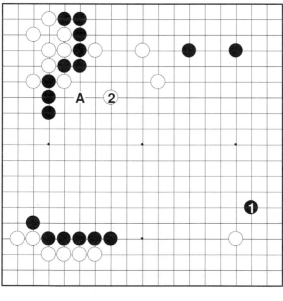

圖3白1壓，才能打擊阿法肩損失實利的弱點，但黑2跳，黑棋中央厚實；李世乭對此圖沒有信心，不過我懷疑他是否沒有考慮白3肩，這個局面不只模樣，還有黑AB二子的引出，白3是空壓法不折不扣的「交點」。

圖4Master白棋對黑1手拔，下白2這也是先鞭「交點」的標準動作，次有白A，而黑若是A應，白棋就得到明顯的「壓」的果實。

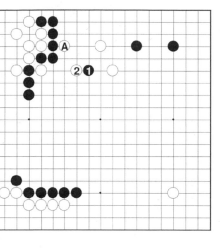

為圍棋的廣大，能讓概率轉換為實際收穫，比起AI，我運用概率其實還是怕三怕四的。

DeepZenGo 對趙治勳三番棋的第三局

圖5所以我一眼就覺得黑應立刻下1，才是此局面的「交點」，不過經過研究，對黑1白有2的逆襲，黑1不見得能那麼如意，Master 讓白A巧妙的派上用場。

AI的概率判斷，是強大機器能力的產物，人類無法模仿；人在日常生活可能不知不覺會用概率的基準去行動，但人運用概率去思考，說不定因為經驗不夠，其實是不擅長的，人在做決定的時候，還是希望這個決定是確實的，而不是基於一個概率數字就拚命，這可說是人的本能。我是人，雖說我認

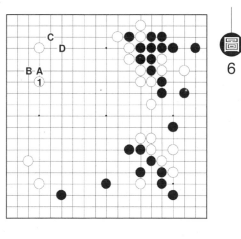

圖6 DeepZenGo 白棋，白1二間高締，手法的大膽超出我的預料。

這個局面，誰都會補強白棋左上角模樣，因為這個模樣很容易成為地，一般都會想補得堅實一點，很多人可能會下A，我充其量也是下B而已，直接下D、C，意圖讓模樣成為確定地也大有人在，然而白1至今是幾乎不被列入選項的。

圖
7

圖7黑1是白型的弱點，黑5為止白棋

沒有立刻追擊的手段，上邊白地蕩然無存，

想到這個結果，我會立刻放棄圖6白1的下

法。

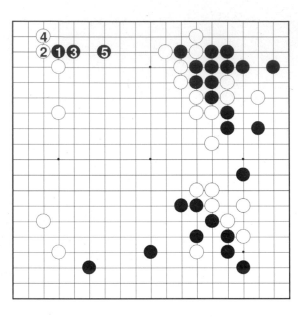

圖
8

圖8緊接著DeepZenGo白1打入下邊，

這個打入與A相關聯，黑棋不好應付，實戰

白13為止環顧全局，驚覺白棋形勢大好，從

這個局面來看，白B，C，D與黑E，F，

G的交換，白棋明顯佔了便宜，達到了「壓」

的效果。

圖6白1因為是二間高締，十足用上

「空」的壓力才能逼黑棋立刻侵入，

DeepZenGo動用包括白A的全局資源，成功

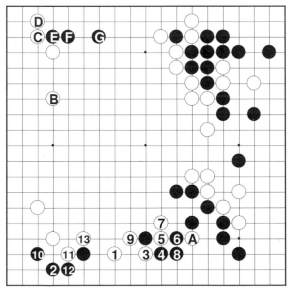

啓動「空壓連鎖」，從左上、下邊、左下，做到了一連串的「壓」的動作，可是我爲了怕黑棋在上邊生根，一定無法得到這麼好的結果。

的奧妙。

李世乭對 AlphaGo 三連敗後，第四局終於贏得勝利，記者問他，在連戰連敗窮途末路的時候，爲何還有力氣從強大對手扳回一城？

李世乭說：「儘管狀況超壞，我自己提醒自己，對局時不要忘記下棋的樂趣！」

本書〈開天篇〉討論過，運用空壓法，首先需要信心——相信概率，而信心的依據，是自己的「一無所知」，在AI的棋力超過人的今天，自己「一無所知」這個理由應該是越來越堅強，而我看AI的對局，最常有的感想是「自己的信心還不夠」，因爲人總愛幻想——認爲自己得到了某此領悟！

圍棋是藝術還是競賽，是永無答案的大哉問，但也可說答案其實很明瞭，圍棋既是藝術也是競賽。既是A又是B，這不是矛盾嗎？的確如此，人的自我本來就是一個矛盾，人類樂此不疲的圍棋存在矛盾，反而合情合理。

人們忘我下棋，想要比前一刻多理解一點圍棋，但圍棋什麼都懂了就不好玩了，什麼都不懂才最能享受圍棋，這是一個快樂的矛盾，深知自己什麼都不懂，才能深知圍棋

第五天 幻庵

「中點」與「交點」

不愧爲名店老闆，順便送我一包幻庵特製涮牛肉用的芝麻醬。

跟班：「日式涮牛肉是沾芝麻醬的嗎？」

老師：「日式涮牛肉一般沾兩種醬，芝麻醬和柑醋醬，一開始兩種都會給你。霜降牛肉含脂肪成份高，適合沾柑醋醬，芝麻醬和其他蔬菜比較對味；不過最近年輕人不懂味道，上好的肉拿去沾同樣屬於脂肪系的芝麻醬，照樣吃得不亦樂乎……。」

記者：「涮牛肉的講解請到此爲止，我們先要請教一下今天的主題。」

老師：「今天的主題？空與壓的互動才剛開始，第一空間、壓力連鎖、奪標利益、都是空與壓的互動的基本單字而已，好戲是

老師：「『幻庵』是江戶時代的名棋士，我本來以爲這裡的老闆會下棋，第一次來的時候還跑去搭訕，原來老闆連棋子都沒碰過。這個店取名『幻庵』全是偶然；不過在後頭呀！」

記者：「那『空與壓的互動』還要說多久呢？」

老師：「空壓法既然立足於『無限』，『空與壓的互動』的內容當然也是無限的，要說永遠也說不完。」

記者：「老師不要開玩笑，今天已經是第五天，我們的採訪是到明天為止，後天一早的班機就要走的，這個專欄不能有頭無尾的，講棋的內容請開始朝結論的方向進行。」

老師：「要對『無限』下結論本來就是一個不可能的要求，可是我的綽號是『奇蹟棋士』，化夢想為現實。今天的主題就說明兩個運用空壓法的訣竅——『中點』與『交點』。」

記者：「『中點』與『交點』？比起到現在為止出現的怪名詞，好像正常一些。可是，『運用空壓法的訣竅』，是什麼意思呢？」

老師：「在空壓法的守備範圍裡，所有的著手，可以用『中點』與『交點』這兩個要素來觀察與解釋。所以，『中點』與『交點』，也是尋找次一手的捷徑。答153黑1，是這個局面的『中點』。」

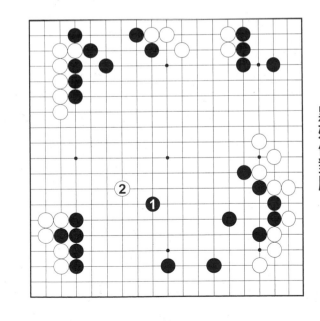

⊕問154：同答153，接下來白2淺消，黑如何對應？

中點與交點

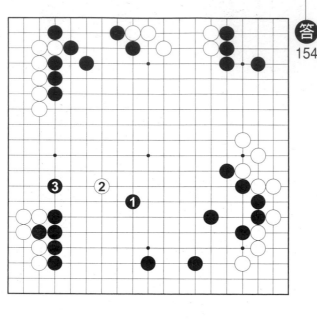

掉了!」

老師:「不用急,對於已經有空壓法基礎的棋友,『中點』與『交點』是最簡單又最可靠的想法。」

記者:「老師剛說過『中點與交點是尋找次一手的捷徑』,是兩邊都需要考慮呢?還是就像答案圖,黑1是『中點』,黑3是『交點』這樣,只顧一邊就好。」

老師:「雖然世事很少有只偏一邊的,關於『中點』與『交點』,剛開始只管一邊比較容易懂。就像你的涮牛肉不是沾芝麻醬,就是沾柑醋醬。」

跟班:「我覺得沾沙茶醬也不錯耶!」

老師:「你給我滾回台灣吃火鍋!從空

老師:「答155對於黑1的『中點』白2淺消,我的次一手是黑3,因為這個地方是局面的『交點』。」

記者:「一下中點,一下交點,頭都昏壓法的觀點來看,一著棋的目的,不是取得

最大的『空』間量，就是進行『壓』的動作。雖然空與壓的關係不是那麼一清二楚，可以說，大部分的情形，重點是在其中一邊的。」

記者：「老師的意思是說，著手大致可分為重視『空』與重視『壓』的兩種性質。」

老師：「正是如此！看來妳是還沒吃東西的時候頭腦比較清楚。說到這裡，事情再簡單不過了。重視『空』的著手，從『中點』開始尋找，重視『壓』的著手，從『交點』開始考慮，是空壓法的基本手法。比如答154

黑1為了取得空間量，下在『中點』，黑3為了攻擊白2，下在『交點』。

記者：「從哪裡看得出來黑1是『中點』而黑3是『交點』呢？」

老師：「顧名思義，其實已經一清二楚，不過肉都還沒上來，就從頭說起吧！」

問155：黑棋要在右邊下，該下在哪裡呢？

156 中點的理由

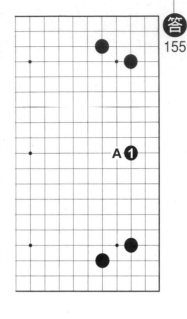

順眼嘛！」

老師：「感覺順眼，是一個不錯的理由，所以我常說，靠自己的感覺下棋，比背定石棋譜好。不過空壓法也是一個釐清感覺與推理的嘗試，黑1所以下在中間，也就是空壓法的──『中點』，是有理由的。圖1

（半圖）若白2打入，黑3跳、5追擊，一邊攻擊一邊擴大右下的有利空間，這個結果

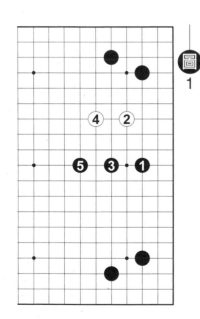

跟班：「這個問題學棋的第一天就會，誰都會下黑1，是所謂的理想型。」

答155（半圖）

老師：「不用那麼自信滿滿，黑1說不定下A星位。別忘記，空壓法最注重的是選擇的理由；跟班說明一下，為什麼要下黑1的？」

跟班：「下棋是感覺，每一手都要說明還得了。右邊的棋形，黑1下在中間，看來

16

問156

是下黑1時，所能取得的最多空間量。」

記者：「怎麼說呢？」

老師：「圖2（半圖）若不下『中點』，如黑1偏一邊的話，敵方就能選擇寬的一邊進入，白2以下，黑棋獲得的空間量明顯不如圖1。」

跟班：「圖2的右下角比圖1小的份容易成空呀！」

老師：「笨瓜！昨天剛說就忘記，馬上留級！圖2右下角容易成空的因素，和成空時地不如圖1大的因素可謂一利一弊，可是圖2對白子2、4的壓力明明不如圖1。所以圖2不如圖1的結論，比畢氏定理還可

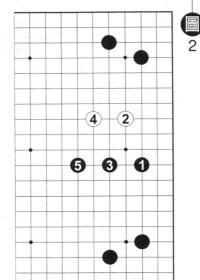

圖2

靠。」

記者：「答案圖黑1下『中點』的結果，讓黑棋在右邊獲得最大的空間量。」

老師：「現在只看右邊，要是中央空間量大，也有下A的可能，這以後再說。」

問156：黑先，拆哪裡好呢？

17

157 中點的價值

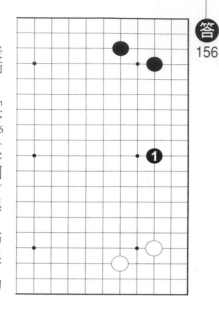

老師：「答156（半圖）黑1佔星下的『中點』，是當然的選擇。」

跟班：「常常有人下圖1（半圖）黑1位，多拆一路。」

老師：「這個情況，隨著棋局其他部分的配置，會有種種下法。現在問題只鎖定於右邊，答案圖無疑是最佳著點。圖1比如白馬上2位打入，黑棋的優位不是那麼明顯，

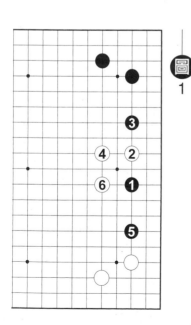

—圖1

黑1位，

圖2（半圖）下『中點』後白棋打入的話，黑棋比起圖1來是輕鬆多了。圖3（半圖）黑拆1位更不用談，被白2逼，黑白同形，一點也沒有先下的效果。下在『中點』，是讓對方失去選擇寬廣方向的餘地。」

記者：「答案圖是『中點』我懂了，可是答案圖該下1位，不用老師說大家都知道。」

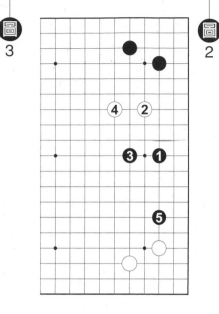

圖2

圖3

老師：「這叫人在福中不知福，剛才說過，著手大致可分爲重視『空』與重視『壓』的兩種性質。知道『中點』是獲得最大空間量的著點，等於圍棋的問題已經解決了一半！」

跟班、記者：「原來圍棋那麼簡單！」

老師：「說一半當然有一點誇張，不過知道『中點』的想法，一輩子受益無窮。

『中點』雖然很簡單，就算一流棋手，也常錯過。」

問157：這是我的實戰，我拿白棋，黑棋是山下敬吾。現在黑1打，右上圍成大空告一段落。左上白棋模樣也可說已經圍住，暫時沒有問題，現在只有下邊有棋可下，白棋的次一手？

19

158
世事難料

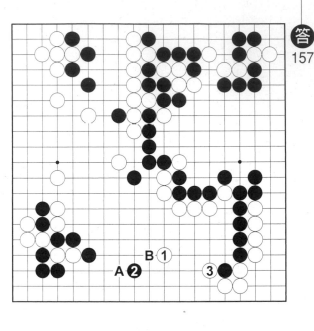

記者：「『下邊與中央白棋孤子』是什麼意思？」

老師：「光看下邊，黑2比白3大，中點可能在B位，現在因爲必須與中央孤子連結，小退一步。」

記者：「老師剛說『中點是很單純的』聽起來一點都不單純嘛！」

老師：「道理是很單純的，從連結中央的前提下選擇下邊的著點就行了。我現在會想起這個局面，是因爲結果並沒下答案圖，圖1實戰白1打，是一著大臭棋，形同敗著。」

跟班：「白1形好，有那麼糟糕嗎？」

老師：「這個局面只剩下下邊，就像肉只剩下一塊。你不去搶，就沒得吃了，能搶到最大空間量的地方，是答案圖的『中

老師：「答157白1，次一手留下A與3的餘地，是下邊與中央白棋孤子的『中點』，黑2白3後，是一個細膩的局面。」

記者：「『下邊與中央白棋孤子』是什

20

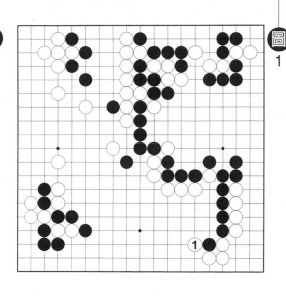

圖2

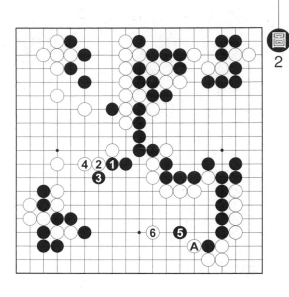

圖1

問
158

：同圖1白1時，黑棋應該
如何處理下邊？

呀！」

黑5與白Ａ的交換變成黑棋的負擔。白棋在
此反而變成優勢，白Ａ是誘發黑5的勝著

攻，白棋一邊逃一邊下到『中點』的白6，
不饒人，黑1、3定型以後，從5方向強

老師：「世事難料，圖2山下敬吾得理

局。」

　記者：「所以，老師因為白1，痛失一

了。」

盤棋長久來的一個好點，迷迷糊糊就下

點』。實戰因為已經殺昏頭了，白1又是這

再來一盤

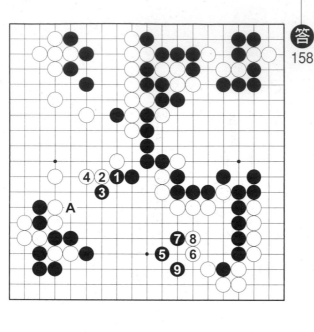

老師：「答158黑棋照樣1、3定型之後，下邊的落點是黑5。這個位置是剛才的『中點』，也是現在左下黑棋有利空間和中央白棋孤子的『交點』。黑下一步瞄準6肩，

所以白6不得已，以下黑7、9簡明定型，左邊黑有A等先手味道，白棋無法進入下邊，黑棋勝券在握。」

記者：「這麼簡單的棋，山下為什麼不下呢？」

老師：「這要去問他，現在我的肉來了，沒有心情想山下的道理。喔！『幻庵』的肉論質論量，實在無話可說。趕快把電腦收起來吧！你們的肉來了，桌上一定放不下。」

記者：「不用擔心，這一盤肉就是三人份；電腦不用收，老師也可以繼續講棋。」

老師：「什麼！這盤肉只夠三個人塞牙縫，沒問題，待會兒肉吃完了和棋下輸了一樣，再來一盤⋯⋯。」

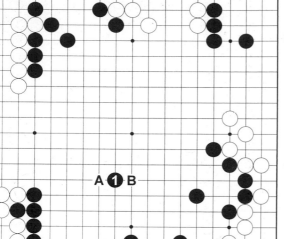

圖
1

A①B

記者：「話回到『中點』上，這個例子
不好懂。」

老師：「讀者比你聰明所以沒有問題，
要好懂，本章開始的圖1黑1最容易懂。黑
1是獲得下邊最大空間量的著點，偏哪一
邊，黑A則白B，黑B則白A，不管下哪
裡，一定不如『中點』的黑1。」

記者：「這個局面老師已經說明過，要

如何尋找『中點』，請舉一個別的例子
不好懂。」

老師：「現在我要吃肉，不要來煩我，
妳拿昨天那盤棋出來好了。」

：黑先。

160 上肉下箸處

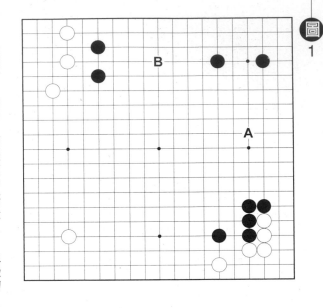

圖 1

跟班：「圖1右邊的中點是A，上邊的中點是B。右邊模樣大，很想去圍，可是上邊被打入後，黑棋有被攻擊的危險。右邊還是上邊？上邊還是右邊……。」

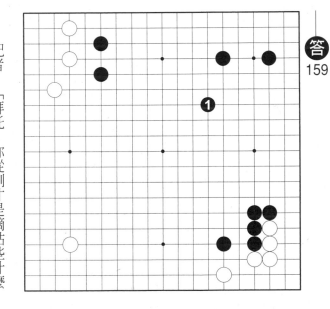

記者：「拜託！你從剛才是嘀咕此什麼呀！這盤棋在『比諾丘』已經用過，答159實戰是黑1。」

跟班：「老師說這一手以後再談，所以

24

實戰不一定是正解，當時我就覺得黑1莫名

其妙，哪一邊都沒圍住呀！

記者：「老師，不要只管吃！給我們解

說一下答159。」

老師：「囉唆！現在是緊要關頭，成敗

就在一念之間。一般日式涮牛肉為了怕肉變

硬，都教人肉放到鍋裡以後，要肉不離筷，

馬上拿起來。可是這個作法有問題，真的肉

不離筷的話，筷子夾肉的地方會燙得不均

勻。所以，把肉放進鍋子，過三秒鐘馬上再

夾起來，才是日式涮牛肉的正解。」

記者：「原來在空壓法裡面迷失的『正

解』是跑到涮牛肉來了，不過我們需要的不

是涮牛肉而是圍棋的講解。」

老師：「不要插嘴！關鍵就在這裡，

『幻庵』的肉特別大張，重新夾起來的時

候，隨便下筷，會很容易破掉，好好的一張

肉，剩下的一半被跟班撈走還得了……妳說

什麼？不讓肉破掉，能把肉

完整地夾起來的下箸處就是『中點』；你們

看圖1，黑棋的模樣，就像一塊上好牛肉，

仔細觀察它的型態，右邊肉厚，往左上方向

趨薄。要怎樣才能一口氣把它夾起來呢？實

戰我下筷的地方就是答案圖的黑1，再簡單

不過的道理。好吃好吃！上好的肉還是非柑

醋醬莫屬……。」

問160：若黑1拆，白棋呢？

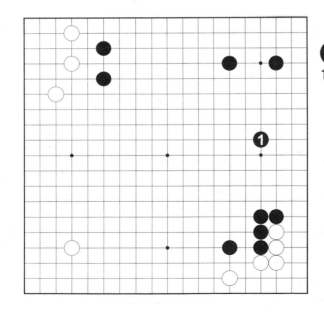

別小看中點

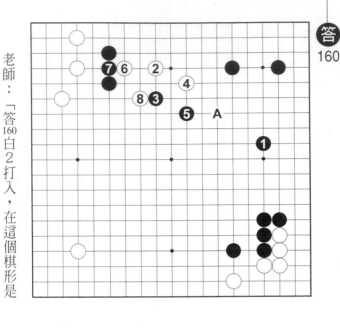

老師：「答160白2打入，在這個棋形是最常見的落點。黑棋上邊二子要是比白2弱，表示黑1必須先下上邊。黑不甘示弱，3、5強攻，白8為止，黑棋並無成算。要

源自涮牛肉，天經地義，有什麼好奇怪的。

老師：「牛頓力學源自爛蘋果，『中點』

跟班：「這只好看總編怎麼說了。」

記者：「跟班！妳覺得這是圍棋的講解嗎？」

老師：「該不該很難說，把右上一帶的黑棋的第一空間，看做是一塊肉的話，該夾的地方，我覺得是A位，就是這麼回事。」

記者：「所以，圖1的局面，黑棋該下的不是1，是A位？」

了。」

樣，比起黑1在A位，白棋是輕鬆太多理，圖1黑1拆上邊，白2、4分割黑棋模黑棋無疑可以主張強勢的立場。同樣的道是黑1在A位，上邊戰局改觀，對於白2，

26

圖1

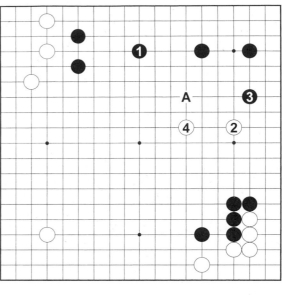

問161：白先。

右上模樣是一個互相關連的有機體，右邊、上邊分開思考等於扼殺它的活力。圖1黑下A位是右上模樣的『中點』。『中點』是為了白棋侵入第一空間時，能夠進行最嚴厲的『壓』的準備。

跟班：「老師以前做過印度烤餅的比喻，是一樣的道理嗎？」

老師：「差不多啦！比喻總不過是比喻，知道想法就好了。不要小看『中點』，

在相反的防禦性的局面，道理也是完全一樣。」

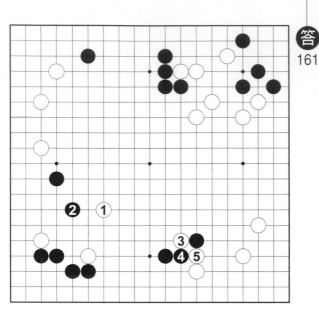

答161

至最小。

記者：「為什麼會『一樣』呢？」

老師：「圖1（半圖）是我們剛剛用過的圖。換成白棋要打入右邊，一樣是白1『中點』。偏A或B，就會遭受對方從寬廣方面的攻擊。答案圖白棋進入左下，也一樣要尋找中點，以迴避來自寬廣方面的攻擊，『重視空的著手，從中點開始尋找』是空壓法重要的訣竅。答案圖黑若2應，白3、5以下跨斷，白1，黑2的交換，對於此後戰鬥必有很大幫助，白棋轉守為攻。

記者：「請說得具體一點。」

老師：「此後的戰鬥，會如何發展很難具體說明，圖2白2長後，可以看出是在白棋的有利空間裡面打仗就好了。比如說白10

老師：「答161白1是左下黑棋模樣的『中點』。擴大模樣時，『中點』是可以得到最大空間量的地點，一樣道理，削減對方模樣，從『中點』著手，可以讓對方空間量減樣，從『中點』著手，可以讓對方空間量減

28

圖1

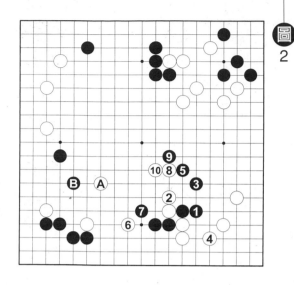

圖2

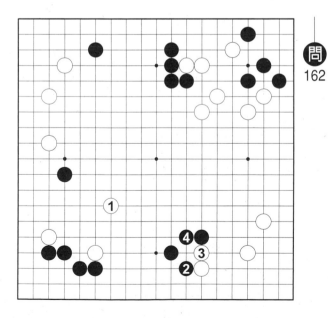

問162

為止，白A與黑B的交換對黑棋造成致命的威脅。問162對於白1，黑2、4補強，是行情。白棋次一手？你們慢慢想沒關係，讓我好好吃兩塊肉。」

年輕氣盛

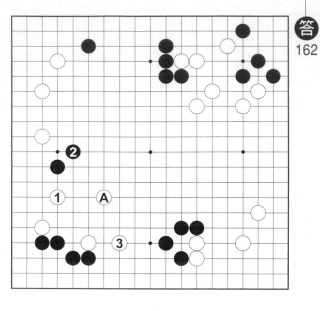

答
162

老師：「答162白1打入，已有白A的支援，不會弱於黑棋。黑2，白3兩邊下到，從下白A之前的情況來看，是一個上好的結果。」

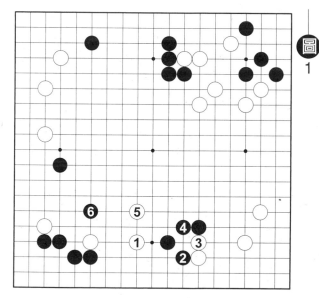

圖
1

記者：「圖1白1打入下邊，也是一個常見的落點。」

老師：「白1打入，是左下白棋孤子與黑棋的『交點』，關鍵在下邊和黑棋的戰鬥

能否佔到上風。要是白棋比黑棋強，白1是好棋，因為這樣的話，白1對黑棋進行『壓』的動作，符合『重視壓的著手』，從交點開始考慮」的原則。

記者：「老師的意思是，下邊白棋比較弱？」

老師：「一開始，左下總是黑棋的模樣，攻擊黑棋的想法，形同土匪。黑棋照樣2、4補強，黑6為止，還是白棋較苦。打不過對方的局面去下『交點』，等於是雞蛋碰石頭。」

跟班：「那麼說左邊黑棋比較弱，圖2白1，與其說是打入，不如說是夾，這樣左邊會打不過黑棋嗎？」

老師：「年輕人就是這麼急躁，不瞞你們說，這盤棋是我年輕時候的實戰，我下的就是白1，原來和跟班想的一樣，怎麼得了。當時我覺得白1，次有A渡，黑只好2尖，白3跳，一樣瞄準3的跨斷，這個戰鬥不會是下風。可是智者千慮，必有一失。」

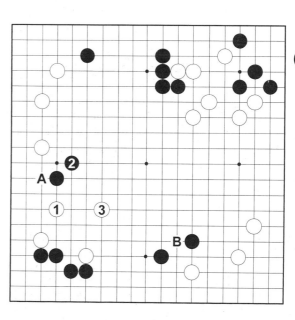

問163：同圖2對於白1，黑棋有出乎意料的強手。

圖2

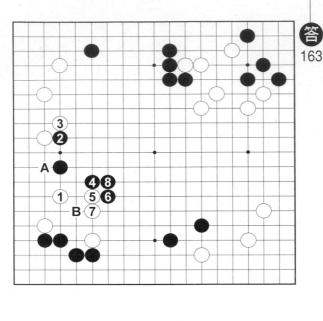

的戰鬥，白棋已經屈於下風。黑2、4本來是不常見的手段，可是在這個『壓』的局面下，發揮了最大的威力。」

記者：「黑8為止，如何判斷黑棋已經成功？」

老師：「現在白棋沒有眼位，必須補強作眼。本來白棋一開始可以下到黑6的位置，腹地寬廣，眼位豐富；現在必須在狹窄的地方想辦法，除非一開始在黑8時準備好什麼妙棋，不然一定是失敗。實戰一開始沒有想到黑1、3手段，事到如今自然想不出什麼好主意。圖1實戰接下來白1碰，打算黑A扳後放手一搏，可是黑棋2、4輕鬆處理後，從6、8方面開戰。白9馬上10位長無理，只好照圖黑12為止進行。這個結果白

老師：「答163黑2碰和白3交換，暫時阻止A渡後，黑4飛，是最嚴厲的攻擊。

為了防黑B掛，白只好5、7整形，可是5、7的手段，本來就是損棋，表示左邊

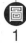

圖
1

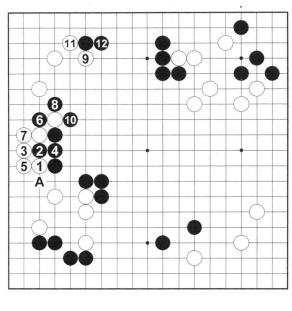

棋偏低，黑棋空心提的厚味十足，白棋打入左邊，得到的是一個挨打的結果，這盤棋結果也是一個『完敗』。

跟班：「老師沒算到答案圖黑棋的1、3是這盤棋的敗因。」

老師：「不要想從輸贏取得教訓，對方的應法本來就是算不清的，問題出在左邊強弱的判斷錯誤。要是不求戰鬥，就會從左下的『中點』考慮。再來一題。」

33

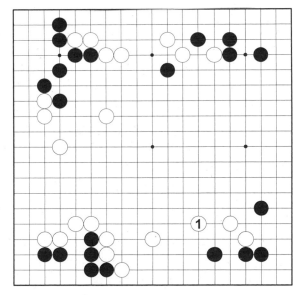

問
164

：白1跳，擴大中央模樣，黑先。

爲誰哭泣

答
164

老師：「只看寬度，中心說不定是A
位，可是上邊一方面有黑B的孤子，一方面
白棋也有弱點，表示空間量是模樣上方較
大。剛才學過，夾肉一定要夾它的重心，這
塊白棋模樣上方較厚，黑1比A往上邊移一
路，才是重心，也就是『中點』。說到這
裡，發現肉快沒有了，小姐！再來三份上
肉。」

記者：「老師對不起！『幻庵』的追加
肉很貴，我們沒有這個預算。小姐！不好意
思，我們不用了。」

老師：「什麼！哪有這回事！追求眞理
埋頭苦幹到現在，連最基本的人權都遭剝
奪，啊！我悲哀得只好哭泣……。」

跟班：「……大記者！老師好像眞的在

老師：「答164現在，中腹白棋模樣無疑
是第一空間。黑1是白棋模樣的『中點』。」

記者：「如何得知此點才是『中點』
呢？」

34

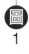

圖 1

哭呀！」

記者：「……算了算了！隨便老師了，反正到最後有總編負責。」

老師：「小姐！來三份肉，一碗飯，一份涮海鮮。圖1因為黑1是落在『中點』，白棋從哪一邊攻都不是。實戰白從4包圍，黑棋其他部位堅實，黑5以下在中腹蓋房子，不會出現『空壓連鎖』的現象。」

記者：「只要記住『重視空的著手，從中點開始尋找』就不會錯了？」

老師：「和『空』與『壓』一樣，『中點』和『交點』也有不容易分的情形。」

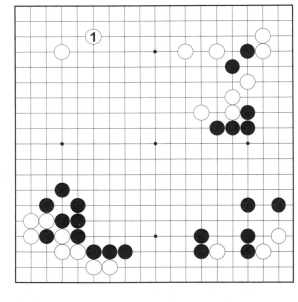

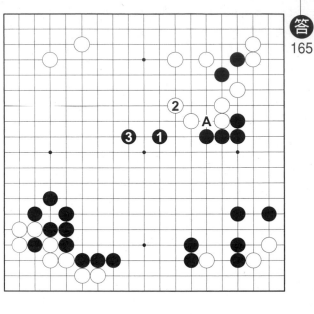

166 天王山

記者：「既然說明過就不要拿出來浪費說明過的。」

老師：「在答165之前，先看圖1（半圖）要下右邊，一般是黑1的「中點」，這是我時間。」

老師：「記者不只是要寫文章，還需要問問題，對於圖1的『中點』，妳沒有問題嗎？」

記者：「重視『空』的著手，從『中點』開始尋找，是老師自訂的規則。」

老師：「除此之外，還能有這樣的觀

圖 1

點，圖1的黑1，是右上黑棋模樣與右下白

必須忌諱的動作，白2以下被攻，中央空間量損失慘重。」

圖2

棋模樣的『交點』。

記者：「那黑1到底是中點還是交點？」

老師：「黑1外表是『中點』，它的涵義是空間量的『交點』。我現在拿出圖1來的意思是要說明——雙方空間量交會的地方，只要該處的『影響範圍』是盤上最大，也就是第一空間的話，從該處的『交點』去尋找次一手，是空壓法自然的推理。空間量的『交點』就是所謂的『天王山』。」

記者：「在第一空間裡，雙方空間量的『交點』，在全盤的視覺效果上，會讓人有『中點』的印象，老師是這個意思嗎？」

老師：「勉強合格，下次在被我打屁股以前，自己要動腦筋發問。答165黑1是這個局面的視覺上的『中點』和空間的『交點』，還瞄準A衝的手段，是只此一手的『天王山』。白2不得已，這個交換對黑棋來說，是在彼此第一空間的交點的一個『壓』，黑3跳，繼續先鞭『天王山』，可謂一帆風順。圖2如黑1打入，是這個局面最

問166：同答165 白棋次一手？

一箭雙鵰

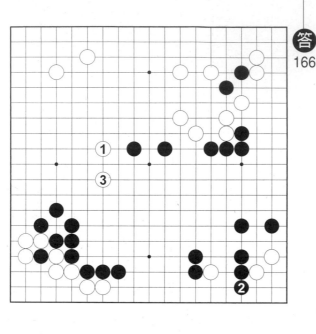

答166

方，等於是受白1壓迫。實戰黑2吃淨右下角，白3跳入，白棋形勢雖稍苦一點，還可以下。」

記者：「黑2這一手有多大呢？」

老師：「只算地，差不多是後手31目。」

跟班：「31目好大喔！老師知道後手31目有多大嗎？從31目僅僅再加1目，就居然可以達到32目之鉅！」

老師：「廢話！後手31目雖大，圖1白1、3活角，黑4佔據天王山，白只好5應。光這個交換白棋就大損，黑6打入，將來有A的三三或B的打入，白棋更沒有機會。互圍大模樣的局面，中點加上交點的『天王山』，兼具圍空與破空的功能，一般來說價值比後手30目多得多。追加肉來了，好

老師：「答166白1繼續指向『空間交點』，雖比黑棋慢了一步，只好如此。因為白1也是現在局面的『中點』，此後黑棋在中央不管下哪裡，都只好下比白1窄小的地

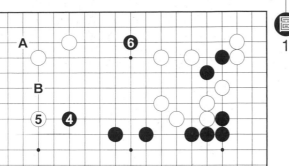

圖1

大一盤！想起今天進『幻庵』以後，怕肉不夠，省吃儉用，克勤克儉，實在太可憐了。

空間量的交點，就像涮牛肉，一次放兩大片也沒問題。只要從鍋裡拿起來的時候，夾住兩片肉重疊處的『交點』！你看，一箭雙鵰，唏哩呼嚕……哈忽哈忽握以握以（好吃好吃過癮過癮）。」

記者：「又貪心又難看的吃相，反正老帥的頭腦什麼都可以和肉連在一起。」

老師：「妳只是不會欣賞現代人已經失落的豪爽！」

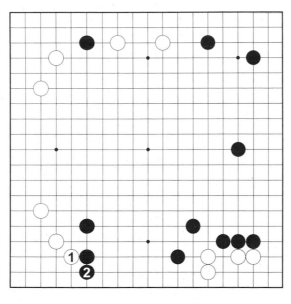

：以前秀過的題目，白先。

一盤棋一個故事

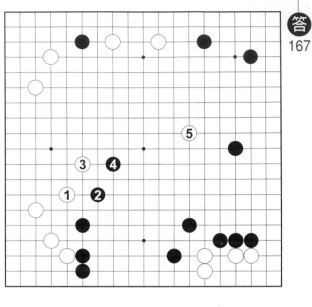

答167

老師：「答167白1是模樣交點，以下到黑4為止，雙方下的都是『天王山』。接下來白5佔據全局的『中點』，是白棋的構想。這個局面，只要黑棋沒有馬上攻擊白5

的手段，右上黑模樣被『中點』分割，左上一帶成為下一個第一空間，白棋作戰可謂成功。」

跟班：「要是只考慮『模樣交點』的

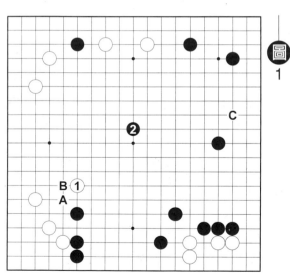

圖1

問

168

這一題你們想想看，白1拆，暫時不會發生戰鬥，是必須重視「空」的局面。黑先。

話，圖1白1再進一步白1鎮，不是更好？」

老師：「問得好，我最想下的其實是白1，因為對於黑A，白B擋，目前雖然味惡，還算撐得住。可是這盤棋黑棋還有右邊的廣大模樣，我怕黑棋留下A的味道，轉身中央黑2的中點，這樣白棋左邊，總會受A的弱點牽制，不容易成為第一空間。當然，對於黑2白C打入右邊，也是一局棋。答案圖是重視左邊，意圖奪取『第一空間』，具有空壓法的特徵。」

記者：「說到空壓法，這個講座最多次出現的是『壓的三原則』，我覺得圖1的下法，才是最忠實的實行。」

老師：「『壓的三原則』要用在『壓』的局面，我判斷目前第一空間還在右邊，所以下邊黑棋不是該『壓』的地方。從空壓法來看，一般棋是一個故事，答案圖白1、3、5是這個故事裡的重要情節，換別人說這個故事，一定有不一樣的情節。空壓法只要自己覺得情節合理，故事要怎麼編都沒有問題。」

圍棋是圍什麼？

跟班：「我想下圖1黑1鎮，左上黑棋模樣總得圍一圍吧？」

老師：「黑1看似好點，有一點棋力的人，大概都會列入考慮。我們想一下此後的發展，白2是空間的『交點』，黑既然開始圍，只好黑3以下圍到底。可是左上黑棋模樣最大的缺點是底線沒有封住，一開始圍，白10以下都會變成先手。白14踢以後，黑大概不敢A長，此後，白B的打入也是嚴厲手段。」

跟班：「反正老師要說黑1不好就是了。」

老師：「左上黑棋本來就是很厚的地方，硬要圍成空，只是把別的地方走薄而已。圖1白14以後，不僅白棋實空增加不亞

於黑棋，下邊還要被白棋欺負，一定是划不來的。」

記者：「圍錯地方了吧？有一句格言

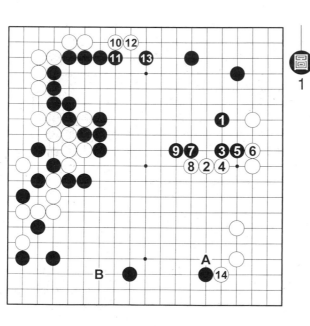

——圖1

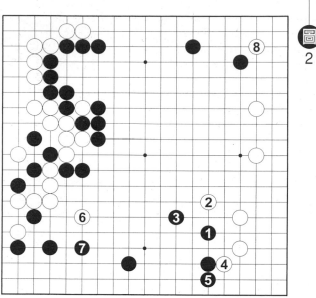

圖
2

『從自己弱的地方開始動手』。圖2黑1應該從比較弱的下邊入人模樣。

老師：「有道理，不過這個局面右邊白棋也有寬度，圍下邊，全局主動權還是會落入白棋手中。」

記者：「圍上邊不行，圍下邊也不行？」

老師：「想要圍地。本來就不是什麼好主意。圍棋的『圍』不是圍地的圍，而是圍對方棋子的圍，也就是『壓』，圖1、2的

從比較弱的下邊入人模樣。

下法都沒有『壓』的要素。」

記者：「老師昨天剛說，現在是『必須重視空的局面』。」

老師：「重視空也不能完全沒有『壓』。」

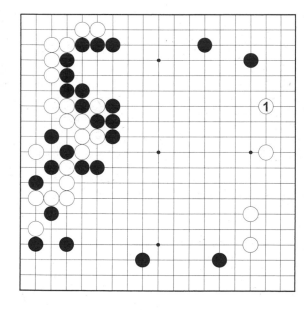

問
169

：再想一次，全盤的『中點』與模樣的『交點』在哪裡？

170 棋盤是一個連續空間

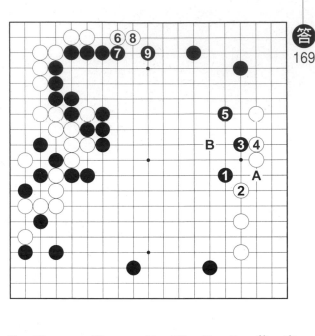

老師：「這個局面把上邊和下邊分開看，會讓黑棋的活力喪失，把棋盤當作一塊肉——一個連續的空間來觀察，就有新的看法。答169黑1是棋盤的中點與雙方空間量的

交點，次有A的嚴厲手段。要是白棋2、4聽話，黑5封住，模樣規模浩大，和單下黑5被白B跳的圖完全不同。此後對於白6，黑棋模樣夠大，7、9應一點都不會不舒服。從黑9的局面看就可以知道，黑1、3是效果很好的『壓』的動作。」

跟班：「白棋不會那麼乖，圖1白1反撥，是此形的常用手法。」

老師：「只要你的落點是空間量的中點，不管對方如何反撥，一定是從狹窄方向動手。這時你可戰可走，看局面決定就好。

圖1右邊白棋人多勢眾，黑棋不用跟他認真。黑2退，一點問題都沒有。白3終究不能省，黑4、6、8簡單的下掉，再用黑10把左邊封住也可。如此，下邊成為第一空

法。

想黑棋的次一手？不要忘記，黑下A是以這裡是中點為前提的。」

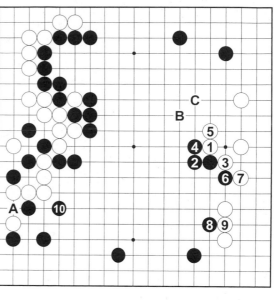

間，黑棋得以掌握主動權。此後左邊有黑A的先手，中央有B甚至C圍的餘地，黑棋全局的有利空間，得到最大的發揮。」

記者：「老師常說，『不能無故受壓』。黑棋下邊既然還弱，白棋何不如圖2白1先壓迫下邊？」

老師：「有進步，白2可以說是目前的一個『交點』。這樣好了，圖2就是問170想一

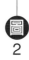

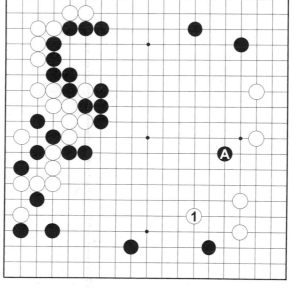

別忘了自圓棋說

右邊，不僅破空，同時威脅上下白棋。在本來是白棋陣營的右邊輕鬆打仗，進入了一個空壓連鎖的環節。

記者：「哪裡有『連鎖』呢？」

老師：「發問以前自己先動腦筋。白5跳，是為了怕上邊成為大空而脫離右邊戰場，也就是受到黑棋上邊空間量的壓力。得到自己上邊空間量的掩護，黑棋才得以在右邊連下兩手施壓。為何得到足以壓迫對方的空間量？是黑A『中點』之功。」

跟班：「右邊黑雖連下兩手，一定打得過白棋嗎？」

老師：「右邊此後變化當然很複雜，最少從黑A之前來看，是一個可以滿意的結果。看你們領悟力那麼差，只好做一個蛇足

老師：「答170黑A既然是『中點』，表示白1以後，大的地方是白1的另一邊。黑2、4主張上邊為第一空間，下一手B擋，黑棋模樣幾近實空。白5跳的話，黑6切斷

46

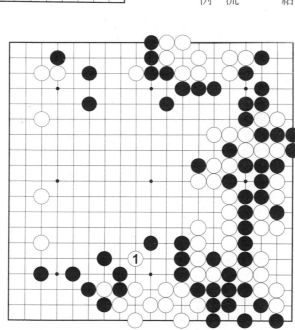

圖
1

的說明。圖1對於白1，黑2應，完全不需要考慮，因爲這樣白5以下，黑棋只有挨打的份，完全失去下黑A的意義，不要忘記，下棋時最重要的是『自圓棋說』。」

記者：「這裡的小姐看我吃完了馬上給我一條熱毛巾，好舒服！」

老師：『幻庵』的肉和服務都是一流的，說起幻庵，『耳赤之局』也是一個好例子。」

：這是日本古典裡最有名的局面。白棋幻庵，黑棋秀策，白1先刺一刀，問黑棋的應手，黑先。

47

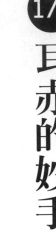

172 耳赤的妙手

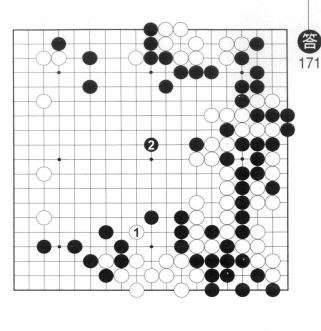

記者：「唉呀！你連這個都不知道！這盤棋是在某大亨家的棋會下的，觀棋的人很多。進入中盤，大家都看好一開始就佔優勢的幻庵，唯有一位醫生看好秀策，他說：『我看到秀策下下黑2之後，幻庵的耳根一下變得通紅，這一手一定是扭轉局面的妙手。』這是『耳赤的妙手』的由來。」

老師：「一般來說，這種故事和牛頓的蘋果一樣，都是後世著墨居多。可是這個故事倒有一點可信度。這盤棋，幻庵對新出道的秀策，可說是為所欲為，下白1的時候，幾乎是等對方投降的心情。可是看到黑2，頓悟對手不是等閒之輩，同時大大後悔自己的白1，是一著輕敵的小棋。」

跟班：「原來黑2是一著逆轉的妙手。」

老師：「答171對於白1，黑2是棋聖秀策的所謂『耳赤的妙手』，你們知道嗎？」

跟班：「什麼叫耳翅的妙手？是不是一邊下一邊吃滷味？」

老師：「黑2的確是好棋，可是說這盤棋因此逆轉，可能未必。雖然這盤棋是讓先，幻庵到這個局面為止的表現實在屬害，黑2時，只能說是形勢不明吧？此後雙方下得實在漂亮，進入官子後，形勢大概是和棋，可惜幻庵打錯簡單的劫材，白棋2目告負。」

記者：「幻庵打錯劫材？我看過很多關於『耳赤之局』的文字，沒人提過這件事。」

老師：「幻庵打錯的劫材，是一個低級錯誤，我一下就看出來了，別人為什麼不提，當初大概是想讓『耳赤的妙手』享受『逆轉的一著』的美名，後來大家都相信這個說法，這盤棋後盤認真擺過的人可能不多。」

記者：「原來『耳赤』的解釋，不完全正確。」

跟班：「話說回來，我還是不懂『耳赤的妙手』到底是妙在哪裡呢？」

老師：「至今為止，對於『耳赤的妙手』，有人說是神來之筆，有人說睥睨四方，說實

在的，寫的人和讀的人都是似懂非懂。碰到空壓法，事情就簡單了。黑2是不折不扣的『中點』，沒有比這個再清楚的解釋。」

問
172
：同答171對於秀策的黑2，幻庵如何回應？

49

風。」

記者：「那白5在10位好好補一下不行嗎？」

老師：「那樣黑也A位圍，中央黑空暴增。本來白5不得不下左邊，已經顯示黑2之前白1的不當。」

記者：「怎麼說呢？」

老師：「圖1白1意味攻擊下邊黑棋，也就是說，白棋認為下邊黑棋是具有最大空間量的第一空間。因此，對於黑2，白要自圓其說的話，必須白3繼續攻擊。另一方面，自認佔據中點的黑棋來說，不用跑下邊，繼續佔據相反方向的『交點』黑4。這樣各說各話到黑8為止，白不僅在實空沒佔上風，黑還有A、B、C等各種後續手段，

老師：「答172白3先手下掉以後，白5是目前雙方第一空間的交點。可是黑6淺消，到黑10為止，正好指向白5的形之缺陷，可以說左邊的戰鬥，白棋並沒佔到上

50

圖
1

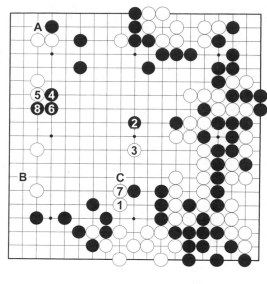

白棋明顯不好。表示下邊黑棋不足為現在的

第一空間，也顯示了當初白1的不當。」

跟班：「所以幻庵的耳朵就紅起來了。」

老師：「當時的日本棋界，幻庵大概自

認是對『空』最有概念的，看到黑2，馬上

就體會到自己的失敗，也馬上體會了秀策的

實力。以上是『耳赤的妙手』的心路歷程。

另一方面，本專欄的讀者不管是什麼棋力，

只要有『中點』的概念，都有可能下出黑2

這樣的名留千古的妙手。」

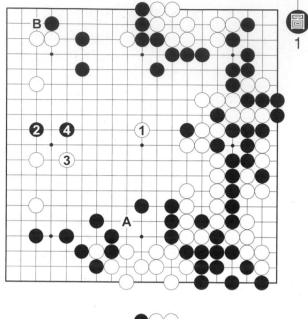

圖
1

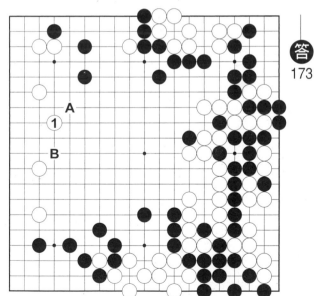

答
173

174 每一手的中點都不一樣

跟班：「這個問題等於考卷裡面有答案，圖1白1既是中點，先下手為強，一定不會錯。」

老師：「我看你四肢沒多發達怎麼頭腦

那麼簡單，1的位置所以成為中點，是白下A以後的局面，現在白棋不下A，這局面的空間量分佈，和下一手當然大不相同。對於白1，黑2打入現在最寬廣的左邊，且被分

52

斷的白棋雙方都有薄味。黑4以後，左上B

爬舒服，白棋沒有A刺的機會。」

記者：「老師是說，現在最大的是左

邊？」

老師：「『耳赤』的1位，是因白無理

A刺，使中央價值變大，白棋要是放棄攻擊

黑棋，下最寬廣的左邊是最自然的。答173現

在上邊是黑棋模樣，空間量比下邊大，所以

白1，靠上邊補，是這個局面的正著。」

跟班：「白1下法保守，不像空壓法

呀！」

老師：「亂說！空壓法又不是在譁眾取

寵，只下該下的地方。本專欄的題材大膽的

手法多，是爲了強調『壓』的效果。現在既

然不進行『壓』的動作，著手左邊與上邊的

『交點』白1，是最正宗不過的空壓法了。」

記者：「左邊與上邊的交點不是A位

嗎？」

老師：「A位偏向上方，被黑B從寬廣

方面肩衝，白A變成負擔，反而招來受壓的

結果。所以白1是空間量『交點』，也是此

局面的『中點』。要是這樣還輸，不是白1

不對，而是現在形勢本來就不好。」

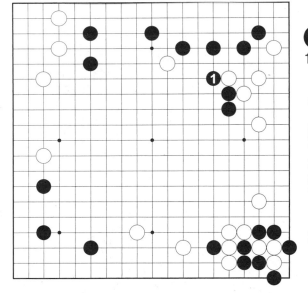

—問—

174

：黑1封住右邊，白先。

戰鬥局面與『交點』

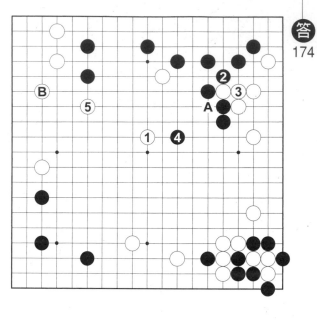

有挨打的危險。太熱心講棋，忘記肉還剩幾片，你們不吃了嗎？

記者：「我們早就收工了。」

老師：「這一次的主題是『中點』與

老師：「答174白1是上邊也是棋盤的中點，順便瞄準A斷，黑4雖為對白1最強的攻擊，白5連結白1與白B，左邊白模樣成為『第一空間』。圖1白1過於偏上方，就

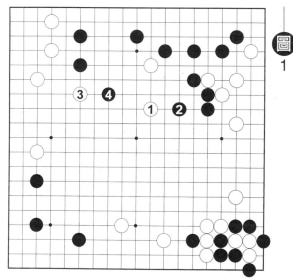

圖
1

『交點』，大記者，把到此為止的結果整理一下。讓我把肉清一清。

記者：『中點』與『交點』的想法，是『運用空壓法的訣竅』。重視『空』的著手，從『中點』開始尋找，重視『壓』的著手，從『交點』開始考慮。

老師：「這只是開頭。到現在為止，都是在搞『重視空的著手』。」

記者：「老師別急！整理也需要時間。關於重視『空』的局面，空間量的對象只限於一方的情形，單純尋找『中點』即可。雙方空間量有關連的局面，則從雙方空間量的『交點』著手：這種情形，其著點又是全局視覺上的『中點』。」

老師：「呼─肉足飯飽！這樣差不多了，我們可以開始進入『重視壓的著手──交點』。這個講座，到現在所提示的關於『壓』的問題，大都是可以專心進行『壓』的局面，這是為了解釋『壓』的概念不得已的結果。實戰『壓』與『受壓』，不容易那麼一邊倒，勢均力敵的戰鬥局面居多，這時

『交點』就能大大的派上用場。」

—問 175：白2為止，乍看是黑棋要逃生的局面。黑先。

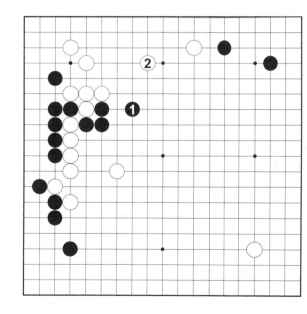

55

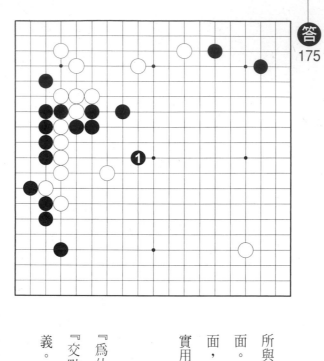

176 空壓法最實用的部分

老師：「跟班兄此言差矣，戰鬥時，場所與目的非常明確，可說是圍棋最簡單的局面。圍棋最怕的就是不知從何著手，戰鬥局面，從『交點』開始想，可以說是空壓法最實用的一個部分。」

記者：「為何黑1是『交點』呢？」

老師：「慢點！雖然空壓法注重的是『為什麼』，可是先要搞清楚對象。在說明『交點』之前，先要對『戰鬥』下一個定義。」

跟班：「下棋不是戰鬥就是圍地，還有什麼學問嗎？」

老師：「就像你所說的，圍棋術語的戰鬥，常常用到很廣泛的範圍。攻擊、騰挪，圍殺、作眼，都可以說是『戰鬥』。可是空

老師：「答175黑1是這個局面的『交點』。」

跟班：「這種戰鬥的局面，是下棋最難的地方呀！」

壓法注重強弱關係，雙方兵力懸殊的情況，暫且擱在一旁；本專欄的『戰鬥』專指參加戰鬥的雙方都是弱棋的局面。

記者：「每一句話都要定義，一個問題不知道要花多少時間，請開始說明黑1為何是『交點』。」

老師：「偏偏這個問題定義很重要，我的定義還沒完呢！『戰鬥專指參加戰鬥的雙方都是弱棋的局面』，你們知道『弱棋』的定義嗎？」

記者：「天啊！『弱棋』還需要定義？沒有眼位的地方就是弱棋？」

老師：「姑娘此言又差矣，圖1黑1壓，黑棋銅牆鐵壁，而白棋中央三子沒有眼位，白棋是『弱棋』嗎？完全不是，對於此後黑3、5的攻擊，開始的三顆子，一顆都不要，白6、8的往寬廣處發展，毫不吃虧...『弱棋』的定義很簡單，『無法捨棄的棋就是弱棋』。」

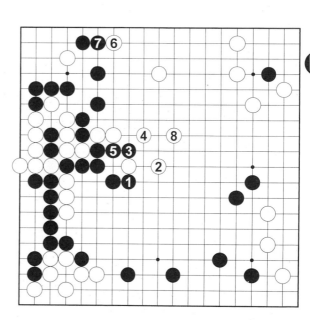

問176：同答該白棋下。
圖1

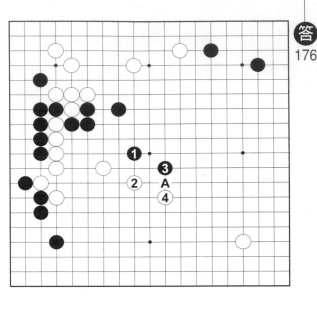

177 弱在無法捨棄

交點，如答案圖雙方連下數手交點，是一種
『交點』，也是所謂『只此一手』。此後，黑
3、白4都是『交點』。一旦一方開始佔據
老師：「答176對於黑1，白2是下一個

典型的模式。

跟班：「就像我想上廁所，每次都想找
人一起去。」

老師：「胡扯！一點關連都沒有！現在
是戰鬥局面，下『交點』等於給對方一拳，
對方不以『交點』回敬，豈不是白白挨打？」

記者：「為什麼黑1到白4本身是『交
點』，比如說，為什麼白4不是A？」

老師：「要說明這個，先要解決『弱棋』
的定義呀！」

記者：「『無法捨棄的棋就是弱棋』定
義的問題已經解決了。」

老師：「問題是這個定義與『戰鬥』有
何關連。『戰鬥』，專指參加戰鬥的雙方都
是弱棋的局面，所以，不是『弱棋』的話，

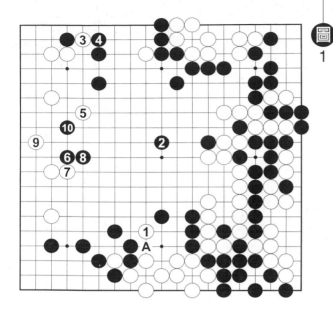

圖
1

就不會發生戰鬥。圖1耳赤之局。白1刺，

要分斷沒有眼位的黑棋，而黑A衝，可以切

斷白棋，白1也沒有眼位。可是黑2表示黑

棋數子不足為惜，白棋也同意。以下戰鬥在

左邊發生，下邊黑棋目前還不是『弱棋』。」

記者：「老師想說，不是弱棋的地方就

不會發生戰鬥？」

老師：「我想說的是何謂『無法捨

棄』？有時只是棄掉一子，被罵沒種，有時

高高興興的吃了五六個子，被罵貪心，可不

可以捨棄的境界是在哪裡呢？」

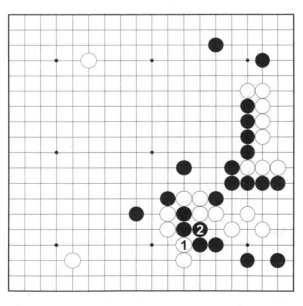

：白棋如何處理右下角？

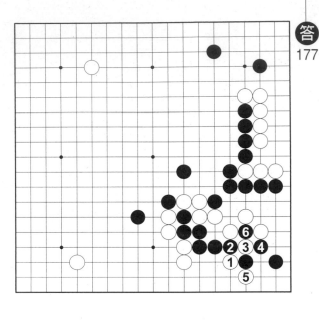

178

弱棋是第一空間

跟班：「空心提三十目，實在不得了！」

老師：「『空心提三十目』只是一個比喻，它有多少價值，就看提子之後影響了多少。」

老師：「答177白1跨斷，是最簡明的下法，黑6為止單行道，接著圖1白1是貴重的劫材，黑2黏不得已，白3空心提，局面一片雪白。」

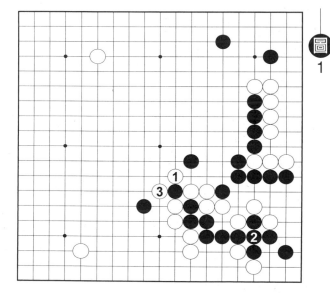

圖
1

少空間。圖1的空心提，不僅連接兩顆孤棋，勢力指向寬廣的左邊，對右邊黑棋有威嚇作用，其大小是遠超過三十目的。」

記者：「老師的意思是，『吃到棋子的價值，決定於其結果所影響的空間量』？」

老師：「不錯！原來『幻庵』的肉還能提高智商。我們現在的課題『可不可以捨棄的境界在哪裡』？這樣就清楚了。空壓法著手的目的是『獲得最大的空間量』，一顆棋能否棄掉，就看它被吃的時候，影響的空間量是不是現在的局面最大的。」

跟班：「吃到一顆棋，也常常有味道，空間量的判斷很不容易的。」

老師：「現在我們要談的不是『棄子』而是戰鬥局面的『交點』。發生戰鬥，表示對局者沒有捨棄該處弱棋的想法。而『不願捨棄』也表示了這個『弱棋』本身是現在局面的『第一空間』。」

記者：「弱棋是物質，怎麼能變成『空間』呢？」

老師：「妳剛說過，『棋子的價值，決定於其影響的空間量』。只要是空壓法，空間量的一元價值永不失效。」

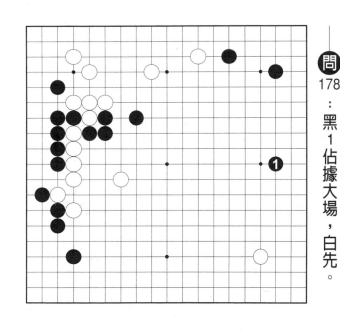

問178：黑1佔據大場，白先。

交點不能錯過

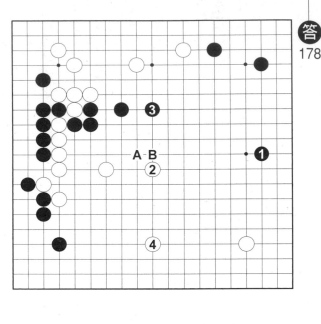

記者：「哪裡擺了一道？」

老師：「這一題是剛做過的題目，答案圖黑1應該下圖1黑1才是現在的『交點』，白2、4也是不得已。雖然我會想繼續攻擊中央白棋，就算黑5同樣佔據右邊大場，一邊有黑A、白B、黑C等擴大右邊模樣的手段，一邊有D跨斷的味道，黑棋明顯勝過答案圖。」

記者：「黑1—白4的交換是黑棋賺到？」

老師：「黑1—白4互相咬緊對方，可謂勢均力敵。應該說答案圖白2、黑3是白棋便宜，白2指向空間量最大的右下，黑3只是逃命，還有被攻擊的可能。」

記者：「總之圖1黑1的『交點』不能

老師：「答178雖然白棋A或B強攻，也十足可行，就算白2跳穩當進行，黑3不得已，白4占最後的大場，也已經擺了黑棋一道。」

錯過。」

老師：「這裡是重要的地方，『不願捨棄的弱棋本身是現在局面的第一空間』。所以戰鬥是雙方第一空間的角力，在這個角力佔了上風的一方，就是獲得『奪標利益』。」

跟班：「喔！『奪標利益』，都快忘記是怎麼回事了。」

老師：「今晚跪算盤通宵複習！重視『空』的局面，有時很難捉摸。戰鬥局面，只要有交點的概念，目標明確，可以選擇的著手也非常有限，可說反而比較簡單。問179這是在『雲海』用來說明『壓』的問題，當時只是輕輕帶過，現在用『交點』的觀點再來檢討一次。白先。」

圖1

問179

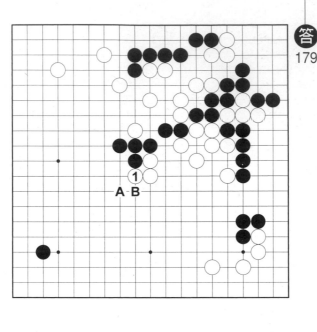

⑱三者交會點

是千鈞拐，怎麼現在又變成『交點』了？」

老師：「就像妳是圍棋記者，又是囉唆的女人一樣，白1是千鈞拐又是『交點』一點都不奇怪。這樣好了，在說明白1以前，先講清楚『在戰鬥的局面如何尋找交點』。」

記者：「關於交點，老師也已經囉囉唆唆講了很多，我來整理一下。」

老師：「這個整理太重要了，交給妳不放心，我自己來。因為弱棋本身是第一空間，所以雙方弱棋交會的地方就是一般所謂的『急所』。而戰鬥的目的最後還是為了獲得空間量，因此急所也必須指向雙方弱棋以外的第一空間。『交點』的所在是──雙方弱棋與此外的第一空間，以上三者的交會點。」

老師：「答179白1拐，你們大概還有一點印象。這一著可說是容易理解的『交點』。」

記者：「上次用這個圖的時候，說白1點。」

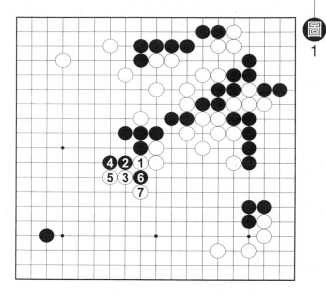

圖
1

記者：「聽起來真的很簡單。」

老師：「不易捉摸的『空』因爲『交會』的效果，一般會收斂成幾個『點』。答案圖白1以外，稱得上是『交點』的，只有A、B吧？我們只要在這三手裡面選擇就好了。

選擇B的情形是圖1白1用強的話，會被黑6斷掉，白棋反而有危險的局面。這個局面白7征子有利，所以答案圖白B已經不用考慮，剩下只有白A的馬步了。」

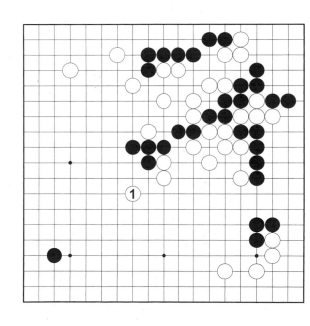

問 180：對於白1馬步，黑棋如何處理？

181

一問兩吃

老師：「答180黑1急所一擊，有點頭痛。白若2拐，黑3、5衝斷，白棋立刻陷入困境。圖1白2擠掉，4回補，比較撐得住A的斷點。可是白2總是損棋，以後還要

圖
1

隨時擔心A或B的切斷。當初白C多飛一路，惹來這麼多麻煩，實在沒有必要。所以白C在A拐，不要留下被切斷的餘地最好。」

記者：「說到不會被切斷，讓我想起『壓的三原則』的第三條，『在不會被切斷的前提下作最貼緊對方的選擇。』這樣說來，『交點』和『壓的三原則』有什麼不一樣呢？」

老師：「空壓法基本上不作劣勢的戰鬥，所以在戰鬥的局面下，有『壓』的要素，是自然的結果。可是『壓』的範圍是廣泛的，除了戰鬥以外，圍攻、揩油、什麼局面都可能進入『壓』的動作。因此『壓』的途徑多歧，需要『三原則』來當路標。戰鬥局面雖步步驚險，局面比較狹小；只要記住『交點──雙方弱棋與此外的第一空間，以上三者的交會點』，很容易的就能找到自己滿意的次一手。」

記者：「用過一次的圖不好寫，也容易和別的主題混在一起，請老師找一些新的題材。」

老師：「這個問題在『雲海』當生魚片，今天吃沙鍋魚頭，這叫『一問兩吃』呀！只可惜碰到不懂味道的客人而已。」

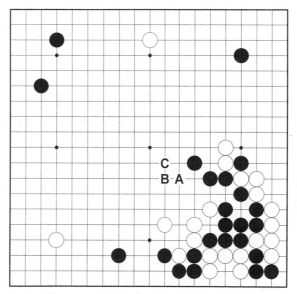

C
B A

問181：白先。參照「交點」的條件，可以看出次一手是A、B、C之一。

182

「長」與「退」

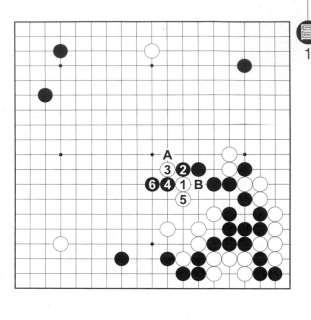

圖
1

跟班：「我一定先考慮圖1白1是形之急所，也符合『最貼緊對方』的原則。」

老師：「別忘記貼緊對方是爲了要『壓』。所以白1的成否決定於此後白3扳能不能成立。從結論而言，黑4斷、6長，局面險惡。這個戰鬥白棋沒有自信。黑6就算在A位打，和平解決，黑棋已經在白B先手的地方，做了白4與黑5的交換，這個交換明顯是黑棋便宜。所以，白1、3的手段反會被壓回來，不合當初的目的。」

記者：「圖2白3長的話就不會被斷掉。」

老師：「白3長了以後，黑4、6壓白棋只好5、7應。當初白A意味和黑棋爭奪右下戰鬥的奪標利益，可是，白棋3、5、7一點都沒有『壓』的動作。白3在空壓法不叫『長』而叫『退』，因爲現在空間量最大的是上邊。」

記者：「『長』或『退』，只是名詞，哪

圖
2

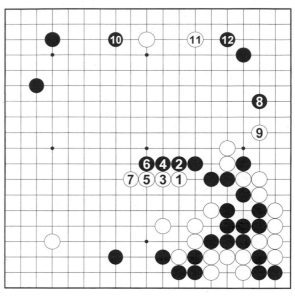

一邊都可以吧？」

老師：「圍棋名詞代表對局者的思考，往空間量最多的方向的才是『長』，不然就是『退』。圖2白3、5、7沒有指向上邊，只能以『退』來形容。逼退白棋以後，黑8以下可以抓住主動權。當然，你要是覺得這個局面『第一空間』是左邊，所以說白3以下是『長』，就沒有錯；雖然我不能同意這個看法。」

：同答181我選擇的「交點」是白1，黑棋次一手？

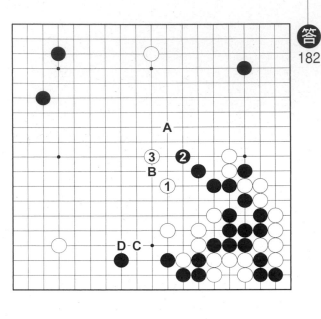

有 C、D 等先手利，這場戰鬥，白棋大概不會處於下風，這是我當初選擇白 1 的原因。」

記者：「第三種選擇，圖 1 白 1 有什麼問題嗎？」

老師：「白 1 腳步太大，使自己的棋形變弱，在這個局面無法得到『壓』的效果。

黑 2 以下馬上動手，白棋沒有眼位，定是一場惡鬥。對於白 1，就算黑棋單 8 位跳，白棋還要回補的話，也不划算。」

記者：「這樣看來，雖說交點是圖 1 白 1 或 2、4 位三者之一，要選對也不容易呀！」

老師：「選擇答案圖只是我的主觀，別的兩種下法也不一定不對。『幻庵』有三大

老師：「答 182 黑 2 是標準的『交點』，接下來白 3 也是勢在必行，以後就很難說了。

黑棋下一著可能 A 繼續佔據『交點』，也可能掛左下角準備 B 跨斷。不過白棋在下邊也

圖
1

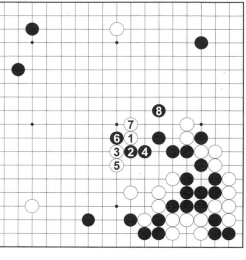

壓法必然的結論。」

窮，從『交點』考慮是戰鬥的基本，也是空棋是第一空間』這個概念。雖然棋局變化無

老師：「重要的是建立『無法棄掉的孤

談什麼空壓法，一定下得贏老師。」

跟班：「我要是一次能連下三手，不用

個都來好了！」

就不好吃。。！來一個……唉呀！三

十勝紅豆湯圓，選了其中一種也不見得別的

名點心，吉野黑蜜葛切、宇治抹茶冰淇淋、

問
183

：白1雖是大場，比起「交

點」的哪一手都不如。黑

先。

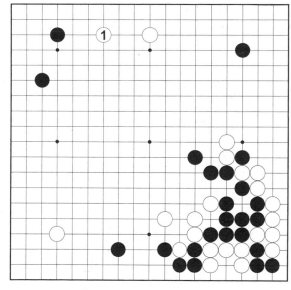

184 分水嶺

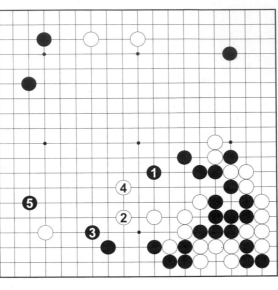

答
183

白棋有一舉陷於敗勢的危險。」

記者：「格言說『彼之急所，亦己之急所』，就是這個意思。」

老師：「交點是強弱的分水嶺，基本上可以這麼說。不過空壓法的著手不管格言定石，只以自己的目的為基準。圖1這是剛用過的一個局面，對於黑1，白本來只好A繼續咬住『交點』。要是白棋如2先搶大場呢？」

跟班：「黑A跳是『天王山』，有別的下法嗎？」

老師：「黑3同樣下在A位，是交點之一，當然也是好棋。可是白棋孤子手拔，是黑棋片面施壓的局面，黑A嫌軟。我大概會更積極的3掛，強迫白4應，然後黑5進行

老師：「答183黑1位是『交點』對雙方來說都是一樣的，這樣一來黑強白弱，只要白棋無法棄掉下邊五子，白棋一定只有挨打的份。黑3、5進入所謂的『空壓連鎖』，

全局性的戰鬥。比如到黑9為止，就看得出來，黑3這一步『壓』的動作，是讓這個空壓連鎖局面成立的一個最重要的環節。」

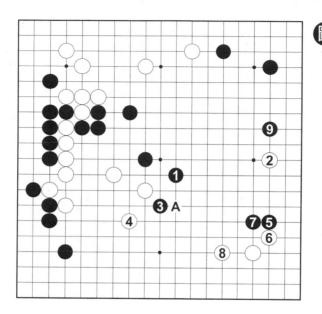

圖1

問184

：黑1長，白先。現在局面複雜，我們先整理一下。黑1直接對左下角白棋有壓力，防止黑A進角的白B無疑是一著大棋；右下最寬廣，白C也是亮晶晶的好點；此外D虎一邊可以吃上邊幾顆爛子，一邊威脅左上與右上黑棋，更是垂涎三尺的手段。不過B、C、D我都沒下，這個局面的交點在哪裡呢？

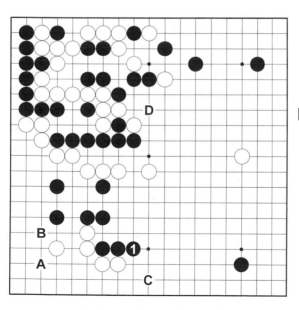

185 複雜局面，單純思考

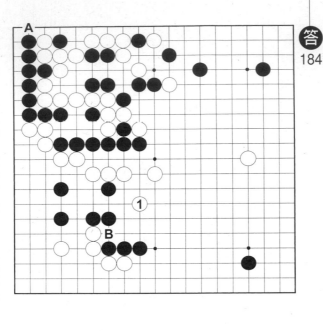

老師：「答184我選擇的是白1，理由很單純。雖說白棋左下角有一點薄，現在最弱的是左邊的大塊；黑棋上邊的幾顆爛子是準備棄掉的，要攻擊左上角黑棋必須從A扳開

始，現在無法實行；因此現在黑棋最弱的也是左邊的大塊。白1瞄準B衝，兼顧左上與右邊，是『雙方弱棋與此外的第一空間，以上三者的交會點』。也就是『交點』的定義。」

記者：「現在這麼複雜的局面，用這麼單純的想法就能解決嗎？」

老師：「複雜的局面才需要單純的思考，不然從何想起？何況光是判斷『雙方弱棋』本身就不容易。圖1白棋認為最寬廣的右邊的一子與右下小目是『雙方弱棋』的話，白1就成為『交點』。不能說這個看法一定錯，不過我會用鼻子哼一聲：『這個下法不是空壓法！』」

跟班：「來了來了！我一天不聽一句

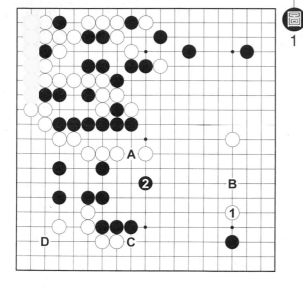

图
1

『這個下法不是空壓法』，已經有一點不習慣了！」

老師：「黑2是現在的交點，次有A挖斷，白棋必須補，這本身就是受壓，此後左下黑棋D、C隨時任選一方，B打入嚴厲無比。這場架，白棋不容易打贏的。

記者：「如何判斷左邊大於右邊呢？」

老師：「關鍵在於左邊『無法捨棄』。

圖1白1後，黑棋可以手拔，而對於黑2，白棋不得不理呀！」

問
185：白1後，次有A先手封住的可能，黑2跳。白次一手？

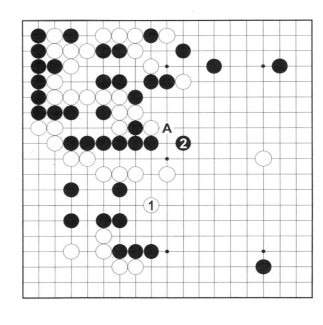

186 下棋只能靠自己

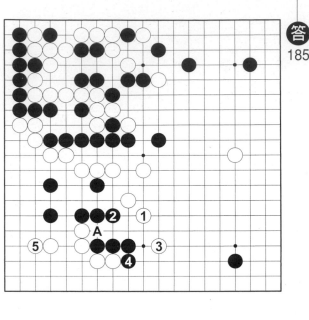

撥。繼承白1目的，白3以下衝斷，最爲簡明。黑只好8以下求活，白15尖，黑棋難受。左下的戰鬥，白棋是贏家。

跟班：「老師說黑棋挨打，左下角黑10本來就是一個大棋。黑14爲止左邊地也不小，黑棋真的吃虧了嗎？」

老師：「左邊白A擋後，次有B點，近乎先手，論地還是白棋大得多。左下角本來黑棋是準備進三三的地方，圖1黑10、12、14是不得已的手段，也是『受壓』的結果。」

記者：「白15爲止，是白棋優勢？」

老師：「妳又來了，是不是真的優勢，我不知道，我知道這個結果自己可以滿意就好了。只要此後白棋可以欺負下邊黑棋，大龍沒有後顧之憂的話，C、D等都能成爲嚴

老師：「答185白1尖，直接準備A衝，是下一個交點。黑若2補，白3先擋頭回手5立，明顯地得到『壓』的效果。圖1是實戰。對於白1，黑不願意補斷，2跳出頭反

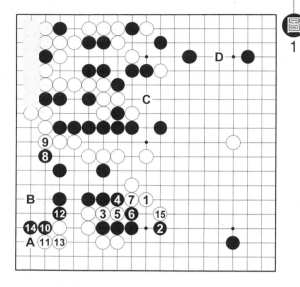

圖1

屬手段。在左下第一空間的戰鬥得到『壓』的成果，表示此後會有波及全局的『空壓連鎖』的效應。」

記者：「對讀者來說，老師說一句『白棋斷然優勢』比起什麼『空壓連鎖』可靠得多。」

老師：「下棋只能靠自己，要是真覺得黑10地大，表示對自己而言，左下角才是第一空間。那一開始不要下白1，直接10位立就好了。」

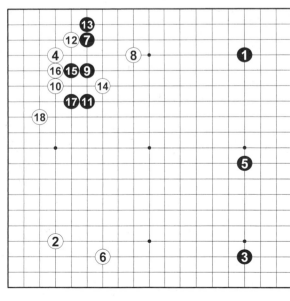

：白18為止，是常有的佈局，「交點」何在？

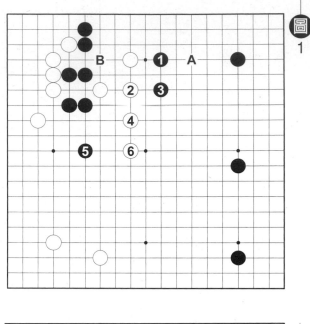

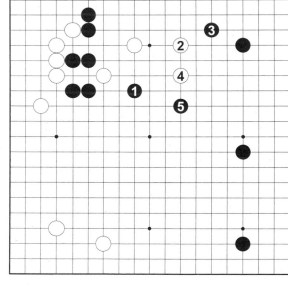

圖1

答 186

老師：「這個佈局，一般的實戰大多如圖1黑1或A位夾，以下成為上邊雙方大塊的戰鬥局面。這個結果，上邊黑棋要是比白棋強，一邊又確保右上空間，當然一點問題棋強，一邊又確保右上空間，當然一點問題

都沒有。問題是，白隨時可以B刺掉黑棋眼位，又有左下白棋呼應，我對這個強弱關係沒有信心。」

記者：「可是，黑棋確保了右上的第一

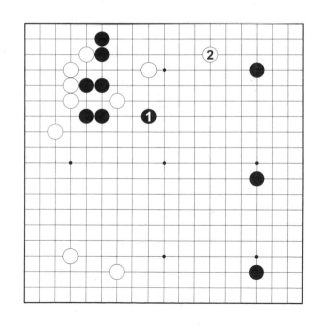

空間，1、3的攻擊還算成功吧！」

老師：「別忘記，『著手必定緊跟著第一空間』。現在雙方都忙著搞自己的大塊，不告一段落，誰也不會下右上角，因此右上角現在不是第一空間。右上要成為第一空間，必須等這個戰鬥告一段落。」

跟班：「那就等一下好了。上次我等女朋友，一等就是三個小時。」

老師：「沒人像你這麼閒！何況這個戰鬥什麼時候告一段落，只有上帝知道。要是以後黑棋需要在上邊作活，弄厚白棋，右上角到底是哪一邊的有利空間都很難說。所以，關鍵還是在戰鬥的強弱對比。答186黑1是『雙方弱棋與此外的第一空間──右邊中國流，以上三者的交會點。』是空壓法典型的選擇。」

記者：「這棋沒看過，白2拆二好大呀！」

老師：「黑3順勢拆逼，5鎮，比起圖1黑棋輕鬆多了，而右邊模樣有立體感，比圖1還有潛力。白2嫌重，讓黑容易攻擊。」

図
1

188 發現與發明

跟班：「這很簡單，現在黑棋弱棋是右上角，圖1黑1是交點。」

老師：「黑1雖為常用手段，但是忘記交點的條件『此外的第一空間』這一點。白2跳，黑棋右邊模樣頓消，隨後4尖穩住局面，次有A的好點，這個圖黑棋不行。」

記者：「我知道了，這個局面必須重視右邊模樣。圖2黑1鎮，才是這個局面的交點。」

老師：「黑1觀點不錯，可是落點凡

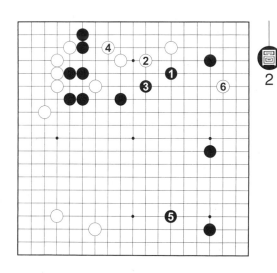

圖
2

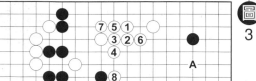

圖
3

庸，白2、4遵命守邊，黑棋也沒有收穫。

黑棋若5擴大模樣，白6平凡掛角，黑棋形

薄的弱點畢露。現在上邊黑棋人多，是黑棋

的有利空間，黑1的手段缺乏『壓』的要

素。」

跟班：「原來太認真想『交點』才誤入

歧途。要『壓』最簡單了，圖3黑1打入只

此一手。」

老師：「雖然打入是一個不錯的想法，

不過這盤棋黑棋的構想中心是右邊的中國

流。黑7為止，雖然是一場不錯的攻擊，方

向和右邊背道而馳。白8碰，黑棋局面喪失

衝勁，白棋反而有A的打入。這樣雖然也是

一局棋，我不能滿意，因為空壓法的理想是

『盡可能動用全局的資源』。」

記者：「這也不是，那也不是，還有什

麼其他下法嗎？」

老師：「從有限來看，好棋是『發現』

的，從無限來看，好棋是『發明』的。」

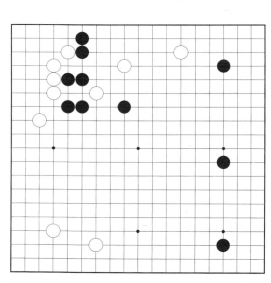

：再想一次，圖3不要黑1

打入，還有沒有其他下

法？

189 著手的理由

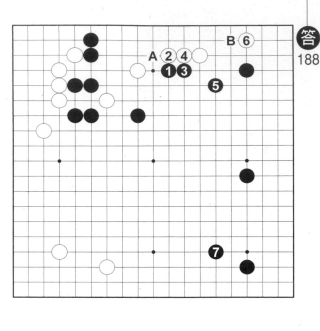

拖先下到黑7，模樣的規模與棋形都可以滿意。

記者：「棋形可以滿意，是指哪裡呢？」

老師：「這個下法對白棋上邊有『壓』的動作，因此容易有下一個步驟，比如黑A扳或B跨等。黑棋可以看白棋如何打入右邊，決定自己對上邊的下法。」

跟班：「右邊模樣大，白棋可能圖1白2跳出。」

老師：「在右上開戰，黑棋最歡迎不過。黑3先併吞白二子，對於白4，黑5跨出沒有問題。右上不只黑棋人多，白棋又都被切斷，力量分散；這個仗，黑棋一定能打得很輕鬆的。」

跟班：「這個局面很容易出現，下一次

老師：「答188黑1是我的答案，這著棋是最緊湊的『壓』，也包含『中點』的想法，不容許白棋往寬廣處避開。對於白2黑簡單地3、3處理就好。白6飛不得已，黑

圖1

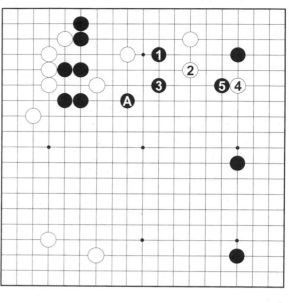

我一定從黑A下。」

老師：「不要學別人下的棋，弄清楚著手的理由最重要。黑A以後，白棋可能下我們料想不到的地方。只要你有自己的理由，下一著不用學別人，自己就知道該怎麼下了。戰鬥的局面有時雙方弱棋不只一個，不過道理總是一樣的，空間量交會的地點，就是『交點』，也是空間量最大的地方。從交點開始想，一定不會有大錯的。」

：黑1打入，威脅左上白棋，中央雙方都有孤棋，是一個必須尋找交點的局面。白先。

只論動機不論結果

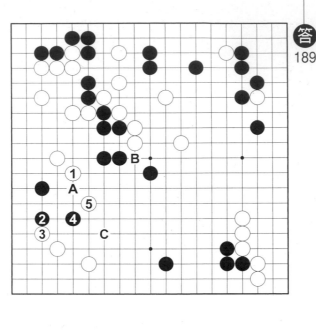

地方，無疑是白1或A位。不過雖說左邊白棋人多勢眾，白1作『不會被切斷』的選擇，最爲穩當。實戰黑2、4往外跑，白5小飛棋形順暢，以下B衝與C方面的封鎖形成必可得其一。」

記者：「左邊本來就是白棋有利的領域嘛！」

老師：「不要說得那麼簡單。圖1要黑棋打入，必須有左下白棋模樣是第一空間的條件，否則黑棋不用打入，佔下邊A等大場就好了。其次，接著黑1，B飛也是很大的手段，很多人會白2立守邊。這種下法，明顯是受壓。圍棋是勢均力敵的角力，只要一次後退，下一次要前進就更不容易。黑7爲止，孤棋全部歇一口氣，白棋只好去動右上

師：「答189白1尖，是不折不扣的『交點』，黑棋左邊、中央、乃至下邊，都沒安定，而白棋左上、中央、右下也都是空間量含量多的大塊。和以上的要素全部有關連的

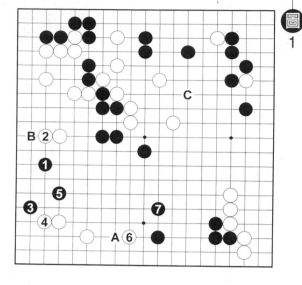

圖
1

黑棋的腦筋，失去『壓』的機會。」

記者：「圖1白棋不行嗎？」

老師：「圖1可能是細棋，不過黑7可能先在C位咬你一口，不下看只有天曉得。另一方面答案圖白棋沒有實空，也不見得就是優勢；只要攻勢稍微撲空，反有落敗的可能。空壓法只論動機不論結果，答案圖白棋明明力量比黑棋強大，白棋沒有理由放棄『壓』的機會，就算這盤棋輸了，空壓法是不會歸罪於答案圖白1的。」

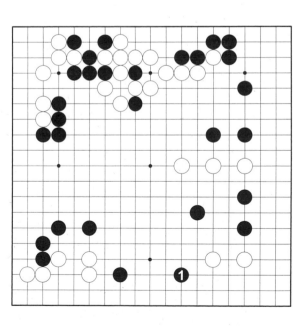

：黑1逼，白先。

85

答 190

5進入左邊。」

記者：「原來左邊還留有打入的手段。」

老師：「白3、5的手段對我來說是『夾』，夾擊左上黑棋。期待『空壓連鎖』現象，等候進一步攻擊右邊、左下黑棋的機會。『打入』通常是處於受壓的立場，要是白3、5是打入的心態的話，還不如在右邊動手。」

跟班：「右邊黑棋怎麼攻呢？」

老師：「如你一樣，常常有人會問一些局部手段的問題，可是除了死活，局部的手段一定決定於全局的配置。現在問我右邊怎麼動手，我也無從回答，因為這個局面我認為必須從左邊動手。圍棋的局部，是無法離開全局單獨存在的。」

老師：「答190這個局面也是一樣，白棋右邊與右下，黑棋右邊與下邊，乃至左邊都還未定型，白棋最弱的右下與其他大塊的交點，非白1莫屬。實戰黑2補下邊，白3、

圖
1

記者：『白棋要是打入左邊的心態的

話，還不如在右邊動手』是老師自己說的。」

老師：「那只是比喻嘛！現在因為上邊

有白棋的厚勢，所以白5可以看成是夾。雖

然這個看法是我的主觀，對方可能不會同

意，可是下棋總得往自己有利的方向去想

圖1一開始就如白1這樣認輸，黑2、4先

下手為強，白棋要進入左邊就不容易了。好

吧！棋局千奇百怪，複雜局面暫時到此為

止，關於『交點』我們從比較單純的局面來

想一下弱棋與全局空間的關係。」

問
191
：黑先。

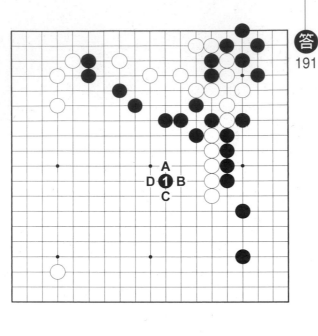

看來順眼

是黑1呢？

老師：「為什麼是黑1其實是很微妙的問題。雖然一路之差，會讓此後的進行完全不同，這個局面下在這附近，都可以接受。

雖不敢說黑1一定對，這個地點看起來最順眼。」

跟班：「我知道這樣說一定被罵，可是圖1黑1掛角是最大的大場，有什麼不好呢？」

老師：「我綽號是菩薩棋士不會隨便罵人，不要隨便破壞我的形象。我只會說『黑1不是空壓法』。」

記者：「白棋五子還是擁有最大的空間量。」

老師：「只是白棋五子的話，圖1黑1

答191

老師：「答191黑1是我選擇的『交點』。」

記者：「我想這一題答案大概是攻擊中央，可是不知道著點是哪裡，除了黑1以外，比如A、B、C、D都有可能，為什麼

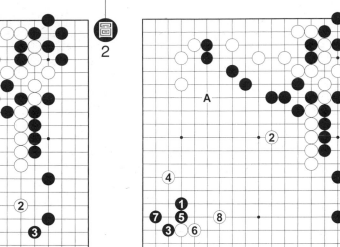

圖
2

圖
1

也可以考慮，重要的是白2後，上邊的黑棋，是否會成為攻擊目標。擅長騰挪的人，說不定覺得沒有問題，可是我還是覺得黑棋會有負擔。比如對於黑3白4以下可以選擇積極下法，準備將來進行白A方面的攻擊。」

記者：「因為黑棋也是弱棋，所以答案圖黑1才成為『交點』。」

老師：「答案圖黑1是一個身兼補強上邊黑棋的選擇。圖2黑1雖然對白棋最為嚴屬，將來有從白4被切斷反擊的危險。」

：同答191黑1後，白棋如何處理？必須強調的是，上邊黑棋加上了黑1，已經完全安定了。

柔軟運用

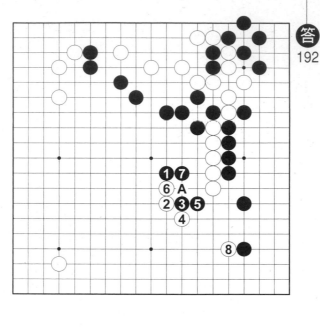

老師：「答192對於黑1，白2是適切的處理。」

跟班：「白2違反『不被切斷』的原則，黑3立刻讓白棋上斷頭臺。」

老師：「黑3貪圖眼前利益，過於急躁，這個局面要注意的是，黑棋上邊在黑1以後，已經不是弱棋了。所以，白棋可以把五子孤棋純粹轉換成空間量來考慮。白2是現在的第一空間，下邊的『中點』，這時黑棋要從那邊攻擊，需要好好考慮。」

記者：「原來白2是『中點』的想法！」

老師：「白2既是『中點』，黑3去吃白棋五子所得的，和白4、6以下所得到勢力不相上下，可是黑3、5、7的手段留下A衝的弱點，白棋定會如白8瞄準這個弱點欺負黑棋；換句話說，轉身擺出『壓』的姿態。黑棋只要稍微受壓，黑3就划不來了。

圖1黑1繼續保持『壓』的姿態，才是強者的態度。」

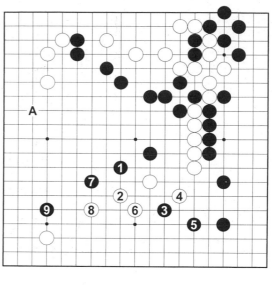

圖1

續攻擊，掌握左邊第一空間的主動權，此後可以A逼繼續施壓，可謂進入黑棋的空壓連鎖。隨著局面的轉變，柔軟地分別運用中點與交點的想法，是空壓法的妙處。」

記者：「黑1想要幹什麼呢？」

老師：「廢話！空壓法的目的只有一個——奪得比對方更多的空間量。對於白2，黑3從下邊衝擊白棋的弱點，白只好4、6整形。」

跟班：「白棋出頭了！黑棋好像一無所得。」

老師：「只想吃對方才會覺得一無所得，黑棋右下、中央都有收穫。黑7、9繼

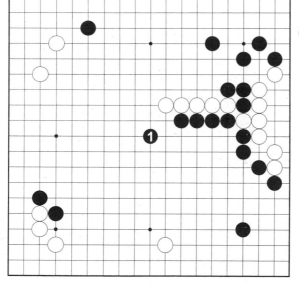

問193：白先。

91

一切都為了壓

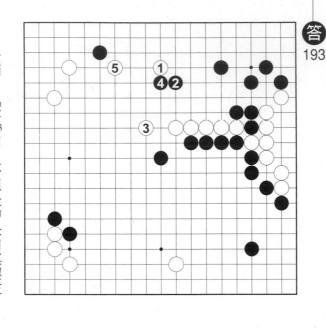

後，白棋要棄掉中央五子嗎？

老師：「這是一個『特殊狀況』，對於黑2，白棋轉身3跳，兩邊都要。對於黑4，白5反擊，主張左上角的『壓』的立場。1、3、5雖然有一點薄味，是具有最大張力的下法。」

跟班：「依照『不會被切斷』的原則，圖1白1比較穩當。」

老師：「黑正好2應，與左上角黑子呼應。因為黑棋已經先鞭A的要點，白棋不但在中央無利可圖，在整個上邊也還處於受壓的立場。」

記者：「如何去判斷現在的局面是否『特殊狀況』呢？」

老師：「沒有一局棋是一樣的，所以每

老師：「答193白1不但是中央白棋與左上黑棋，雙方弱棋的交點，一邊也是上邊第一空間的中點。」

記者：「白1是中點，意思是比如黑2

圖1

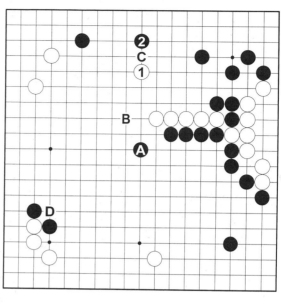

一個局面都是『特殊狀況』。是否爲特殊狀況，全看你對局面作何解釋。這個局面我認爲右邊白棋被逼活，形勢有點不利，所以需要『高張力』的下法。不然白1普通B跳，黑C、白D也是一局棋。答案圖的下法，對左上角的『壓』是白棋的主張而已，不一定正確，可是不那樣下，無法奪得足夠的空間量。『中點』、『交點』，乃至『壓的三原則』都是爲了『壓』的準備，能否得到『壓』的

結果，需要自己的思考與判斷來運用。墨守訣竅和死背定石一樣，反是空壓法之死。」

問194：黑1守邊，白先。

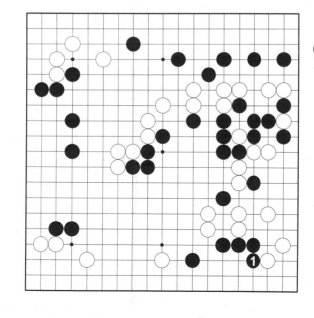

93

明牌？偷藏牌？

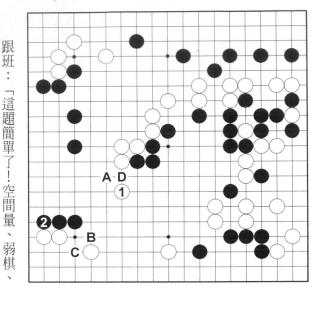

図
1

跟班：「這題簡單了！空間量、弱棋、所有的要因都集中在中央，非圖1白1跳莫屬。」

老師：「來了！白1是常識性的一手，

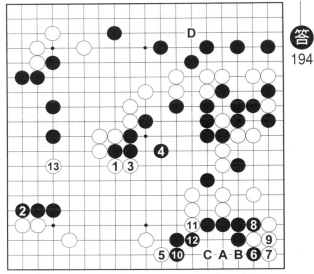

答
194

無可厚非，可是我不能滿意。黑2擋，接下來白棋雖想打入右邊，中央有黑A的先手，左下角有B、C等手段，不容易出手。要圍下邊又嫌太小，白棋喪失目標。」

記者：「那該直接打入左邊了。」

老師：「不管下哪裡，被黑棋下到D的天王山還得了！這個局面，答194白1扳是我的次一手。黑棋照樣只好2擋，這時，白棋可以繼續3壓。這一『壓』是重要關鍵，下邊變寬變厚，成為第一空間。白5以下黑12為止，次有白A、黑B、白C的奪眼手段。

13打入左邊後，黑棋除了必須擔心下邊死活以外，還要兼顧白棋下邊模樣的擴大、將來D打入上邊的手段等，這是白1、3撐大下邊的效果。『交點』的手段，和其他部分的棋形，是有密切的關係的，尤其是進入後盤，這個關係會更加緊密。」

記者：「老師這個答案圖好奸詐呀！什麼下邊的死活問題，上邊D的打入，都是我們不知道的，到最後才拿出來說，等於是偷藏牌！」

老師：「圍棋是打明牌的，有沒有棋，自己就可以看得出來，怎麼可以等別人告訴妳。不過這一題說不定難了一點，拿一題以前秀過的問題當今天的結尾吧！」

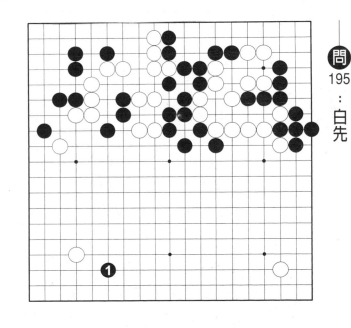

問195：白先

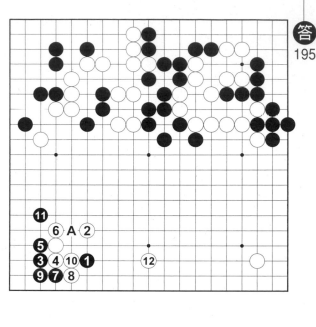

196
開竅

記者：「老師！怎麼又一下就要結尾了！」

老師：「這還用說，我的肚子餓起來的時候，就是結束的時候。這題已經秀過的問

題，跟班，你知道該下哪裡吧？」

跟班：「老師不是最討厭死背嗎？所以我故意忘記了！」

老師：「亂辯掌嘴！忘記的話現想一雙方弱棋與此外的第一空間，以上三者的交會點。」

記者：「我是每天要整理題材的，所以記得。答196白2鎮是這一題的答案。」

老師：「不要靠記憶，靠自己現在看棋盤的感覺，我今天覺得是A尖好也不一定，要是你們有別的看法，說不定比我更有道理。不過現在看來看去，還是白2比較妥當。因為左邊是虛的，空間量少，黑3以下進角白棋歡迎。」

記者：「總之，白2之前的局面，第一

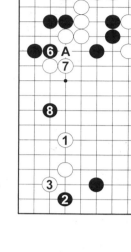

圖 1

空間是左上包含黑三子的白棋大塊兼模樣。」

老師：「終於有一點開竅了！左上黑棋三子不只是大小問題，包圍它的白棋也沒有眼位，足夠成為第一空間。圖1白1平凡的下法雖也是一局棋，沒有『壓』的要素。白5不能省，黑棋得以任意選擇左邊的手段。比如6、8瞄準A斷，白棋壓力也不小的。」

記者：「趁現在先通知老師，明天中午我們另外有一個採訪，因此是下午六點，訂在頂樓的『空中花園』。」

老師：「噢！這真不錯。頂樓本來是有名的法國菜，最近聽說改換新店，我本來就想去看看的。」

問196：白1夾，黑先。

197 獨門手段

答196我有時會下黑1馬步飛。

跟班：「唉唷！這一手沒看過！」

記者：「你還滿沒知識的，這手是老師的獨門手段。」

跟班：「獨門手段呀！真厲害！」

老師：「恰恰相反，圍棋又沒有專利權，獨門手段，表示這手棋臭得沒人想下呀！不過有時我心情來了還是會試試看，理由很簡單，只要白棋不能馬上A跨斷，黑1無疑是雙方弱棋與右邊的第一空間的『交點』。從空壓法來看，黑1要成為壞棋是很不容易的。」

記者：「為什麼沒人想下呢？」

老師：「說實在的，對白2應以後的變化沒什麼自信。而且圖1（左半圖）白2立

記者：「這算什麼問題呀？一年裡和這個局面一樣的棋譜一定有幾　局，有什麼好答的。」

老師：「本專欄不管別人，這個局面，

圖
1

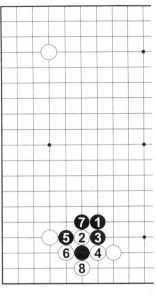

刻跨斷，接著圖2（左半圖）白6為止，有

人說白棋也不壞。反正不管白棋怎麼下，黑

棋好不到哪裡去。」

記者：「那答案圖黑1有什麼好說的。」

老師：「白棋不壞也不見得黑棋不好，

只要有一天，我面對棋盤覺得黑1好，我還

是會下；不要忘記，空壓法最需要的是『信

心』！今天的結尾是……。」

記者：「慢點！這題放在最後實在不三

不四，反而讓讀者搞不清楚。請出一題和主

題的關連比較清楚的問題。」

老師：「女人到最後關頭總是捨不得放

男人走。」

圖
2

問
197
：
黑
先
。

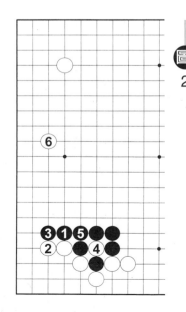

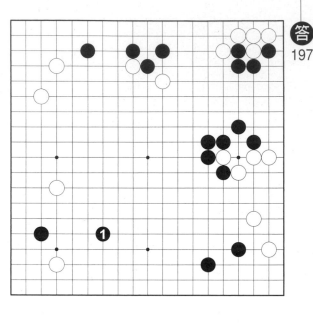

198
葫蘆膏藥

老師：「三間跳這著棋雖然少見，有人下過。當然空壓法不管有沒有先例，作這個選擇的理由，你們大概可以理解了，我認為這裡是現在的『中點』。」

記者：「雖說如此，我們還是看不出來黑1葫蘆裡賣什麼膏藥。」

老師：「哪有什麼葫蘆？我剛說過，圍棋打的都是明牌，黑1的內容全擺在棋盤上。圖1黑1常形，可是，下邊空間量大，和白2交換，本身就吃虧。黑3打入，要是這裡能得到『壓』的效果，當然沒有問題。可是黑棋兵力不足，白12為止恐怕還得挨挨揍揍呢！」

跟班：「圖2黑1、3轉換，是重視下邊的常用手法。」

老師：「答197黑1三間跳，是我的次一手。」

跟班：「三間跳！這又是一記獨門絕招！」

圖 1

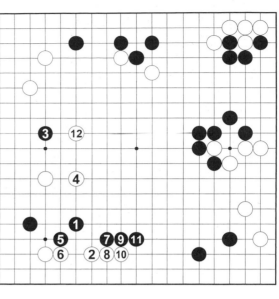

『壓』左下角白棋一下。看白棋往哪一邊跑，取得的另一邊因爲有中點的『一壓』，就足以構成第一空間。」

老師：「黑1、3棄角取邊，意味下邊是第一空間。可是這個局面左邊也不小，對於黑5擴大下邊，白棋6、8和你比大的時候，要是黑棋必須進入左邊，表示下邊是第一空間的說法破產。」

記者：「原來答案圖黑1是圖1與圖2的黑1之間，所以是『中點』。」

老師：「哈哈！說得也是，答案圖黑1的意思是下邊、左邊都棄之可惜，先從中點

圖 2

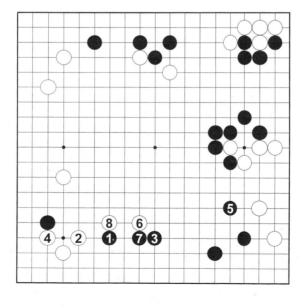

問 198：同答197對於黑1，白棋怎麼處理？

101

天馬行空

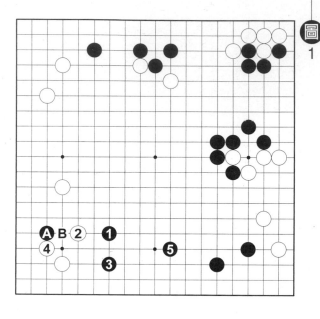

圖1

跟班：「三間本來就不算跳，圖1白2輕鬆切斷。」

老師：「黑棋就等你這一手，3跳轉換到下邊，黑A一子正好衝擊白棋急所，白4

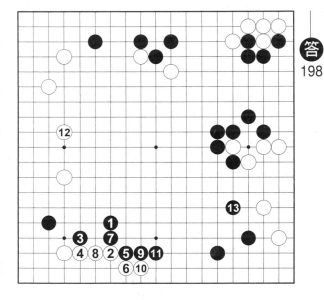

答198

不能省。黑5後，左下白形不正，等於還欠B一手。黑1與白2，作了一個『壓』的動作，使白全局呈薄，黑棋好下。」

記者：「這個局面下邊還是很大。」

老師：「答198實戰白2注重下邊，這樣黑棋比常見定石快了一步，得以有黑3、5的緊湊下法。黑13為止，是一個有『壓』的動作的進行。」

記者：「黑1是中點的道理瞭解了，可是這個答案有一點太難了。」

老師：「別忘記，黑1並不是『正解』，只是我下這盤棋時的臨場判斷而已。只要妳不是死背定石，而是從『空』的觀點判斷的結果，不管下在哪裡，每一手都是『空壓法』，每一手都可能是流芳千古的好棋。」

跟班：「更說不定是大臭棋！」

老師：「只要自己下的棋有自己的理由，著手就會有連貫性，這是下棋最重要的。只學別人一兩招，往下進入沒得學的局面，一定會想出更壞的主意。」

記者：「最後要為這章──『中點與交點』作一個結尾。」

老師：「要是『空』是背載圍棋靈魂的天馬，那『中點』將是它的鞍轡，『交點』將是它的韁繩。得到這兩件寶物的人定能隨心所欲，奔馳無限棋盤的天空。明天『空中花園』見面，掰掰！」

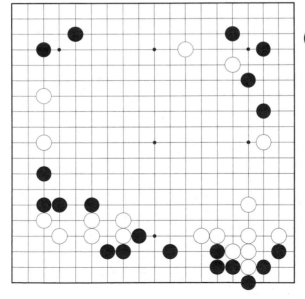

──問199：白先。

第六天　空中花園

用空壓法俯瞰圍棋

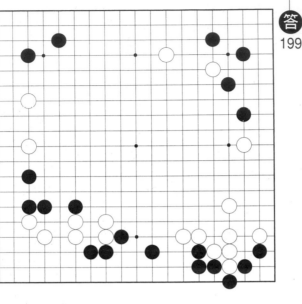

200 無國籍料理

本，管飽管醉，今天還差點就訂不到呢！」

老師：「什麼！管醉的意思是，含酒飲料都可以喝的意思嗎，那太好了！小姐——先來杯啤酒。」

記者：「對不起！酒類要等採訪完畢以後，這是總編交代的。不好意思，來三份咖啡。」

老師：「豈有此理！那我只好借吃澆愁了，跟班！快去拿一些菜過來。」

記者：「這裡是高級餐廳，雖說管飽，是用點叫方式無限供應的，老師要什麼，請從菜單點菜。」

老師：「原來如此，菜單菜單……。」

記者：「這裡進來以後就不會趕人的，老師可以慢慢點菜，請先講解問199，還有不

記者：「現在是新開張宣傳期間出血賠嘛！」

老師：「『空中花園』怎麼生意那麼好，才下午六點，大廳、房間都快坐滿了

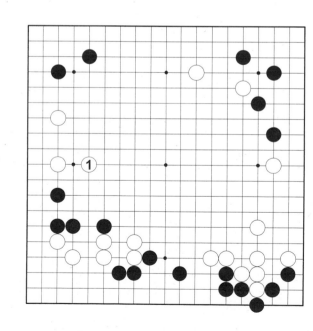

問200：白1跳，雖是本手，在這個局面是緩著，黑先。

要忘記說明今天──最後一章的主題。

老師：「唉唷！這個菜單怎麼都是一些怪東西呀！鮪魚拌酪梨魚子、山葵蘿蔔牛排、納豆韭菜烤餅、秋葵魚醬披薩、起司餃子、泰式烏龍麵……。」

跟班：「這是現在東京流行的『無國籍料理』。」

老師：「無國籍料理？好像把冰箱剩的東西拿來湊一下而已嘛！」

記者：「老師此言差矣，無國籍料理打破對料理的成見，純粹以『美味』為唯一的標準，對食物重新評價與創作，是世界料理聚集的東京應地產生的新潮流，我也很喜歡呢！話說回來，問199的答案呢？」

老師：「今天怎麼變成妳在講解料理了。答199白1是最嚴厲的攻擊，對於大馬步的弱點，黑2碰，白3、5是最強手段。右下角白棋劫材豐富，黑棋仍有眼位的憂慮。」

天生一對

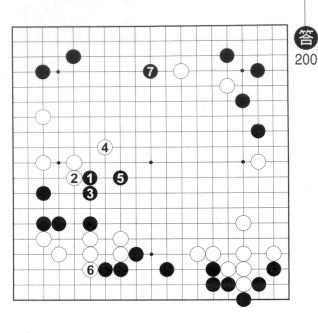

201

答 200

制，形成實空較多的黑棋容易處理的局面。

老師：「答200黑1出頭，是這個局面的『交點』。黑5為止，一邊指向中央，一邊安定左邊。白棋最具潛力的右邊模樣受到限

記者：「老師該明示一下最後一章的主題了！」

老師：「不先決定點什麼菜，哪有頭腦去想今天要講什麼？慢點！從剛才一直看這個怪菜單，就有一股莫名的親近感，你們看！這個菜單就算把『空壓連鎖』、『第一空間』、『中點交點』都列進去，也一點都不礙眼。對了！『無國籍料理』和『空壓法』豈不是無獨有偶，簡直是天生的一對！」

跟班：「一下殺出一個來路不明的夥伴，無國籍料理可要被嚇壞了！」

老師：「不懂空壓法的價值，表示你的求知慾不如你的食慾。和『無國籍料理』是以『美味』為唯一的標準一樣，空壓法以

『空』爲唯一的標準，對圍棋重新評價與創作。『有限』是跑，『無限』是飛；今天我們在這個『空中花園』用空壓法重新俯瞰圍棋，就是最後一章的主題。差點忘記！點菜的問題還沒解決……反正是吃到飽，乾脆這樣好了，跟班！從第一道菜，全部叫一道來吃看看。」

記者：「『俯瞰圍棋』太抽象了！內容是談些什麼呢？」

老師：「圍棋的變化要是無限的，空壓法也還有無限個該說的東西，一輩子也說不完；另一方面，空壓法最重要的概念，可以說已經都提到了。今天能做的只有把以前秀過的題目好好用空壓法重新說明一下，另外你們想到什麼，隨時補進去好了。自以爲熟悉的局面，用空壓法的觀點重新觀察，可以得到不同的理解。」

問 201

：這是以前秀過的題目，如何讓白子多的中央成為第一空間呢？

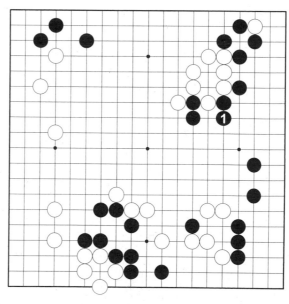

老師：「答201現在上邊、左邊，寬廣的地方還多；白1碰，只有這麼下，連結A與B這一道防線，才有辦法撐出中央的寬度。

黑2不得已，以下白7為止，上邊C是先手

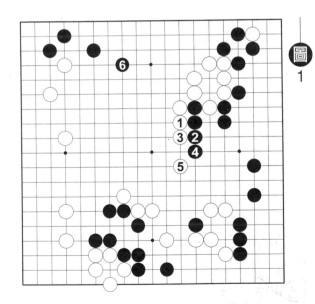

圖
1

味道，白棋比黑棋強，是白1導致有利戰鬥的效果。圖1白1以下的下法雖然也能封住，可是沒有空間的話，黑棋不會理你。黑

6飛，中央不會發生戰鬥。」

記者：「答案圖白1的道理懂了，可是這是『第一空間』與主動權的問題，和無國籍料理有什麼關連呢？」

戰鬥的判斷就夠了，不用管這種手段少見或此後形勢好壞等問題。」

老師：「圍棋每一著棋都是一個選擇，而下棋既不是猜拳，每一個選擇一定有它的理由。就像『無國籍料理』是從冰箱隨便拿現成的東西出來做一樣……。」

記者：「跟老師說，無國籍料理不是亂做，是好好想過的！」

老師：「空壓法的判斷純靠自己看棋的感覺，所以它的每一手的理由都是自備、現成的，要是每一個選擇都需顧慮定石、實戰例、客觀的優劣等因素，等於每一道菜都要一一出去買材料，這多麻煩呀！」

記者：「原來空壓法只是為了方便而已。」

老師：「『無限』，否定優劣等絕對基準，方便的價值就大大提高。知道手頭的材料夠了，才能安心地想該做什麼菜。答案圖白1，只有第一空間的理由與白7後是有利

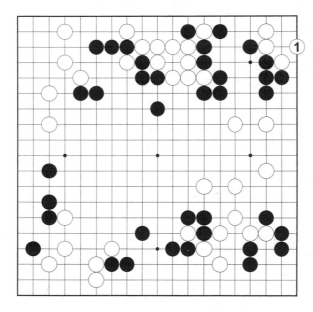

問202：黑先。

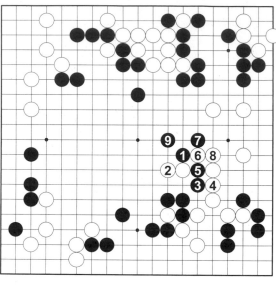

203 複雜源自單純

答 202

老師：「答202棋局進入後半，黑棋只好試圖擴大中央。黑1碰，是奪取最大空間量的下法。白2長無理，黑3先手，以下黑9為止白棋不行。」

跟班：「黑1好手筋！」

老師：「實戰圖1白2調子，可是黑棋可以手拔，黑3擋住中央，不管此後中央能成多少空，黑1的目的達成了。」

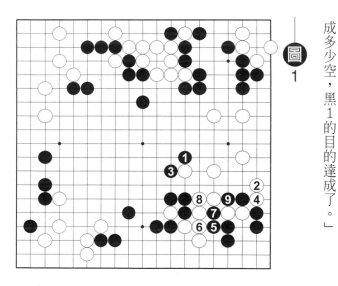

圖 1

112

記者：「黑1和上一題手法很像。」

老師：「上一題準備戰鬥，意圖空壓連鎖；這一題已進入後盤，結果幾近圍空，不過在必須最大限度擴大中央這一點是一樣的。」

跟班：「原來學空壓法，就下得出來答案圖這樣的好棋。」

老師：「黑1是不是空壓法都應該下，不過用『盡可能擴大中央』這個理由去尋找，可能比較容易得到這個結論。另一方面，以『奪得空間量』為目的的話，不用擔心以後中央可以圍到多少空。在『無限』的前提下，優劣不成為基準，『理由』可以成為著手最重要的成分，這也是一種『方便』。」

記者：「這兩個問題可說是很單純的局面，要是局面複雜，只是一個『理由』真的夠用嗎？」

老師：「一個理由不夠用，接著想下一個理由就好。不過沒有第一個『理由』就沒有下一個推理；不管多複雜的理論，當初多

只是從一個單純的疑問、單純的閃念，也就是單純的『理由』發展出來的。」

問
203
：白8為止是常見的佈局，黑先。

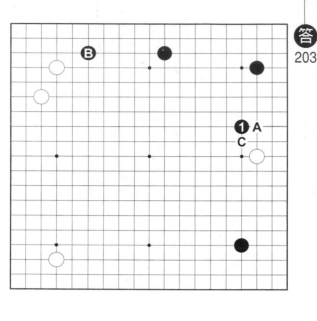

204 動用全局資源

只要它有『理由』，應該也不會壞到哪裡
的新嘗試；這樣下黑棋雖不會好到哪裡去，
種下法，是一個複雜的局面。答203黑1是我
老師：「這個能見度很高的局面，有種

去。」

記者：「時間寶貴，不用故弄玄虛，趕
快說明黑1的理由吧！」

老師：「黑棋上邊的所謂迷你中國流，
是黑棋佈局構想的賣點，也是黑棋主張的
『第一空間』。這麼想的話，『黑1是第一空
間與弱棋的交點』，這是唯一的理由。」

跟班：「普通下法黑A逼，也是『交點』
呀！」

老師：「迷你中國流，黑B一子有薄
味，意味左上角空間量大，所以黑1下在四
路，全局獲得的空間量比黑A多。當然，這
只是一種『看法』，要是你覺得黑棋只靠右
上角就足夠成為第一空間，黑A逼也沒錯。

不過空壓法的精神是『動用全局資源』，黑

圖
1

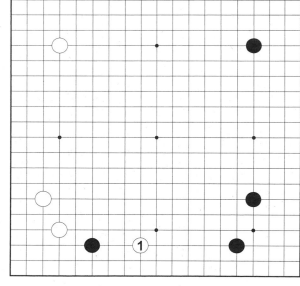

問
204
：黑先。

1呼應左上黑B，看來順眼。」

記者：「這麼想的話，C的肩衝也是『交點』。」

老師：「也有人這樣下，而且研究透澈。空壓法的對象是『無限』，關於壓縮圍棋變化的佈局研究，則無法置評。可是，肩衝是命令下法，基本上是損棋；現在局面右下角還沒定型，除非黑1一定不好，否則沒有選擇C的理由。圖1白1掛角後，白5為止是定石，黑6尖出，黑A的位置比起B攻擊力大多了。雖然白棋不會照這樣下，只要黑A有它的『理由』，也一定會有它的優點。」

答
204

205
揩油的訂單

老師：「空壓法只管空間量，不管有沒有地。這個局面黑1比起A位，指向寬廣的棋盤上方，理應可以獲得較多的空間量。這個情況用普通的觀點也可以解釋，右下角的締法本來就沒有地，黑A搶空已經來不及了；反觀黑1的弱點B位打入，會讓黑棋的大角成空，白棋反而不易出手」

記者：「原來右下角的配置是關鍵，不過黑1與其說是逼，不如說是夾。」

老師：「比起右下角，是左下角的問題比較大，這會慢慢說。還有，術語顯示著手的內涵，『夾』意味攻擊，可是黑1並不準備直接攻擊。圖1接著白1跳最普通，這時黑棋準備2以下轉換，黑A與白1只是揩一個油的意思。這時，黑棋以後還可以B

老師：「答204黑1從四線逼，是這一題的答案。」

跟班：「這種下法多沒實地呀！按照常形在三路A逼不行嗎？」

116

踢，黑A的位置不會輸給C位。

跟班：「所以，黑A的高位是為了這個變化下的。」

老師：「在『無限』的狀況下，對方要怎麼下無法預測，空壓法普通不會為了特定的變化選擇次一手。圖1的變化因為是黑棋的訂單，雖然白棋也不見得不好，大概不願意照下。圖2實戰果然白1先守角，再3跳、5立，做了最頑強的抵抗；其實這個進行才是黑棋選擇A位最大的理由。」

(圖)1

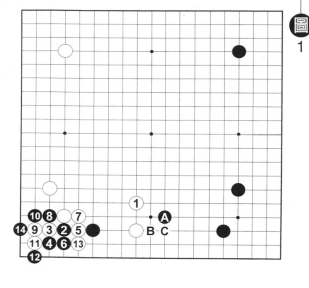

(圖)2

(問)205：同圖2白5後，黑棋如何處理？

206

展現主觀

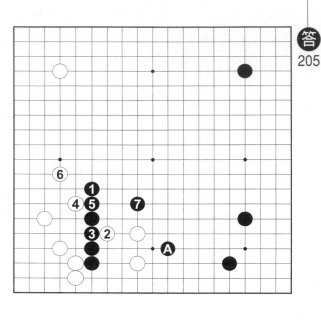

老師：「黑1跳出，是最自然的下法。

這時，黑A的高位，牽制了下邊白棋的行動。白棋在下邊找不到適當的下法，2以下應在左邊，黑7鎮，這時黑A依舊是逼得最緊位置。」

記者：「說來說去，總是要把黑A說成好棋。」

老師：「空壓法本來就是自圓其說的過程；黑7的局面你們可以看到，在廣大的右邊空間，黑棋已經占到『壓』的立場。圖1若黑一開始夾在A位，白2、4舒適，反客為主。」

跟班：「原來當初黑在B位夾，是有如此深謀遠慮。」

老師：「空壓法不用想那麼遠。黑1跳之前的局面，要是黑棋能在黑子C、D以右的範圍內進行有利戰鬥，就有『奪標利益』。白棋也一樣，意圖在白子E、F以左的範圍進行有利戰鬥。哪一邊的說詞行得

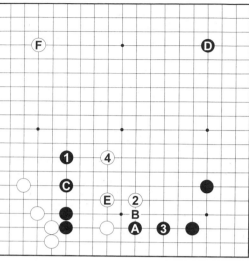

圖 1

通，事關天下大勢。在這個緊要關頭，A的

位置，總是高一路在B，對黑棋比較有利，

這是黑棋選擇B唯一的理由。」

記者：「D、F的棋子距離這麼遠，眞

的有關係嗎？」

老師：「當作黑A一子是在B位，再看

看黑1跳以前的局面，你們不覺得黑C子到

D子是一條重要的防線嗎？」

跟班：「被這麼強調，只好同意呀！」

老師：「有這種感覺就表示不管距離多

遠都有關係。『空』的認識到最後是主觀的

問題，空壓法就是把自己的主觀展現在棋盤

上的下法。」

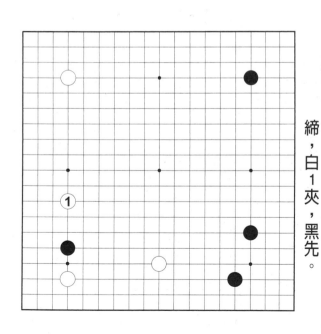

問 206：右下同樣是大馬步的高

締，白1夾，黑先。

一定要打贏

答
206

老師：「答206黑2從空而降，是我的次一手。」

跟班：「這手可真像『空壓』法。」

記者：「黑2我好像看韓國棋士下過。」

老師：「黑2我在低段時代就下過，可惜妳還沒生出來。圍棋誰下過沒關係，是以什麼理由去下的問題，黑2的理由是『打架一定要打贏』。白1夾，意圖在左下角進入『壓』的動作，而黑棋本來就不準備受壓。」

跟班：「這不是各說各話嗎？」

老師：「下棋兩邊都想贏，各說各話是很正常的；不過在同一個地方各說各話，就表示戰鬥即將開始。黑棋左下一打三，我又不是呂布，要打贏是沒希望的。可是轉眼右下，有黑棋的大締角，只以白A一子為攻擊對象的話，就有打贏的機會。」

記者：「普通下在五線，無法成為攻擊，不然黑2的下法也不會這麼少見。圖1

（下邊半圖）白1應，黑棋損地。」

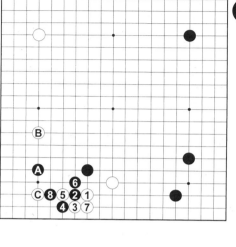

圖
1

老師：「這時黑A與白B的交換是一個

生力軍，黑2以下繼續攻擊，比如黑8為

止，白棋明顯不利。」

跟班：「圖2（下邊半圖）白棋乾脆3

扳出，吃掉算了。」

老師：「黑4以下簡明棄掉，白棋大

惡。這個情形，無論如何圖1白C的小目不

能被黑棋吃掉，是白棋最大的弱點。白棋1

應，等於以後任黑棋擺佈，是很危險的下

法。」

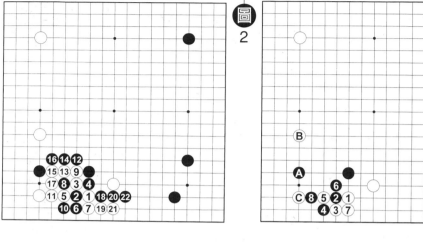

圖
2

問

207

：實戰白1飛，貫徹當初攻

擊黑A一子的初衷，黑

先。

算不算轉換

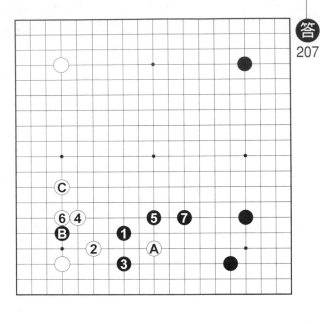

老師：「這個局面只看你相不相信自己的『理由』，黑1既是意味攻擊白A，對於白2，黑棋沒有不繼續攻擊的道理。實戰白4以下各說各話，黑7為止；要是這樣黑棋形勢不好，非3跳之罪，而是一開始『攻擊白A一子』的理由有問題。」

跟班：「黑7為止的轉換，黑棋右下很大，應該不壞吧。」

老師：「轉換？黑棋打定主意攻擊下邊白A，表示包括白A的下邊是第一空間。黑1、3、5、7，我走的路是直的，直接包圍A子，一點都沒有『轉』。」

記者：「黑棋捨棄B一子，吃掉A，這不是轉換，是什麼？」

老師：「『轉換』是對這個結果的客觀

老師：「答207對於白2的反擊，黑3跳入，這一著無須考慮。」

記者：「無須考慮的答案，還能叫做問題嗎？」

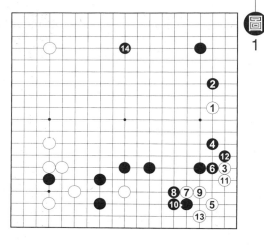

圖1

問 208 ：黑1活角，白先。

看法，好像一個事情已經解決了，可是在棋盤上兩個對局者的主觀的角力還在繼續。對於黑棋的動作，白棋不加阻止，直奔吃黑B一子之路，因為白棋C夾，認為包括黑B的左下角為第一空間，所以只好白2以下『自圓其說』。這個角力此後會綿綿不斷地持續到全局。客觀的看法，只會把『理由』埋葬到『有限』的墓地裡去。圖1此後進行，白1以下雖活了一個大角，黑14繼續擴大有利空間，只要此後在黑棋模樣裡發生戰鬥，這場理由的角力，黑棋是不會輸的。」

印度烤餅法

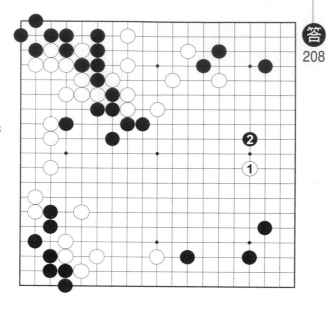

老師：「答208白1割打，下在這裡的理由是，『中點』。」

記者：『中點』？右邊的中點是圖1A位，最少是白1的位置呀！」

圖
1

老師：「『中點』不只是右邊，是全局性的問題。這個局面右下角空間量大，就算下在白1，也會被黑從空間量多的右下逼過來。黑6為止，右下是第一空間，白棋以後

124

要忙著削減右下，失去主動權。」

記者：「可是，如何看出答案圖白1是中點呢？」

老師：「記得『印度烤餅法』嗎？」

跟班：「記得！空間量就像印度烤餅，有厚有薄……。」

老師：「說到吃的事你最記得。一個局面要是印度烤餅，把它平擺，從下面一點撐

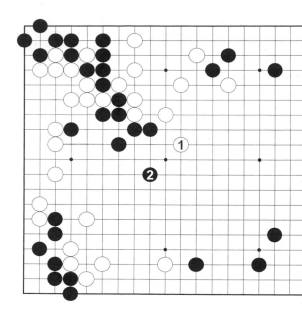

圖2

住，能保持平衡的地方就是『中點』。這個局面，我覺得那一點是答案圖白1，就這麼簡單的理由。當然白1是不是真的中點，或『中點』這個理由對不對是另一個問題。」

跟班：「中央黑棋可以攻擊，圖2白1攻，不是很舒服嗎？」

老師：「攻擊必須獲得空間量，下邊白模樣還有可能性，黑2跳，白1不見得便宜。」

記者：「那從黑2方面攻不行嗎？」

老師：「這個局面第一空間是右邊，白棋攻來攻去，總是要回手右邊的。下掉中央，就好像自己先出牌，一定吃虧。攻擊中央是白棋的權利，現在先保留，看對方如何出手再決定攻擊方向。這也是白1『中點』的用意」

問209：同答208實戰黑棋2逼，白棋次一手？

125

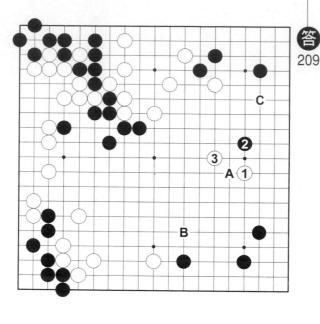

答 209

記者：「這樣的局面，『交點』的想法還算方便。」

老師：「『中點』和『交點』都很方便。下棋要是格鬥，『中點』是擺姿勢，『交點』是動手開打。白1割打是『中點』，看你怎麼動，我都可以對付，是開打以前『擺姿勢』的動作。黑2要是防右下打入B跳，白C逼，暫時和平相處。實戰黑2緊逼，等於先出手了，白3就以『交點』回擊。別忘記『打架一定要打贏』，白1的『中點』，也必須是一個可以對任何攻擊回手的位置。」

跟班：「一下子吃烤餅，一下子打架，聽老師的講解可真忙！」

老師：「答209現在局面，最重要的地方是右邊白1、黑2的角力與中央黑的弱棋，那答案已經很明顯了。白1馬步飛，是不折不扣的『交點』，A的跨斷征子有利，沒有被切斷的危險。」

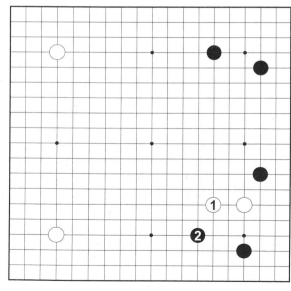

圖
1

老師：「我只是怕你們把我的專欄寫得太爛而已。圖1此後進行，白2藉勢下到好點，以下8、10為止明顯的是在打黑棋。能得到這個結果，是當初白A的『中點』的效果。」

記者：「所以『中點』與『交點』是很『方便』的想法。」

老師：「不只中點與交點，空壓法做出的所有的動作，都是自己的東西。唉呀！這

道『比薩軍艦壽司』可真難吃！和無國籍料理一樣，空壓法也難免失敗，可是只要主意是自己的，不用愁下一道菜做不出來。」

問
210

：也是舊題新解，白1、黑2，白棋的下一步？

127

211 不另設特區

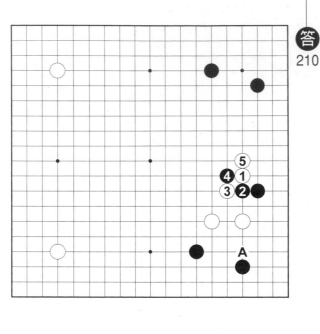

老師：「答210白1肩衝，只要黑2以下的戰鬥白棋有利的話，就是右邊雙方弱子與右上第一空間的『交點』。這個圖右下黑棋形薄，白有A等先手利，黑棋苦戰。」

記者：「這個問題，上次的解答是圖1白7為止，型態厚實。」

老師：「黑2、4、6是無可奈何的忍耐，白棋在第一空間的右邊做到了『壓』的動作。白7雖也可考慮先A逼看看，最少可以判斷，要找到比白1還好的著點，是很困難的。這個專欄終於可以收工了，想起來實在是生不如死的六天！小姐！來一杯大的生啤酒。」

記者：「老師玩笑開得太早了，今天剛剛開始，要做的事多得是。用空壓法俯瞰圍棋，大地現在還到處都是空洞，必須把這些地方補一補，對讀者才有交代。對不起！改要三杯冰茶。」

老師：「空壓法的對象既是無限，要說

圖1

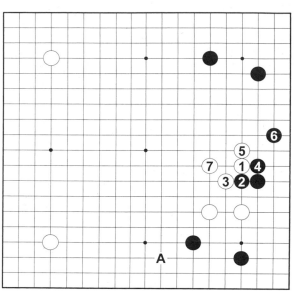

大空間量的棋子，被吃也沒有問題，要是對方動手吃它，只好奉送，這個過程就是一般所謂的棄子。」

：白1壓，黑先。

明的事也是無限的，妳覺得地圖有空洞，妳自己去補就好了。」

記者：「比如剛才提到的『轉換』，讓我想到『棄子』的問題。棄子是一個重要的主題，在空壓法裡面，該如何去運用呢？」

老師：「在無限的大地，空間量是唯一尺度，不會爲『棄子』另設特區。棄不棄子，純以其影響的空間量判斷。不會影響最

#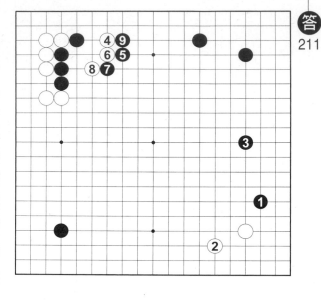

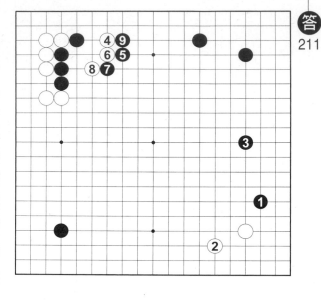

情深義重

單，左上角白棋6、8與10、12上下兼收，最大的右邊也被下到了。雖不能說黑棋不好，下起來不太舒服。」

記者：「棄子，難道是指左上角？」

跟班：「現在不是要談關於棄子嗎？佈局剛剛開始，有什麼地方可以棄子呢？」

老師：「當初我也是這麼想，圖1實戰黑1以下應戰，可是白14為止是白棋的訂

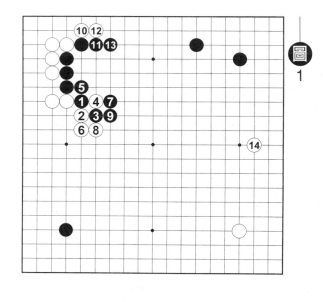

圖 1

老師：「左上角白棋已經完全活淨，黑棋四子就算被吃，影響空間量比想像的小。

答211黑1、3擴大右上角，也是一法。對於白4，黑5以下大膽棄子，應該是一個可行的構想。好了！棄子完畢，啤酒……。」

記者：「不用作夢！請繼續提供一些棄子的題材。」

老師：「唉呀！不瞞你們說，棄子是我的弱門。我這個人情深義重，自己擺的棋子形同骨肉，叫我捨棄它們，我怎麼做得出來呢？」

記者：「對於這個現象，普通以『沒有棋才』作為解釋。」

老師：「二十年後妳變成歐巴桑，就能瞭解這種心情。我常常強調，『棄子』是一種比較例外的情形。比起一開始就考慮送給對方，連結既有的力量，做最強的考慮，應是圍棋基本的思考法。不過有時太固執『打架一定要打贏』的原則，會忽略該停戰拖先的時機。」

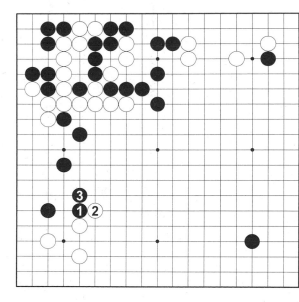

問 212：黑1、3安定左邊，這個局面的大場在哪裡？

131

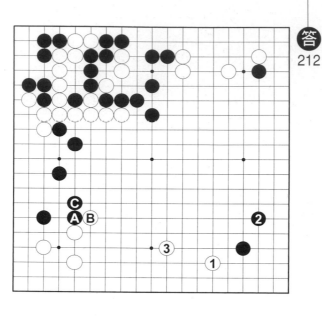

213 常識性判斷

答 212

記者：「這是常識性的答案，我和跟班都會下，不過沒有關係，這樣的答案讀者反而比較安心。可是，這個圖和棄子有什麼關連呢？」

老師：「這道馬鈴薯沙拉拌鱈魚子醬味道不錯，這項搭配現在是東京的常識，可是到三年前為止還沒這種吃法。從結果來看，所有的事都可作常識性的解釋；從對局者來說，常識性的判斷並不那麼容易。圖1實戰白1虎，黑2拆到下邊，白棋的領先消滅。」

記者：「老師下錯，我知道了，我問的是，這個圖和『棄子』有什麼關連？」

老師：「雖說空壓法不預測對方應手，總是需要一些構想與最低限度的對策。對局

老師：「答212白1、3佔據大場，是一個白棋稍微領先的局面。黑棋已經A以下花一手穩定左邊，戰鬥告一段落。現在是必須下大場取得空間量的時候。」

圖
1

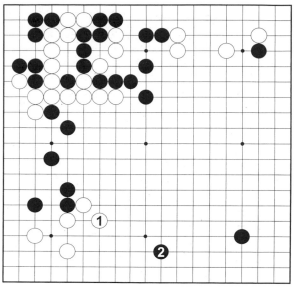

圖
2

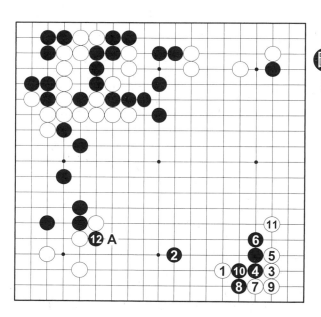

時，圖2答案圖白1掛角雖是第一感，對於

黑2夾，沒有對策，所以放棄了。白3進三

三是行情，可是黑12斷嚴厲無比。白要是不

進三三，比如在A位補斷，那白1與黑2的

交換不見得便宜。」

記者：「白1不是這一題的答案嗎？那

黑2時白棋怎麼辦呢？」

老師：「對局時，我對這個局面一直有

一個錯誤的成見。」

問
213

：同圖2，白3以下的下法

沒問題，黑12斷，這時白

棋要怎麼下呢？

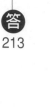

214 師徒易位

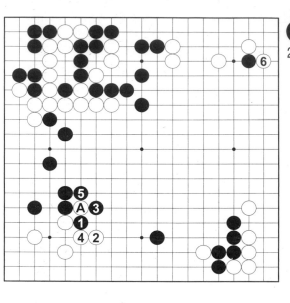

記者：「黑棋空心提一子，對左上白棋沒有威脅嗎？」

老師：「左上白棋隨你怎麼殺，都有三個眼，哈哈！這太誇張了，不過眼位豐富是真的，左邊空間狹窄，黑棋攻它，無利益可言。」

跟班：「答案圖白2我也想過，可是我怕圖1黑3打，白棋好像不可收拾。」

老師：「像你這樣對我的答案找碴，這個專欄永遠弄不完，不過黑3確實是比較嚴屬的下法。沒關係！白棋照樣4以下棄子，黑棋雖可搶先下到7、9，左下角白棋形厚，白10擋下嚴屬，下邊將是白棋有利的戰鬥。」

記者：「圖1左邊已經沒什麼發展性，

老師：「答213對於黑1，白2掛是輕妙的棄子好手，黑3打，白棋雖然征子有利，不要逃！白4送掉白A一子，白6下到最後的大場，依舊是稍微領先的局面。」

圖
1

左上白棋也沒問題的話，白Ａ、Ｂ兩子可以

看輕，連我們都知道。」

　　老師：「莎士比亞說『下棋者迷，評棋

者清』，馬後砲不要放得那麼神氣！這盤棋

從左上開始戰鬥，想來想去都在想左邊的事

情，對左邊當然會有特別的感情。Ａ、Ｂ兩

子的輕重，棋下完了容易判斷，對局時要棄

掉談何容易。」

　　記者：「空壓法的基準只有空間量，感

情有什麼好談的。」

　　老師：「所以我正在懺悔問214白1的不

該嘛！奇怪，怎麼變成妳當起老師來了？」

：**實戰白1後，對左邊有所**

期待，你們看得出來嗎？

215 顧左失右

圖 1

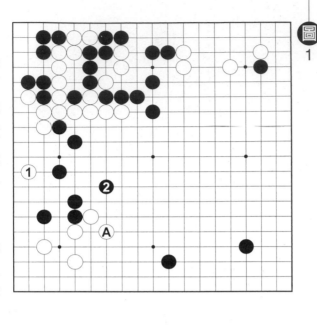

跟班：「這還用說，圖1白1飛，一邊撈空，一邊攻黑左邊，這樣看來，白A還是滿重要的。」

老師：「白棋左上大塊要是沒有被攻的的。」

憂慮，白1純是地的問題，和黑2交換，便宜不到哪裡去。1與2位，是一種『見合』。白棋可以在1、2任選其一，雖是一個加分，不過目前沒什麼大不了的。我真正想下的是答214白1扳，黑不好應，大概只好2斷。以下以下白9為止，要是有白A，次一手白B拐嚴厲，黑10渡不得已。這個先手吃角的手段也是魅力十足。」

記者：「說來說去，都是在說白A虎是好棋。」

老師：「我只是為A虎辯一下而已，左邊說來說去，總是狹小的部位，答案圖所能得到的，也很有限。結論已經先說了——A虎所能獲得的空間量，是不如掛右下角的。」

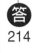

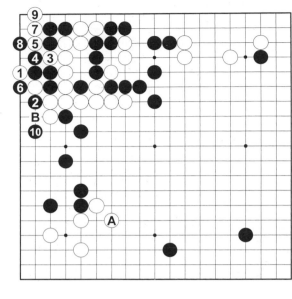

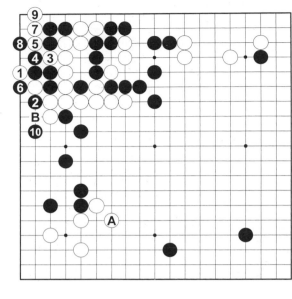

答
214

記者：「因爲左邊算得太精，忽略了右邊的重要性。」

老師：「空壓法的基本是動用全局資源，讓己方棋子互相呼應來加強空間量，一般情形，棄子不會優先考慮。失敗的時候，知道如何檢討就好了。」

記者：「一般來說，不擅長棄子，是因爲大局觀不好。」

老師：「這眞叫虎落平陽，不愛棄子，

是我謙虛謙虛而已，還被你們當真呢！別擔心，讓你們看一個我的漂亮棄子。」

問
215

：黑1夾想揩油，被白2反擊，黑先。

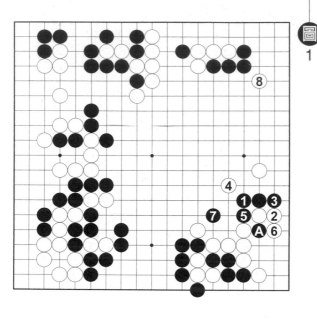

圖1

白棋，自己還很弱，白4掛，先下手爲強，黑5、7出頭不得已，這樣右下角已經活淨。白棋回手8逼緊右上角，最寬廣的右邊淪爲白棋的有利空間。

記者：「圖1的棄法不好，圖2黑1撞，次有A斷，是常見的手筋，白2立，黑3扳，這樣好多了。跟班自稱高段，連這麼簡單的下法都不會！」

老師：「這是妳這幾天來最好的主意。雖說如此，白4退，次有B渡，黑方依舊無法進入『壓』的動作，白6爲止，黑棋不僅沒有收穫，將來還有被攻擊的危險。」

跟班：「這個下法也不好呀！妳神氣什麼。」

記者：「除了圖2以外難道還有更好的

跟班：「現在的主題是棄子，答案很簡單，圖1黑1長，棄掉A子。白2立黑3擋，白上下都沒活，形成雙擊局面。」

老師：「說的比唱的還好聽；黑雖切斷

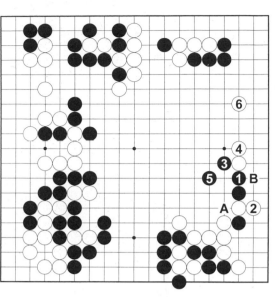

只要看到整個棋盤，發現黑1應該不是難事。」

棄法嗎？」

老師：「答215黑1夾，連剛下的黑A一子都棄掉，是這一題的答案。這個局面最大的其實是右上角，黑1獲得的空間量才是最多的。黑1夾後，不只B撞，直接C打等，手段多多，白棋要怎麼補，反而頭痛呢！」

記者：「黑1夾後，右上角的寬度，確實不下於右下角。」

老師：「右下角不管怎麼下都要挨打，

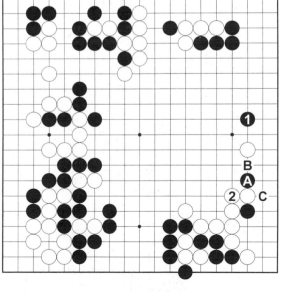

答215

問216：同答215白2補右下角，黑棋次一手？

139

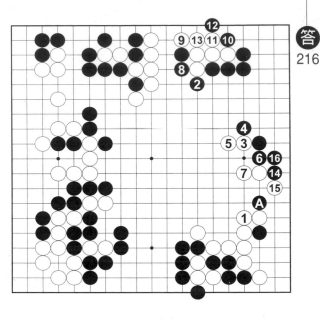

老師：「答216白1後，黑2扳是下一個急所。白棋無法坐視右上角繼續擴大，白3、5不得已，黑8以下，舒服揩油後14扳，黑A還能派上用場。」

跟班：「這麼說，圖1白棋一開始可以1跳，次有A打入，應該是先手。」

老師：「右下有黑B夾，情形不一樣了，黑2、4連根拔起，左邊黑厚，有一舉成為優勢的可能。重新欣賞自己的棄子，越看越順眼！」

記者：「我覺得黑棋只不過是被C夾，沒棋下了以後的窮餘之策。」

老師：「唉呀！大概沒人教過妳，寫手最重要的工作是拍老師的馬屁。總編也眞是的，自己不好好訓練記者，後果都要我承擔，這不喝怎麼講得下去。小姐！來一杯生啤酒。」

記者：「老師，我們已經約好，不先講完不行的！」

図
1

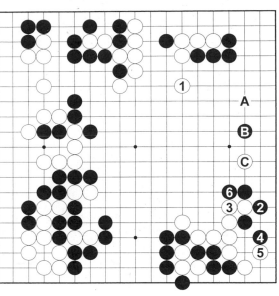

A
B
C

者也來吧？不喝可惜呀！

記者：「我才沒那麼好命，跟班千萬要給我好好記譜，不然回去就叫你走路。」

問
217

：棄子最後一題，這題簡單。黑1碰，白先。

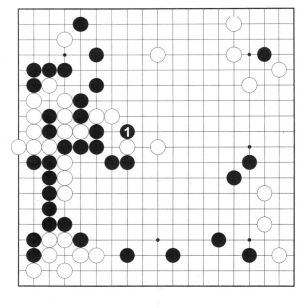

老師：「沒問題沒問題，我保證把棋說得一清二楚，不會給妳任何麻煩。何況今天的主題是『用空壓法俯瞰圍棋』，等於說從這個『空中花園』看出去的美麗夜景，都是我發現的土地，閉著眼睛都能給妳畫地圖。

最後一天，求求觀音菩薩網開一面吧！」

記著：「唉！那就拜託了，不過不能讓總編知道唷！」

跟班：「不好意思！我也來一杯，大記

218 另一面

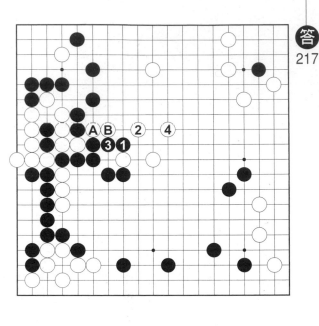

老師：「答217對於黑1，白2跳是手筋，黑3接回，白4往寬廣的右上進軍，白2、4所獲得的空間量明顯大於黑1、3。

A、B二子會不會被吃，根本不成問題。」

記者：「老師說這是『棄子的最後一題』，棄子才剛開始呀！」

老師：「棄子一般是在細算後選擇的一個手段，而它的判斷用『影響空間量』的想法，也都能涵蓋。今天是最後一天，比『棄子』該說的事還多著呢！」

記者：「對專欄來說，題材越多越好，該說的事還有什麼呢？」

老師：「有酒喝，什麼都可以談。比如說，這個專欄到現在所說的，其實只有空壓法的一半。」

記者、跟班：「只有一半！」

老師：「不用那麼緊張，我的意思是，什麼事都有表裡兩面，到現在我所說明的都是表的那一邊，對裡的這一邊，也必須提一

提。」

記者：「原來空壓法還有暗盤呢！」

老師：「別說得那麼難聽，你們從這個空中花園，自以為滿喫大東京的夜景吧？」

記者：「一望無際的燈海，真讓人飄飄欲仙；美中不足的是，一起看的人有問題。」

老師：「妳現在看的只是比較亮麗的南邊，北邊的另一半，妳沒看見。到現在為止，說明空壓法，都是以如何利用『空』，如何實行『壓』來思考，事實上，『如何不讓對手利用空，如何不讓對手實行壓』，當然也具有同樣的重要性。」

記者：「這麼大的問題留到現在，怎麼跟總編交代呢？」

老師：「不用急！問題雖大，一句話就解決──『反過來想就好了。』今天工作完畢！」

記者：「老師不要說外行話，圍棋專欄沒有圖是免談的，圖呢？」

老師：「我的腦細胞沒有酒精當燃料是沒辦法動的呀！小姐！來一杯威士忌加冰。」

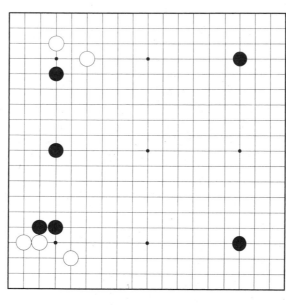

問 218 ：白先。佈局剛開始，哪裡可以對黑棋施壓呢？

143

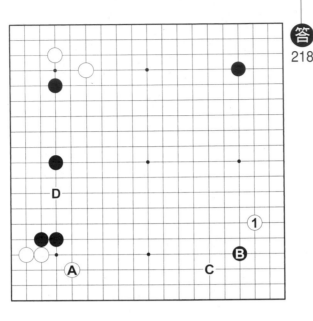

『壓』嗎？」

老師：「空壓法只問理由，一樣的著手，理由不同的話，此後的進行也必定不同，其實是截然不同的兩著棋。我是以欺負一下黑B星位的觀點去下的，是一個『壓』的心態。」

跟班：「果然！下一步C雙掛角後，D的打入也很嚴厲。」

老師：「圖1實戰黑1夾，這是不容許雙掛角的夾法。白2轉掛右上角問黑應手，黑棋照樣3一間高夾，這樣老子發狠了，4、6、8連跳三下。」

跟班：「連黑5、7雙方連跳五下！」

老師：「跳！跳！妳的～眼睛～對我瞧～」

老師：「答218實戰白1掛角，意圖呼應左下白棋A子，對黑B作了一個『壓』的動作。」

記者：「白1是普通的掛角，也算是

144

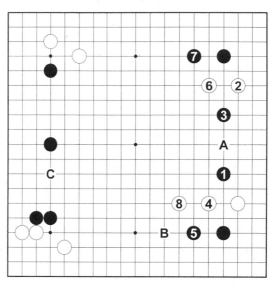

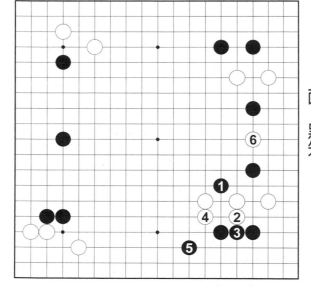

法，表示斷然接受黑棋１、３的挑戰。白８
後，Ａ、Ｂ兩個要點必得其一，照樣瞄準Ｃ
的打入，一刻都沒有放棄過『壓』的姿勢。」

老師、跟班：「害得我心裡繃～繃～跳
～」

記者：「不准唱歌！」

老師：「烈酒下肚，哼兩段是人之常情
嘛！」

記者：「在該做的事還沒做完之前，請
不要鬆懈。圖１的進行，白棋還在繼續堅持
壓的立場嗎？」

老師：「空壓法的原則──『打架一定
要打贏』。白２、４、６都是堂堂正正的手

問
219

：實戰黑１緩和右邊，白
２、４處理後，照樣６打
入。這是一個重要的局
面，黑先。

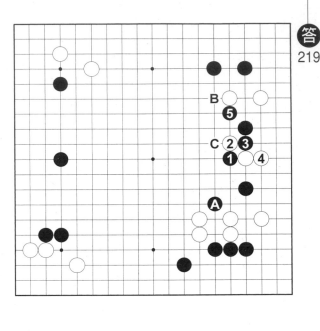

220 劣勢的證明

記者：「慢點，這盤棋不是老師的白棋，在右邊站在『壓』的立場嗎？黑1好棋，白棋頭痛，那不是前後矛盾了嗎？」

老師：「在右邊採取『壓』的態度，是我到目前為止的理由，看到黑5，白棋頭痛，是現在才開始的現象，一點都不矛盾。

圖1此後進行，白1到黑6為止，右邊對於白A飛，黑可以B以下跨斷，這也是黑E的妙處。白棋右上還有被攻擊危險。這個結果，白棋大惡。」

跟班：「右邊白棋也有不少空，真的那麼壞嗎？」

老師：「這個局面再容易判斷不過了，撇開右上白棋的薄味不說，黑棋右上、右下的實空，不會輸左上、左下的白棋。可是比

老師：「答219黑1碰，好棋！下方因有黑A一子，白2往上方扳，不得已，接著黑5是關聯手筋，B、C成為見合，白棋頭痛。」

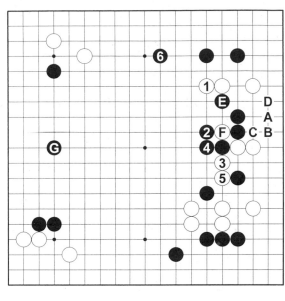

經有問題。空壓法的反省，主要不是針對手段，而是檢討理由。」

問220：白先。回到這個局面，重新觀察一下。

起右邊與左邊的情況，右邊黑棋吃掉F一子，還比白棋強。要是白棋現在無法打入空間量最多的左邊，把G一子吃掉，表示黑棋一定是優勢。這麼簡單的事還要我來分析，哈哈！真好笑！哈哈！」

記者：「把局面下成大惡還敢笑別人！老師的意思是，白棋的構想，被答219黑1的好棋破壞了?」

老師：「對方有好棋，表示那個局面已

147

白棋的下法

『中點』。我們已經詳細討論過，『中點』是在對方的有利空間裡，拒絕空壓連鎖的唯一手段。」

記者：「白1，是我的第一感呀！」

老師：「少奶奶厲害，請爲空壓派掌門，在下立刻引退，品酒度日。小姐！來一杯蕎麥燒酎。」

記者：「不要跟我打渾；結論是，實戰白強調E的力量，F掛角，是一個無理的理由。」

老師：「豈止無理！在A、B、C、D四強圍繞之中，還要F貼近去『壓』別人，簡直是雞蛋碰石頭嘛！哈哈哈！」

記者：「下錯的人是自己，眞奇怪爲什麼笑得出來！」

老師：「答220冷靜觀察這個局面，不得不承認，黑A、B、C、D所構成的範圍是現在的第一空間。站在這個看法，白棋該怎麼下，就很明白了。白1是黑第一空間的

148

老師：「這叫『壓迷心竅』。空壓法雖以『壓』為目的。壓不動的局面，也無法勉強，必須改以避免受壓為著手的理由，也無法勉強，必須改以避免受壓為著手的理由。」

記者：「我記得壓得動、壓不動，在『雲海——壓之篇』的時候已經討論過了。參照那時候的資料就可以嗎？」

老師：「壓的道理當然不會變，不過佈局剛開始的時候，問題更為簡單。棋是黑先開始的，第一空間已經屬於黑棋；白棋在佈局的早期，要做出『壓』的動作，本來就是無理的想法。所以白棋的佈局，應該乖乖的躲在全局的中點，按兵不動，這就是一般所謂的『白棋的下法』。」

跟班：「這樣說拿白棋好痛苦呀！」

老師：「也不盡然如此。貼目的六目半，等於要求黑棋最少要下後手二十六目大的棋。要是著手沒有『壓』的要素，要找到後手二十六目的棋，並不容易。可以說，貼目的六目半，已經先給白棋一點『受壓津貼』了。黑棋不作出『壓』的動作，會怕貼目貼不出來的。」

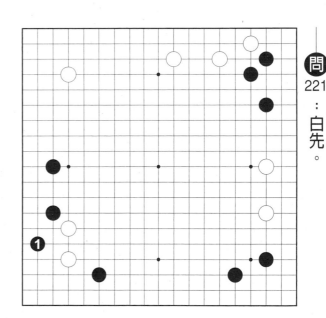

問221：白先。

222

沒有目的的目的

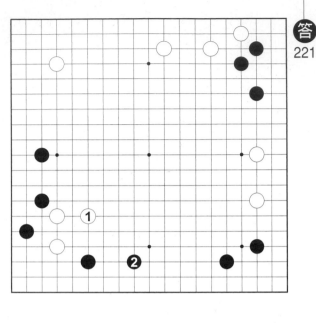

老師：「白1、3從上面壓迫黑棋，雖然愉快，也把味道下掉了，不是沒有代價。

此後必須白5夾擊黑棋，才有意義。問題是黑6以後的戰鬥，白棋左右兩邊都要跑，黑可以看其他部位的情況，A、B、C隨意選擇。白棋是否站在『壓』的一邊，我沒有把握。」

跟班：「可是，白5打入下邊第一空間，就算不能『壓』，只要不會被攻擊，應該還可以下。」

老師：「我沒有說圖1不能下，不過白1、3、5總是『壓』的下法。開局不久，第一空間是屬於黑棋的。白棋想要進入『壓』的動作，按理來說會有危險。比如說圖2對於白1，黑說不定馬上2以下反擊，黑8為

老師：「答221我下的是白1跳，主張這裡是現在的『中點』。」

記者：「單跳很少見。圖1白1、3是常見的手法，有何不妥嗎？」

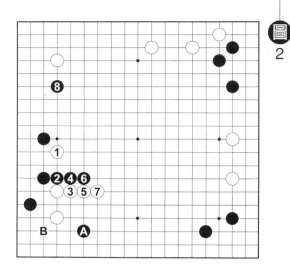

圖
2

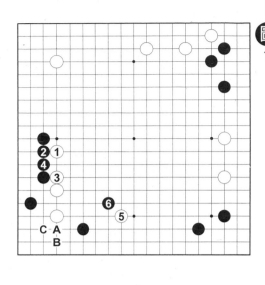

圖
1

止，左邊成爲第一空間。左下黑A一子，隨時可以從B先手棄掉，白棋要抽空去攻擊，還不容易。」

記者：「答案圖白1好像只是在跑龍，沒什麼目的呀！」

老師：「沒有目的本身，就是『中點』的目的。『中點』佔據空間量的平衡點，拒絕所有方位的攻擊。換句話說，對手的下一著，怎麼下都會差不多。要是自己下的棋有明確的目的，對手必須有所回應的話，反而表示，這著棋不是『中點』。」

問
222：同答221黑2拆，白棋次一手？

151

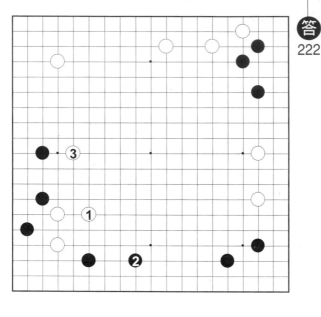

223

大鵬展翅

點」呀！只要白3與白1之間不會被切斷，左下白棋、左邊黑棋、上邊的最大空間量，三個要素集於白3一身，正是一個典型的『交點』。」

記者：「一下中點，一下交點，到底是怎麼回事呢？」

老師：「棋局每一手都在變化，一下中點，一下交點，也是理所當然。白3之前黑2蹲下取地，意味放棄空壓連鎖，這樣白棋的機會就來了。白3是轉守為攻的一個轉捩點。」

記者：「要下中點還是交點，從哪裡判斷呢？」

老師：「中點是防守，交點是進攻。打架一定要打贏，打不贏時尋找中點，打得贏

老師：「答222白3鎮，是這一題的答案。」

跟班：「原來下一個中點是在這裡。」

老師：「笨瓜！白3不是中點，是『交

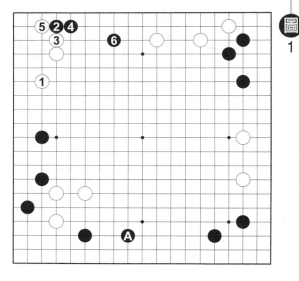

圖1

時前往交點，再簡單不過。白1跳時，兵力

壓法的原則是『能壓就壓』，圖1不一定不

行，就是那麼一句話，『這個下法不是空壓

法』。」

不及黑棋，養精蓄銳。黑2放棄繼續攻擊，

這是白棋大鵬展翅的時機！圖1白1小馬步

締，是常識性下法，可是這樣下不好玩，沒

有『壓』的要素。黑2以下分割，下邊黑A

的實利讓白棋頭痛。」

問223

跟班：「左邊黑棋已經安定，『壓』得

動嗎？」

老師：「答案圖一邊擴大上邊，一邊還

有A、B等手段，對黑棋構成心理威脅。空

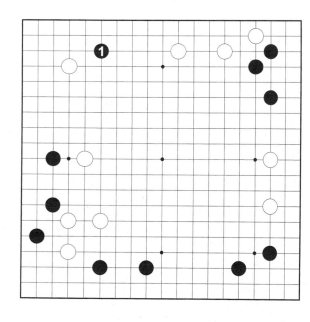

問
223

：黑1掛角，進入上邊。白

棋如何攻擊？

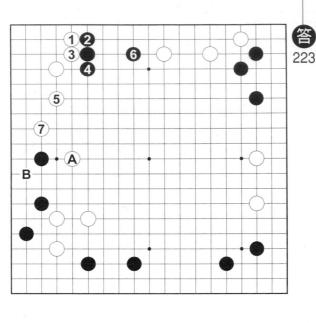

224

受壓津貼

老師：「答223白1飛，因為有白A呼應，顯得壓力十足。黑若選擇2以下的平凡進行，白7逼為止，接下來還有B點等手段。比起全局黑棋扁平的棋形，左上角不但有活力多了。黑1以下的轉換，黑棋沒有占地大，全局也堪稱厚實。這是『壓』的姿勢的效果。」

記者：「左上角白棋圍地的效率的確不錯。」

老師：「『壓』的要素，可以限制對方的選擇。只要保有第一空間的主動權，就能期待『壓』的效果。答案圖的圍地效率，可以歸功於A以下壓的動作。圖1實戰黑棋為了避免在上邊受壓，黑1轉換，白2以下堅持上邊為第一空間的主張。」

跟班：「上邊的模樣，一下變得好大！」

老師：「白2以下的結果，除了白12抱吃黑9一子以外，黑A、白B各成被切斷的棋形。可是比起黑A，白B次有C尖，顯然黑1以下的轉換，黑棋沒有占

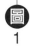

圖1

較合理的下法。因為白棋在六目半貼目裡的一小部分，雖說微薄，已經領到一點『受壓津貼』了。」

到便宜。」

記者：「老師是說，結果黑1反而導致形勢落後？」

老師：「也不是差那麼多啦！最少能說白棋沒有不滿。只要握有第一空間的主動權，總是可以占一點便宜。拿白棋的時候，不用急著去搶第一空間。屏住氣，躲在全局的中點，不讓黑棋進入『壓』的動作，是比

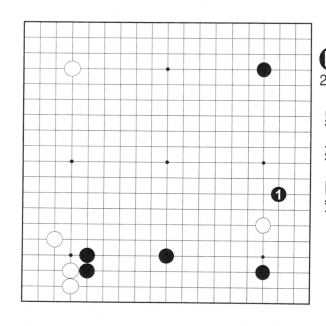

問224

：黑1夾，白先。

155

無爲而治

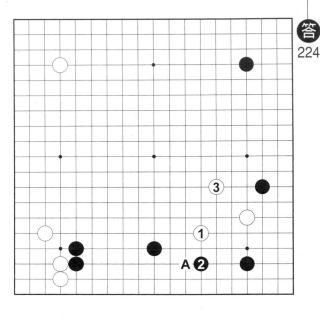

答
224

老師：「答224白1、3無爲而治，是我的答案。」

記者：「無爲而治是什麼意思呀?」

老師：「這盤棋下完，觀戰記者也問我

白1、3是什麼意思。白1、3沒什麼意思，只是在中點等待黑棋出手而已呀！別讓我孤獨地在街～頭徘～徊」

老師、跟班：「別讓我寂寞地在燈～下等～待～」

記者：「在重申不准唱歌之前，要先說一聲：老師唱的歌老得發酸，要唱請唱入時一點的，不過當然要等講解完畢。」

老師：「唉呀！住在國外，沒有辦法嘛！妳嫌歌老，下次給我帶兩張CD來；可是好歌是超越時空的呀！這麼好的歌聲沒人欣賞，小姐——來一杯名牌大吟釀『孤獨』。跟班老歌還知道不少嘛，明天叫總編給你加薪。」

記者：「圖1白1肩，是最常見的下

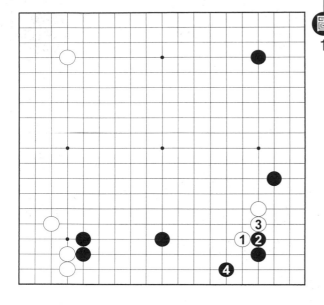

法。和答案圖比較，有何不同？」

老師：「白1肩衝，黑2、4為止簡

明，比起答案圖是一種命令式下法，基本想

法是，給對方一點實地，在黑棋勢力圈裡求

和。可是命令式手法總是稍損一點，答案圖

白1、3不去定形，等白棋變厚了，還留有

A的跨斷，對黑棋比較有壓力。當然孰好孰

壞只有天知道，了解白1、3是以全局中點

的想法下的就好了。」

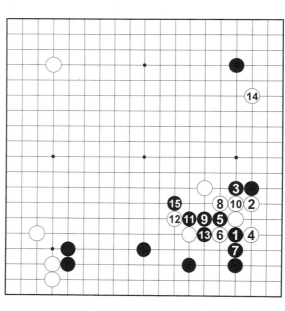

225

：此後進行，雖然不很滿意，

說來話長，只好省略。

黑15為止，形成轉換，下邊

黑模樣頗為可觀。白先。

157

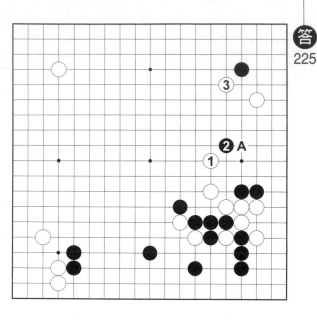

226 重要原則

更嚴厲的下法嗎？」

老師：「圖1白1雖是形之急所，這樣下，右邊無法成為第一空間。黑2逼白棋在右邊補一手後，黑4經營下邊，主動權落入黑棋手裡。第一空間的主動權，不管何時都是空壓法的最重要項目。」

記者：「原來答案圖白1是奪取第一空間的手法。這就奇怪了，現在的主題是『白棋應該坐鎮中點，不要貿然加入奪取第一空間的行列。』這個下法不是背道而馳嗎？」

老師：「白棋要當乖孩子，是一開始的時候。右下角第一回合的交鋒，白棋捨棄下邊三子，拿到主動權了，當然要大幹一場。來來！我也要對水果拼盤開刀。不愧為一流飯店的多國籍料理，火龍果、波羅蜜、熱帶

老師：「答225白1跳，是正著。次一手A補是理想型，逼黑2引出，白3掛形成雙擊，進入這盤棋第一波攻擊的動作。」

記者：「白1讓黑二子留有活力，沒有

158

圖
1

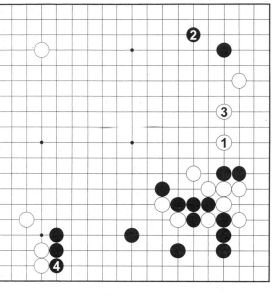

：黑1跳，擴大上邊模樣。

白先。

水果應有盡有。現在日本人什麼都吃了，沒

幾年前，日本小姐聽到木瓜芒果，還捏起鼻

子來，嫌味道太重呢！」

跟班：「日本小姐可真不懂味道！」

老師：「我想日本小姐不懂味道，你

這一輩子不會有干係。話說『白棋的下

法』，是無法奪取第一空間的主動權時的想

法。我們從這裡就可以看到一個空壓法的重

要原則。下一題就來談這個問題。」

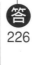

227 不是第一空間不打入

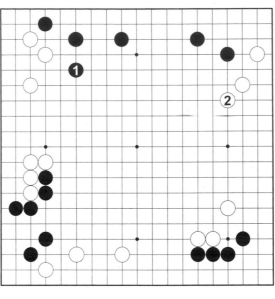

打瞌睡呢！」

跟班：「圖1白1是打入的時機，黑3、白4，一點問題都沒有。右上的白棋進角與拆邊，必得其一，不用再補一手的。」

老師：「右上白棋確實不會有什麼危險，問題是白1打入『不是空壓法』，因為空壓法有『不是第一空間不打入』的原則。」

記者：「不是不是第一空間，被打入都一樣可怕！」

跟班：「打入不只破空，還能反攻兩邊敵軍，何樂而不為呢？」

老師：「我早就說明過，要是打入還能攻擊對方，那不是打入，而是『夾』，和此原則無關。圖1雖說黑2可能有更嚴厲的手段，照你所說的，黑2後，4、6慢慢來也

老師：「答226白2尖，堂堂正正，頂天立地，不卑不亢，以靜制動，深藏不露，大智若愚⋯⋯。」

記者：「不要發酒瘋，白2看起來像在

160

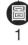

可以。右上白7總不能省，黑8開始攻擊右下，不但右下一帶變成黑棋有利的第一空間，右下和上邊的白棋孤子，隨時有遭雙擊的可能。白1打入，只是導致黑棋進入空壓連鎖。

　　記者：「這和『第一空間』有何關連呢？」

　　老師：「答案圖黑1跳，冷靜觀察，第一空間還在包括右下的右邊。白2是全局空間量的中點，右邊是不會輸給上邊的。別忘

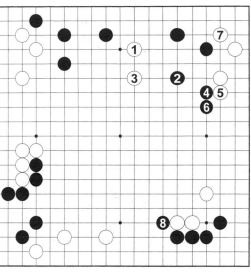

記『空壓法的著手必緊跟第一空間』，『不是第一空間不打入』是當然的道理。」

問227：實戰黑3為止，白先。

228 咬緊中點

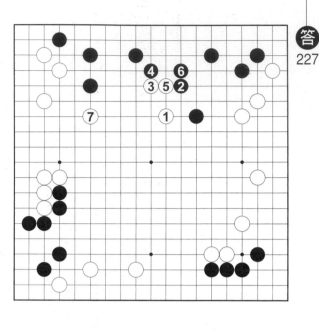

老師：「答227現在上邊是第一空間，才是進入的時候。白1淺消，是破空要領。黑若2圍，白3以下定型，回手7鎮，左邊模樣不亞於上邊黑地，而且全局厚實，形勢白

棋稍優。」

記者；「奇怪！白棋下得很客氣，原來這樣就可以贏棋。」

老師：「白棋下得很客氣是錯覺，白棋著手咬緊全局『中點』，讓黑棋沒有『壓』的機會。不過黑棋當然也會想辦法。圖1實戰黑2出擊，這時，白要是A渡，是典型的受壓，萬萬不可，白3以下反擊，進入戰鬥局面。白1下得很淺，就是為了這種局面準備的，比如再深入一點下在B位，這場架就打不起來。」

記者：「下棋還是必須算得那麼遠！」

老師：「說過多少次，這不是用算的；第一，對方會不會下黑2只有天知道。白棋算的，是白1局面時的全局空間量。只要選

樣不亞於上邊黑地，而且全局厚實，形勢白

圖
1

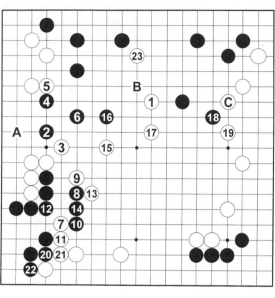

記者：「不是第一空間的地方，對手也⋯⋯」

候就打入，輕鬆大多了。」

壓。白23肩，進入上邊，比起白棋下C的時

黑需要20、22回補，表示白棋至少沒有受

老師：「實戰的進行，在中央過招後，

跟班：「白3以下的戰鬥很複雜呢！」

錯誤，也難逃受壓的命運。」

白1時，空間量已經不夠，或是中點的判斷

在中點，自然可以避免受壓。當然，要是下

有利的情況進入。」

不會去補；不用馬上打入，反而有機會在更

老師：「好球！連妳一起加薪！」

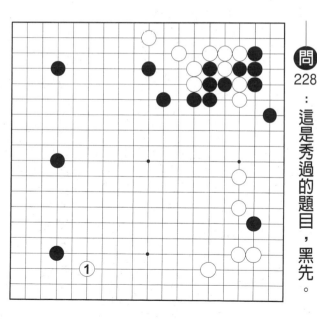

問
228
：這是秀過的題目，黑先。

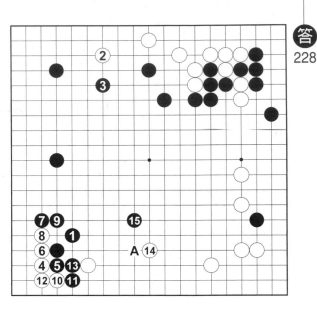

答 228

老師：「答228黑1尖，是模樣的『交點』，只要左邊黑棋模樣保持第一空間的地位，這樣下一定不吃虧。實戰白棋要是和黑棋互圍，明顯不夠，白2以下改走撈空路棋互圍，明顯不夠，白2以下改走撈空路

線，這樣的進行，正是黑棋的構想。」

記者：「上次老師對這個局面的說明是，黑1若下A位，不是夾，是打入。因為『不是第一空間不打入』，所以這個局面黑棋不需下A，這樣解釋可以嗎？」

老師：「滿分！小姐，給這位空壓派護法來杯生啤酒，讓本掌門人敬妳一杯。」

記者：「不要開玩笑，我可沒你們那麼輕鬆。」

跟班：「我們的大記者！一口啤酒，沒問題的！難得飲料免費，不喝可惜呀！」

記者：「說得也是。只此一杯，下不為例呦！」

老師：「這才像『黑白下』的王牌記者！類似這樣的局面其實是很常出現的。圖

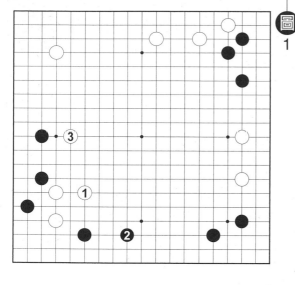

圖 1

1剛討論過的這個局面，白1、3也是一樣的道理。下邊雖大，可是白1、3另外構築第一空間，無須打入下邊。

跟班：「道理是懂了，要實行還是不容易吧！」

老師：「無法實行，表示你對『空』的信心不夠，只配當空壓派的看門。雖說打入下邊也是一局棋，那樣下，就『不是空壓法』了。不過『不是第一空間不打入』，也有很管用的時候。」

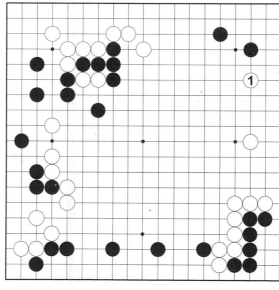

問 229：日本棋聖賽的挑戰賽。白棋山下敬吾，黑棋羽根直樹。右邊是最後的大場，白1逼，黑棋次一手？

230 得不償失

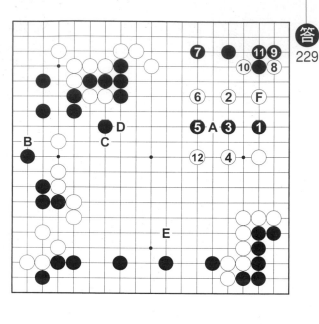

打入果然厲害！

老師：「我的看法正好相反，白12後還有A挖，右上白棋並無不安。左邊有B碰的手段，白棋C、D等處都是先手，這場戰鬥，總是黑棋挨打。白棋只要拿到先手，下到下邊E鎮等，中央、右邊所增加的空間量，看來大於黑1打入所失去的。」

記者：「老師是說，黑1打入後，並沒有占到便宜？」

老師：「要是占得到便宜，黑1不是打入，是夾呀！當然，打入的確有夾擊白F一子的意味，不過白2的局面，看起來總是白棋比較厚。只要白棋有利的進行這場戰鬥，不要丟掉『壓』的立場就好了。」

記者：「黑1不該打入嗎？」

老師：「答229實戰黑1打入，以下形成白棋攻擊、黑棋騰挪的局面。」

跟班：「白12為止，黑一邊破右邊白空，一邊順勢下到黑7，還該黑棋下。黑1

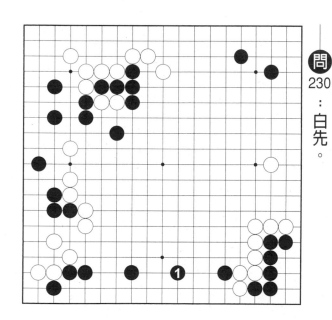

圖1

老師：「答案圖黑1所進入的是僅僅三路寬的空間，不是現在的第一空間。圖1黑1是最後的大場，並補強右上角，下一步黑A『夾』就嚴厲了。白2跳不能省，黑3佔據空間量交點，這個進行是一般行情。」

記者：「答案圖黑1是否判斷錯誤？」

老師：「黑棋大概覺得圖1形勢稍壞，答案圖黑1打入求變，也是形勢所逼。」

記者：「老師出這題的時候說，『不是第一空間不打入，有很方便的時候』，到底方便在哪裡呢？」

老師：「方便的是白棋，不是黑棋。

問230：白先。

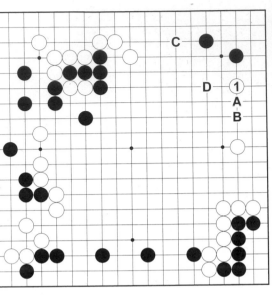

老師：「答230這個局面該下的，無疑是右上的拆逼。可是要下實戰白1拆三，或是退一路在B位拆二，一定有人拿不定主意，因為白1還是留有B的打入。」

跟班：「要是我一定選A。實戰白1被黑B打入，右邊圍不到地，白棋先下變成白下了嘛！」

老師：「空壓法的目的不在圍地，而是在『壓』的動作裡得到空間量。『不是第一空間不打入』的原則方便的地方是能簡單地判斷，對於白1，黑B打入是無法佔到便宜的。因此白棋不用多算此後的變化，就能放心的選擇白1緊逼。」

記者：「白1不壞我們知道了，可是A拆二有什麼不好呢？」

老師：「對於白1，黑C應、白D跳，是行情。我們可以看出，這個進行是白棋從第一空間的右下，往右上黑棋『壓』過去的第一個動作。圖1白1拆二，沒有『壓』的要

168

圖
1

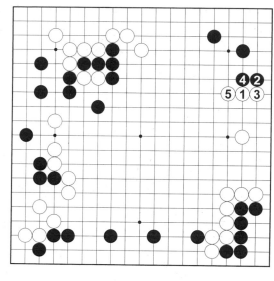

素，將來黑棋能2、4處理的話，右邊看起來還比右上角狹窄，白棋反而有『受壓』的感覺。」

跟班：「原來白1是壞棋！」

老師：「空壓法的原則是『能壓就壓』，白1雖不能斷定是壞棋，可以斷定爲『不是空壓法』。答案圖黑A打入，不是棋盤裡最寬的地方；只要白棋能在這個戰鬥佔到上風，被黑A破掉的空，一定可以在棋盤的其他部位討回來的。」

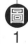

：左下角攻殺黑快一氣，白棋A、B都是先手。白先。

必然的推理

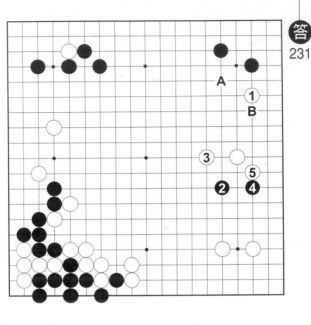

放手攻擊，白5尖碰，可以看出白1逼與保守地B拆二有決定性的不同。

記者：「圖1對於黑2打入，白A跳可以進行有利的戰鬥嗎？」

老師：「傻孩子，對於黑2，白簡單地3碰就好。黑只好4以下撈空。白11為止，光看右上，黑棋也頗有成就；可是這盤棋最重要的是右下白棋模樣，別忘了白棋B、C是先手，右下等於是白棋的確定地。」

記者：「黑棋打入並非第一空間的地帶，在白棋的選擇權下，結果一定會導致在第一空間方面損失更多的空間量。」

老師：「關於『不是第一空間不打入』，妳實在很有心得，果然不管什麼人都有他擅長的一面。圖1對於黑2打入，白3

老師：「答231白1緊逼，一方面是雙方模樣的交點，一方面用右下龐大的空間量對右上角小馬步締，做了一個壓的動作，次有A等續壓的手段。實戰黑2入侵，白3以下

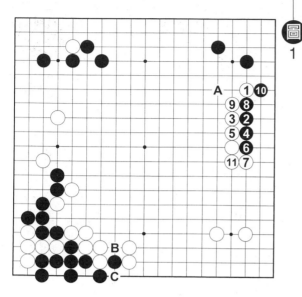

圖
1

總是一個『壓』的動作，白棋一定不會吃

虧。只要對於『空』有信心，『不是第一空

間不打入』是必然的推理。白1逼是完全不

用擔心黑2打入的。」

跟班：「『不是第一空間不打入』真好

用！原來下棋這麼簡單！」

老師：「圍棋不簡單！也正因為如此，

空壓法試圖盡量以簡單的動機去思考而已。

必須注意的是，『打入』與『夾』的區別，

有時需要細心的觀察。」

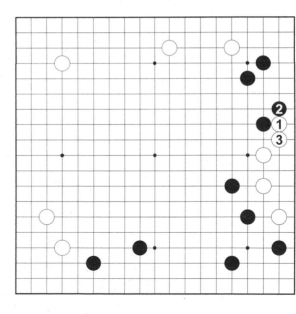

：我拿黑棋，白1、3做

活，黑先。

興趣與意願

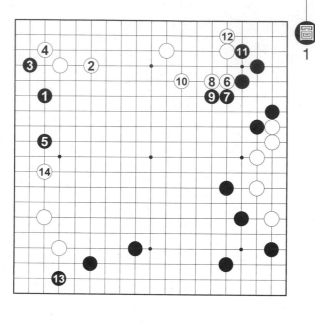

圖 1

記者：「老師有問題的地方太多，不知道是指哪一點，請老師自行回答。」

老師：「答232現在是黑1馬上打入，不對，是馬上『夾』的時機。當然，這個下法全看白2以後的戰鬥如何判斷。好壞雖很難說，黑A、B兩子遙遙呼應，黑棋應該可以一戰。」

記者：「老師怎麼能說得這麼沒有自信；答案圖不一定好，圖1不一定壞，對寫手來說，沒有比這個更頭痛的講解。」

老師：「空壓法不管好壞，只管你對自己的構想有沒有興趣。圖1我覺得不滿意，再下一盤的話，寧願選答案圖，就這麼回事。這盤棋的對手是朴永訓，我選圖1結果贏了，要是選答案圖，以兩個人當時的狀況

老師：「先說實戰我怎麼下，圖1黑1以下，選擇常識性的進行，從寬廣的地方開始下。可是白14為止，驀然發現這盤棋不太好下，哪裡有問題呢？」

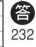

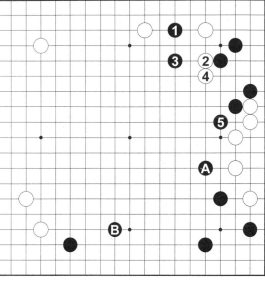

考慮，我的輸面比較大。可是這和我對這個局面的意願是兩回事。良機不再，圖1白6以下，黑棋找不到對白棋施壓的機會。

跟班：「黑棋找不到施壓的機會，是因為白棋遲遲地不打入下邊黑棋的第一空間，圖2黑1圍地，黑棋可以和白棋比空呀！」

老師：「不是第一空間不打入』的話，以此類推，空壓法也有『不是第一空間不圍地』的原則。我覺得這個局面不好

圖
2

下，是因為我對下邊是否第一空間失去信心。」

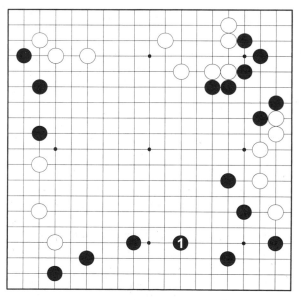

：同圖2白先。

② 234 慰勞自己

記者：「這個結果白棋太理想了，黑棋沒有別的下法嗎？我看過黑5在A碰的實戰。」

老師：「沒錯，這個圖是白棋的理想型，黑棋一定會用其他手段來反撥。問題是，黑1補掉下邊，白棋上邊變成當前的第一空間，白2也成為從第一空間壓過來的動作。只要在這裡黑棋有任何受壓的動作，表示比起黑1單純圍地，白2的動作反而比較有效率。」

跟班：「『受壓是空壓法之死』。」

老師：「在狹小空間受壓，還能忍受，在第一空間受壓，表示被奪走最大的空間量。實戰黑1、3繼續擴大下邊，只有這樣才能堅持『壓』的立場。可是白4打入，要

老師：「答233白2點後，4尖碰。黑若5擋，白6夾強手，黑棋想要不被分斷，只好黑7以下棄子渡過，可以看出上邊白地的效率比下邊的黑棋好。」

174

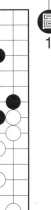

圖
1

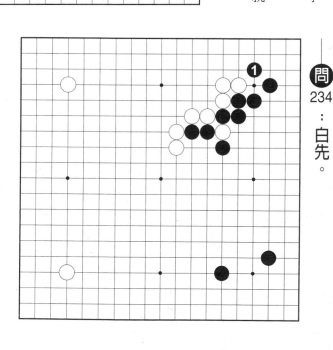

問
234

：白先。

攻擊這個白棋導致以後能從容進入上邊，對

黑棋來說並不容易。」

記者：「所以老師說，圖1之前的局

面，黑棋已經不樂觀。」

老師：「也有人說，黑1的時候是黑棋

優勢，可是對局中只能依靠自己的看法。一

口氣工作這麼久，必須慰勞自己一下，小

姐，請給我紅酒的酒單。」

記者：「老師，免費供應的飲料裡面就

有紅酒，不用看酒單的。」

老師：「別的酒還可以，紅酒豈可隨

便；『不是第一好的紅酒不喝』是我的原則

呀！」

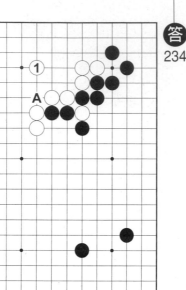

235 妙在哪裡

記者：「不要開玩笑，這裡最貴的紅酒，用老師這個禮拜的稿費，也只能分到一小杯。小姐，不好意思，我們來普通的紅酒就好了。」

老師：「唉呀！連這一點小小的人權也遭蹂躪無遺，看起來我只好以量取勝，小姐！紅酒乾脆整瓶拿來好了。還好你們明天一早的飛機就要走了，我的噩夢也只到今晚為止。」

記者：「一般說來，在『空中花園』吃喝，是至高享受，不過我倒是同意這個禮拜的採訪是一場噩夢的說法。為了趕快結束這場噩夢，請趕快回答問234。」

老師：「答234白1一邊防黑A斷，一邊與左上角B的星位保持一個絕妙的寬度。」

跟班：「這個寬度和中國流一樣，是常見的棋形，『妙』在哪裡呢？」

老師：「妙在白棋不容易掛角，現在左上角最大，黑棋的次一手，不外C或D掛就好了。」

176

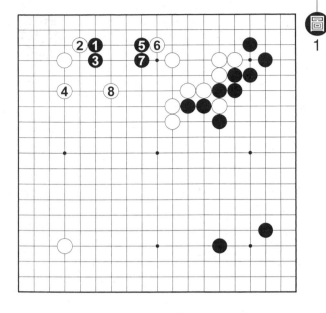

圖1

角。跟班，你會掛哪一邊呢？」

跟班：「上邊很大，被白棋圍成地還得了！圖1黑1當然從上邊掛角。」

老師：「黑1不但會立刻遭到白2以下的嚴厲攻擊，白8為止，左邊白棋模樣明顯成為第一空間。這個進行就違反了『不是第一空間不打入』的原則。」

記者：「上邊雖大，要是遭受攻擊，會在最寬廣的左邊損失更多的空間量。」

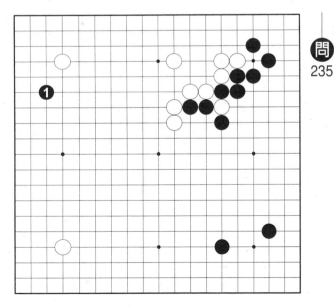

問 235

老師：「問235黑1從寬廣方面掛角，是比較常識性的下法。次一手，白棋該採取怎樣的態度？」

177

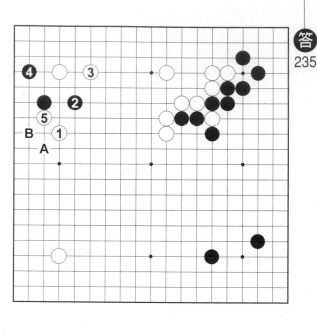

236 適當的寬度

拆，空壓連鎖馬上告斷。」

記者：「白1留有B飛，為什麼是最嚴屬的夾法呢？圖1白1一間低夾，不給黑棋作眼的餘地，應該更為嚴屬。」

老師：「現在白棋先有A長，掌握了中央的主動權，答案圖白1高夾配合中央空間量比較合理。圖1對於白1，黑可以2以下轉換，避開白棋厚勢；白1要是夾在B位，就沒有黑4以下的手段。白B夾強調次一手3碰，才是對黑C掛角最嚴屬的『壓』的動作。」

跟班：「只是一個夾法，學問還滿大的。」

老師：「就像不只是紅酒，每一種酒都有一大套學問般，不只是夾法，每一著棋都

老師：「答235白1一間高夾，是最嚴屬的夾法，白5為止，咬緊黑棋不放，才能充分發揮左上白棋人多勢眾的優勢。白1要是只想保住上邊白地，單3位應的話，被黑A

圖

1

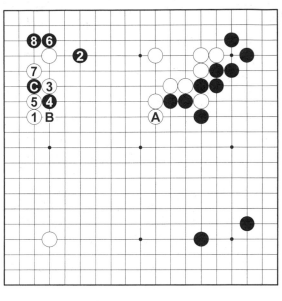

有說不完的故事。這個局面的要點是，白棋上邊與左邊的寬度，勝過右下的黑棋模樣，得到對黑棋先施壓的權利。只要白棋能好好利用這個機會，自然能導致白棋有利的局面。」

記者：「這樣說來，『寬度』在空壓法是一個重要的問題。常常有一些講座提到『模樣的適當寬度』，『有利空間』有沒有『適當的寬度』呢？」

老師：「有利空間的寬度，是和對手的角力之中奪得『壓』的立場的本錢，是不是『適當的寬度』，一切要看當時的局面才能決定。」

問
236

：黑先。

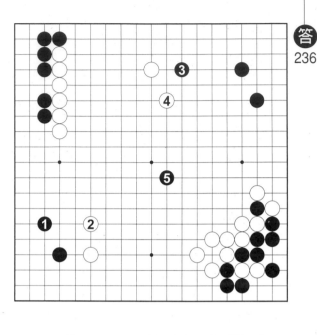

237 四角必須穿心

老師：「黑棋已經到處撈空，總有一天必須投入中央。比如黑5為止，避免此後白棋的空壓連鎖。其實黑1不是實戰的下法，圖1實戰黑1佔據空間量的『交點』，接著3跳，逼白4應後，搶到黑5的大場；這個下法見似活潑，結果是空壓法的錯誤運用。」

跟班：「1、3、5都是不折不扣的『交點』，老師不是說，只要下到交點，就不會錯到哪裡去嗎？」

老師：「『交點』的目的是奪得第一空間，要是空間量原本不夠，交點反而是讓對方的第一空間加速補強的動作。圖1的進行，徒使中央白棋模樣構成『適當的寬度』。白6、8一邊加壓，一邊圍中空，左

老師：「答236這個局面黑1應，是避免『受壓』的作戰。」

記者：「黑1誰都會下，還用老師答，再說黑1一點都不像空壓法。」

180

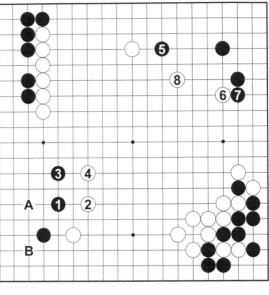

圖1

下還留有Ａ、Ｂ等攻擊手段。要是此後黑棋無法和白棋互圍的話，黑1、3的下法是不合理的。」

記者：「空壓派的掌門，怎麼會下出1、3這種笨招呢？」

老師：「掌門人也是人，難免犯錯。當初覺得黑棋不打入地也還夠，冷靜的想想，黑棋已經挖了四個角，不穿心是一定不夠的呀！在無法奪取第一空間的局面下，黑棋應

該轉換思考，採取答案圖黑5，投入『中點』的作戰。」

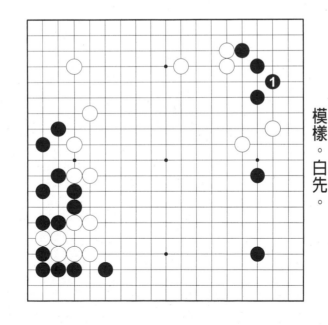

問237：立場相反，白棋必須擴大模樣。白先。

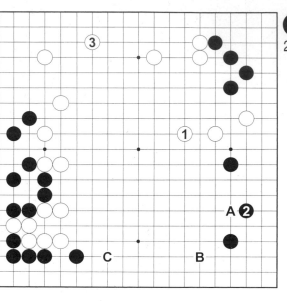

238 大智若愚

記者：「白1手法既保守又平凡，沒有壓的動作，一點都不精彩。這一題要不要用，說不定要檢討一下。」

老師：「胡說八道！白1是掌握全局空間的一著棋；有道是大智若愚，真正的好棋，大部分是不起眼的呀！」

跟班：「圖1乾脆白1馬上打入，利用左上的模樣，大殺一場。」

老師：「右下不是最寬廣的地方，白棋打入，一定要比黑棋強才行。現在右邊還弱，比如黑4先敲一下，要是白棋必須5應，這是黑棋一記明顯的『壓』。光是這個交換，就讓白1打入的理由站不住腳了。何況右下角白棋人少，黑6強硬抵抗，白棋恐怕還要挨打。」

老師：「答237白1跳，次一手A打入嚴屬，黑2補不得已。白3補強上邊模樣的中點，此後黑棋投入中央以後，下邊還留有B、C等擴大空間的餘地。」

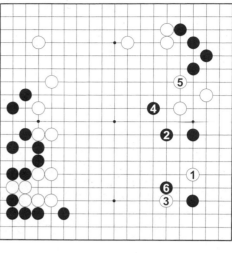

圖 1

記者：「答案圖的下法，看不出有什麼好處。」

老師：「所謂『適當的寬度』，意味可以有效的利用有利空間。模樣保有『適當的寬度』，不但可以逼對方投入挨打，同時保留足夠的『空壓連鎖』的空間。答案圖是一個注重全局寬度的下法，可惜不是實戰。」

記者：「原來答案圖也不是實戰呀！老師怎麼可以常常下錯呢？」

老師：「應該說『刻刻求新，從來不安居於現狀』。來！為我燦爛的未來乾一杯！」

問
238

：實戰白1碰，3締最大限度擴大上邊模樣。黑先。

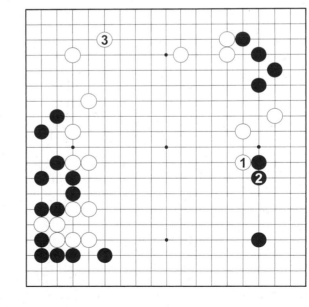

239 雖敗猶榮？

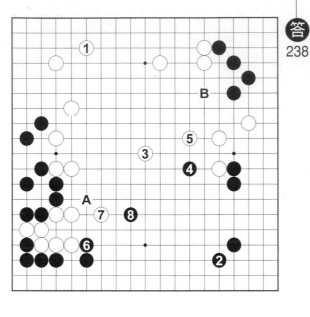

地了？」

跟班：「白3天元，是模樣的中點，上邊的規模浩蕩無邊。」

老師：「白3確實是我的第一感，看起來跟班已經得到『中點』的真傳，讓本道人敬你一杯！」

記者：「老師，別以為酒是免費的，就像開水般的喝，我看你已經有一點醉了！」

老師：「我比進『空中花園』前還清醒一百倍。要是白3圍，就夠了，自然沒有問題；我怕的是黑6、8轉攻左下，仔細一看，右下的黑棋模樣，效率還勝過上邊白棋。左下次有A的嚴厲手段，右上黑B跳後，白棋也不好補。」

記者：「黑6、8成為從第一空間壓過

老師：「答238黑2尖，沈著應對，是讓白棋最頭痛的一著。」

記者：「白1構築模樣，表示上邊為當前的第一空間，黑棋不打進來，白棋只好圍

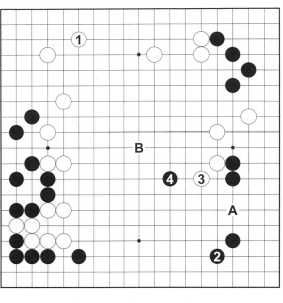

圖1

記者：「這麼說，老師是一錯再錯？」

老師：「白３是一著壞棋，我也知道，可是爲了爭取第一空間，只好硬著頭皮犧牲小我；這叫雖敗猶榮呀！」

來的手段。這麼說，白３乍看似『中點』，可能還偏上邊一點。」

老師：「白３本身大概還可以，黑８爲止覺得白棋難下，原因出在白１之前的下法不好。圖１實戰白３再度限制右下，意圖讓黑Ａ補後再下Ｂ。對手當然不會聽話，黑４反擊，右邊反而有被攻的危險，白棋大惡。

白３本身棋形不正，遠不如單下Ｂ的天元。」

問239：黑先。

中看不中用

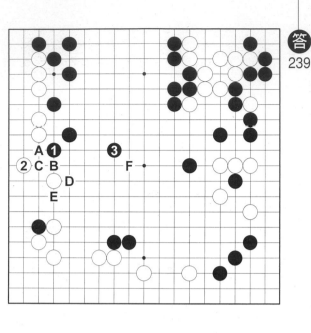

老師：「答239黑1單純地一邊將軍，一邊擴大模樣，是最適切的下法。因為這個局面已經大致定型，第一空間可以鎖定在上邊模樣；思考方向也可以鎖定為──如何在

2投入第一空間的『中點』，黑棋無法在其

手棋對白棋『壓』力太小，中看不中用。白子，一邊對左下還有C、D等手段。可是這題。圖1實戰黑1鎮，一邊連結A、B二

老師：「在上邊明顯是第一空間的情況下，黑棋為了防止投入，這是最好的下法。要是這樣下還不好，一定是形勢本來就有問

勢判斷可不容易。」跟班：「答案圖黑1、3手法簡明，形

黑F為止，中央增加的地比左邊還多。」老師：「白A之後，黑順勢B撞，以下

比較多。」記者：「白2何必退讓呢？A擋圍的地

的動作完畢，3回補中央，黑棋有望。」『壓』的動作中加強上邊。白若2應，『壓』

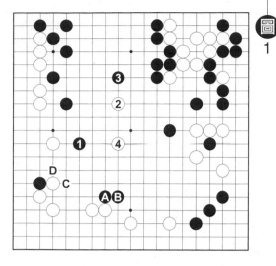

圖1

他方面討回損失。」

記者：「原來這個圖也是老師的反省圖。從剛才聽來聽去，都是老師下錯，讀者可沒有義務聽老師為自己的臭棋找藉口、發牢騷。」

老師：「職業棋士下對是當然，不管下出多少妙棋，馬上就會拋在腦後；稍微錯了反而會念念不忘，我是在教你們這種精神呀！這麼說，又讓我想起一個舊恨，那盤棋不邊喝邊說怎受得了！小姐，再來一瓶紅酒。」

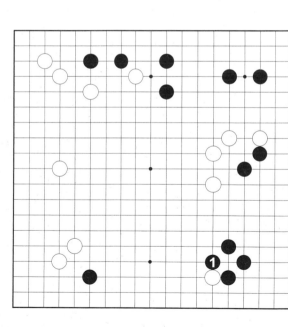

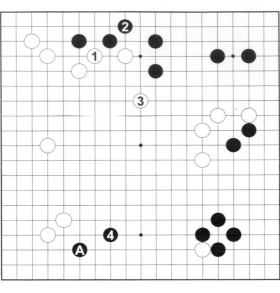

241 金字塔

跟班：「好酷的手法！左邊模樣好像一座金字塔，不愧爲空壓法掌門。」

老師：「會被你稱讚的一定是壞棋，白1、3的手法，從空壓法來說是一個零分大鴨蛋！實戰黑4後慢慢尋找投入的機會。」

記者：「左邊的模樣，連我看起來都很順眼。」

老師：「這個局面上邊既不是第一空間，白1、3的下法，把上邊黑棋弄強以後又去貼緊，也沒有『壓』的要素。」

跟班：「這麼看來下邊不但寬廣，黑A一子也是弱棋，第一空間應該在下邊。」

老師：「第一空間在下邊是第一感，問題是我當時搞不清楚下邊應該從何下手。圖1白1掛是常識性的下法，可是右下角黑棋堅

老師：「答241這是某大比賽的挑戰者決定賽，對手也不用說了。實戰白1覷後，3大圍，連結右邊孤子，形成左邊龐大的第一空間。」

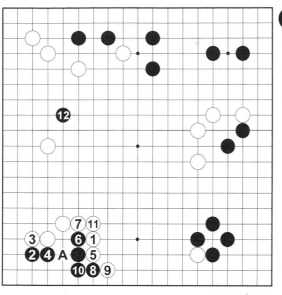

圖 1

固無比，白棋厚勢無從發揮，還落後手；黑

12可以安心投入。」

記者：「那表示角地很大，白1在A位

尖碰如何？」

老師：「妳想的棋總是保角。當然A尖

碰不是壞棋，可是這盤棋是一個外勢為主的

棋形，叫我往角上跑，實在沒辦法接受。」

記者：「老師怎麼這麼任性！每一著棋

一定有優點與缺點呀！」

老師：「實戰在下邊找不到棋下，才跑

去上邊畫金字塔。可是為了不知道如何下而

脫離第一空間，總是不應該的。」

189

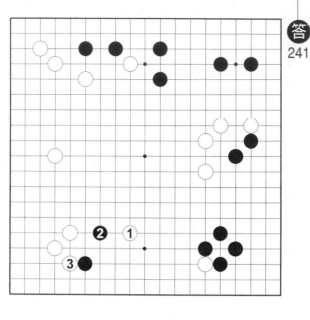

②④②
太空漫步

老師：「我才沒有擺錯，白1一邊呼應右邊，一邊擴大下邊，逼黑棋表明態度，是這個局面的『中點』。這樣下不管好壞，才像空壓法。」

記者：「三間跳太遠了，黑2可以切斷。」

老師：「等妳下黑2，我再3尖碰。這樣黑棋變重，不得不跑，是一場白棋有利的戰鬥。」

跟班：「白1好像太空漫步，拿黑棋被這樣下，真的不知道怎麼辦呢！」

老師：「白1要是『中點』，黑棋自然不容易找到次一手。圖1黑1進三三是普通的下法，黑11爲只定型，這個變化對白棋來說加強模樣，得到『壓』的效果。12跳逼渡

老師：「答241叫我再下一次的話，我大概會下白1。」

記者：「老師你真的醉了，連棋子都擺錯地方了。」

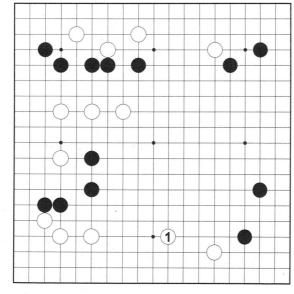

1

問

242：黑先。

後，14、16一口氣都不鬆，這才是一個有

「壓」的進行。」

跟班：「這個模樣比金字塔還厲害，好

像狀元糕呀！」

記者：「什麼都能聯想到吃的！你們兩

個都喝過頭，今天看這個樣子已經搞不下去

了。正好份量也夠，我們今天就收工好了。

請老師為這個專欄的讀者，也就是想用空壓

法的棋迷們，做一個最後的指點。」

老師：「萬歲！萬萬歲！先聲明我還沒

醉，等著去卡拉OK。空壓法只需要相信自

己的判斷，不需要任何訣竅；每一個人都能

有自己下棋的道理，而每一個喜歡空壓法的

人，也都能有自己的運用方法。」

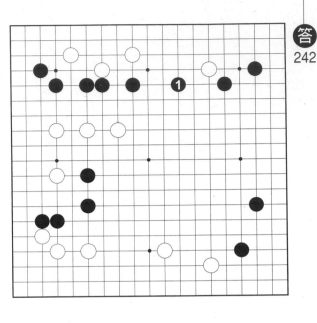
243 武功秘笈？

應該謝天謝地呀！」

老師：「實戰這樣下，是因為找不到攻擊左邊白棋的手段，後來發現圖1黑1以下直接攻擊的手段能成立。空壓法注重的是能攻就攻，答案圖黑1對我來說，是脫離左邊雙方弱棋的第一空間，錯失佔據『交點』機會的緩著。空壓法純以自己看法為主，不用管別人稱讚或批評，因為棋盤是世界上唯一可以為所欲為的園地。」

記者：「『空壓法隨便你運用』，說起來好聽，其實反而讓人無所適從，能不能請老師說得具體一點？」

老師：「空壓法不論結果，只問動機，空壓法不是引導你下贏棋的武功密笈，是讓妳在棋盤上發揮思考的一個提案。記得這個

老師：「答243實戰黑1，又是一記空中游泳。因為這盤棋贏了，被譽為『平成的耳赤妙手』，可是我大不滿意。」

記者：「好不容易有人稱讚老師的棋，

192

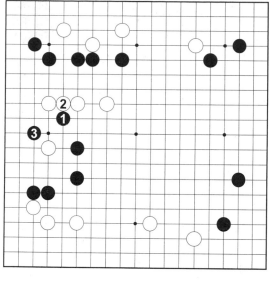

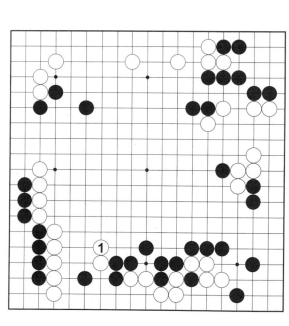

圖1

專欄剛開始的時候，妳有一句話說得不錯，

『空壓法是臭棋用自己的呆腦筋想的餿主意』。不要期待用空壓法就可以連戰連勝，這個覺悟是運用空壓法最重要的關鍵。」

記者：「老師這樣說棋友們會失望的，

老師：「我也是每一盤棋都想贏，可是有趣又有用，才有價值呀！」

空壓法既然出自『無限』，自然無法保證它的結果，人生本來就是一場無奈呀！來！為我們的無奈乾一杯！」

問243：黑先。

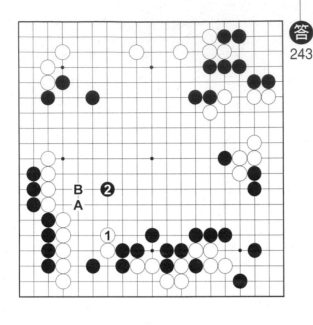

答
243

老師：「答243黑2一邊連結下邊與左上黑棋的薄味，一邊留有A、B等攻擊手段，是全局空間量的交點間中點。黑2掌握了中央的主動權，此後白棋再往中央衝也已經佔

老師：「可以這麼說——要是有人否定『空』的存在，也就是說，圍棋每一手的大

記者：「老師！不要忘記還沒爲這個專欄總結，都到最後關頭了，不要再龜毛，該把空壓法說得神氣一點呀！」

棋開路，黑2之前的白1是明顯的惡手。圖1白1才是空間量的交點。

幻庵的隨手引發的一樣，就像秀策的耳赤妙手，是妙手之前一定有壞放到中央。再說，

老師：「多謝捧場！敬你一杯！這個局面只要感覺到邊上已經沒棋下，眼光自然會

跟班：「有空壓法的概念，一定比較容易找到黑2。」

不到便宜。說到『平成的耳赤』，這著棋還比較貼切。」

圖 1

小，都能用數字完整地表達無遺的話，那支配圍棋的就是一連串無機質的數字，圍棋等於只是一個停滯的『死』的世界。反之，要是能藉『不可以一瞬』的『空』與『壓』的相關來理解圍棋，圍棋可以成爲一個有機的、動態的園地。只要『空』與『壓』是自己在判斷與運用，自己的『生命』也自然隨著注入棋盤之中，才會把棋下『活』起來。

空壓法是比諾丘寓言裡仙女手中的魔杖，貫穿弗蘭肯斯坦的高壓電流呀！」

其樂無窮

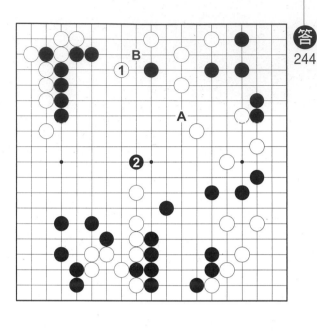

老師：「答244對於白1打入不用理睬，黑1鎮，才是現在局面的急所。下邊白棋最重，只要咬緊這條大龍，不愁沒有飯吃。此後有A襲擊右邊、乃至B反擊等空壓連鎖的法。」

記者：「這叫答非所問，不管老師怎麼說來說去，『贏棋』是報答棋迷唯一的方可以說它是錯的。」

老師：「雖然空壓法不一定下得贏，也可以回過來說『不會只因為空壓法就把棋下輸掉』。記得我們在『比諾丘』談過惡狼和綿羊的故事嗎？空壓法因為出自『無限』而不能證明它是對的，同樣的道理，也沒有人這句話呀！

記者：「我們不是電影雜誌，一下比諾丘，一下弗蘭肯斯坦，也沒有人會理你。棋迷們等著的是『空壓法必能讓你百戰百勝』

可能。圖1黑1馬上跑出來，必須兼顧左右，反而只有挨打的份。」

圖
1

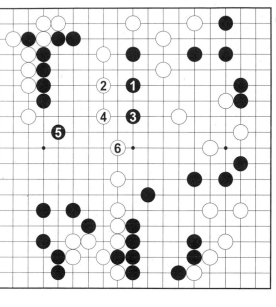

老師：「唉呀！妳怎麼那麼愛贏棋呀？

有輸有贏，下棋才有樂趣。一定要贏，必須

把圍棋一切的變化搞清楚；就算妳能做到，

那樣已經不算是下棋了。失去下棋的樂趣，

是人生最大的損失呀！『空壓法是臭棋用自

己的呆腦筋想的餿主意』，本來就不能期待

多好的結果，偶爾贏一兩盤，都是賺到的，

其樂無窮呀！」

記者：「怎麼跟讀者交代呢？真頭痛！」

老師：「這樣好了，我告訴你們一個大

秘密，為你們送行，千萬不能跟別人說！」

問
245

：黑先。

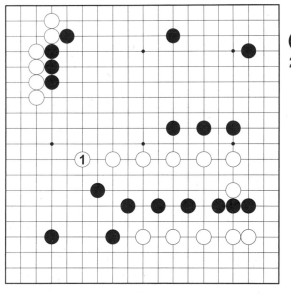

246 永恆樂園

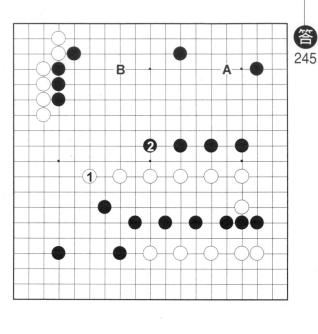

答245

記者：「老師真的醉了，眼睛都發直了！我們不用聽什麼秘密，今天就到此為止了，請老師出最後一題吧！」

老師：「小聲一點！你們一定遇過，有一些人下棋，算得之遠啊！實在搞他們不過！」

跟班：「有有有！那批人只靠細算，就能吃一輩子呀！」

老師：「我偷偷告訴你們，他們其實不是常人，是大魔王拉普拉司的爪牙呀！算得那麼清楚，是出賣自己的靈魂換來的！這批惡魔一直拿我們這些臭棋來當他們的奴隸呀！」

跟班：「原來如此，難怪我的零用錢都被他們榨取得精光……。」

老師：「答245黑2跟著白1後面跳，雖然笨拙，只有這樣才能維持全局『壓』的地位。黑A締角雖是大場，被白B夾，有受壓之虞。」

198

記者：「你們不用在那裡發酒瘋，我知道老師最近比賽成績不好，不知反省，亂怪別人而已。」

老師：「臭棋已經受夠了！我今天鄭重宣布，臭棋要脫離魔鬼的奴役，成立臭棋樂園！臭棋們的出自臭棋的爲了臭棋，它的名字是空壓法！空的濃霧防禦網保護臭棋免受惡魔軍算清雷射的攻擊，壓的曙光是迎接臭棋們走向天堂的階梯……。」

記者：「語意不明，瘋話連篇！老師已經完全醉了，跟班！快去結帳啦！」

老師：「我沒醉！我沒醉！魔王拉普拉司，我一點都不怕你！臭棋下輸了再來一盤又是好漢一條，臭棋屢敗屢戰，永遠是不死之身！只要臭棋按照臭棋的方法勇敢地下臭棋，誰都別想把我們從這個臭棋的樂園趕出一步！」

記者：「老師站起來小心一點，小心！唉呀！真的跌倒還把酒瓶打翻了！唉唷！新衣服濺到紅酒！太糟糕了！老師！不能就這樣躺在地上呀！老師！老師！拜託！不能睡著呀！老師！醒一醒！醒一醒呀……。」

問246：白先。

第七天 綠洲

終站也是起站

247 女人本色

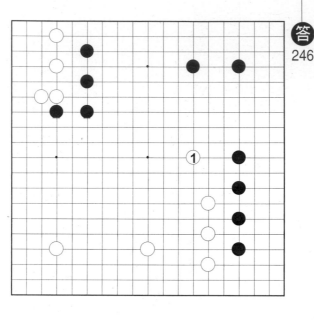

師：「哇——！」

跟班：「哇——！」

老師：「你不要嚇我！」

跟班：「是老師先嚇我的呀！」

老師：「胡說！當然是我先被你嚇到的，一醒來就看見你的呆臉，莫非這裡是地獄！」

跟班：「和老師同在一個房間，是地獄沒錯。」

老師：「還有心情耍嘴皮！第一，現在怎麼會和你在一起？」

跟班：「原來老師什麼都不記得，昨天老師醉倒在『空中花園』，只好揹你到我的房間呀！」

老師：「第二，你應該一早就坐飛機回台灣了，這裡不是地獄，你怎麼會在這裡。」

跟班：「前往大阪的颱風昨晚突然轉向直撲東京，今天所有的飛機都停飛了。」

老師：「原來如此，我還以為昨天說了魔王拉普拉司的壞話，和你一起被打入地獄呢！」

跟班：「老師一覺就睡到早上十點，哪有這麼舒服的地獄。」

老師：「比起一早就要陪你說話，說不定地獄還舒服一點，不過我的肚子如地獄的餓鬼，我們下去吃飯吧！」

跟班：「請等一下！大記者說，老師醒來的話要叫她，我現在馬上打個電話。」

記者：「老師早！不好意思，讓您和跟班擠一個房間，睡得還好嗎？來！請用我泡的新茶，提一提神呀！」

老師：「看不出來妳離開工作還有一點女人本色，那我就喝杯茶再下去。嗯！這個飯店的綠茶還真不賴！」

記者：「謝謝老師稱讚。對不起，昨天最後一題忘記問老師答案了，能不能請老師賜教，順便另外再出一題。」

老師：「當老師的看到徒弟這樣熱心求學，只好捨命奉陪。答246白1是只此一手的

模樣『交點』，這是一個單純的局面，沒什麼好多說明了。」

記者：「這一題深入淺出，讀者一定受益無窮！」

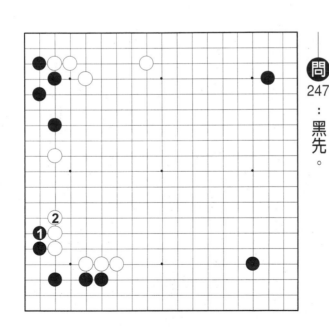

問 247 ：黑先。

248 違背物理原則

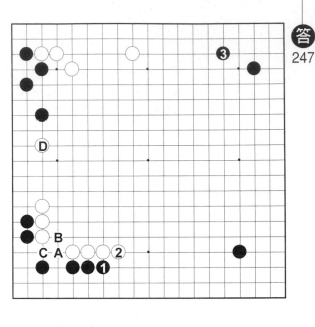

老師：「答247黑1爬，是搶先手的下法。一般定石是黑A、白B、黑C，雖然厚實，可是落後手。這個局面因為白D的寬度有限，比起黑1爬的損失，搶到黑3的大場

記者：「好靈活的下法，一定讓讀者大開眼界！」

老師：「說句實話，今天的小姑娘溫柔體貼，嘴巴甜得像塗了蜂蜜。一開始就應該這麼來的呀！」

記者：「那我也只好說句實話，剛剛和總編通過電話，總編說，這個專欄最後還是有實戰講解比較好。既然有這個天賜良機，今天就請老師做一盤自戰解說了。」

老師：「什麼！你們今天還要逼我工作？我這個禮拜夙夜匪懈，鞠躬盡瘁，已經像一條乾魷魚了，哪裡還有力氣講解。工作六天以後，連上帝都要休息一天呀！」

記者：「從我看來，老師這禮拜吃得像

更為重要。

問
248

：因為是七目半的大貼目，選了那一陣子常常下的大高目、大馬步締的佈局。白8為止，黑棋的次一手是A還是B呢？

彌勒佛一樣紅光滿面，再講解一百盤都沒有問題。」

老師：「被你們纏上是我人生最大的失敗，好吧！我們現在就去『綠洲』。」

記者：「再說一句實話，『黑白下』這次帶來的經費都用完了，能不能請老師就在這個房間講解呢？」

老師：「什麼？這叫又要馬兒跑又要馬兒不吃草，是違背物理原則的呀！」

記者：「幸好我們還有一大盒送剩的鳳梨酥，老師要是餓了，就請用吧。」

老師：「豈有此理！不過總比什麼都沒得吃好一點。」

跟班：「老師的棋譜我都灌在電腦裡面，這是老師所有對局的清單，老師選哪一局呢？」

老師：「空壓法本來不願意和結果掛勾，既然是專欄的自戰解說，還是挑一局下贏的棋好了。2000年應式杯準決賽三番棋，對手是常昊，我拿黑棋。」

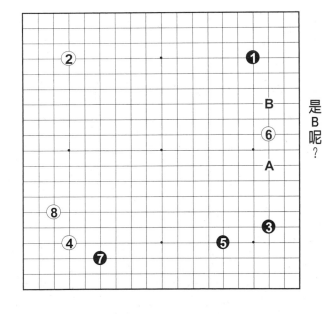

205

249 空前絕後

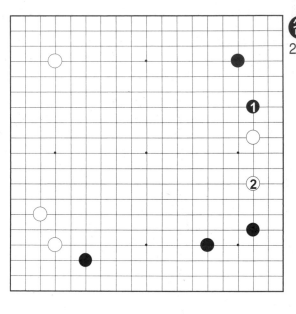

贏了？大記者，這樣的情形這一盤棋可以叫做『贏了』嗎？」

老師：「囉唆！你們到底是站在哪一邊說話？」

記者：「當然是站在常昊老師這邊說話，我從小就是他的棋迷呀！」

老師：「原來我選了一盤最不該選的棋。沒關係，選這盤棋的原因不是想宣傳自己贏過常昊，是因爲這盤棋實在是空前絕後、匪夷所思、又怪又好笑的一盤棋。圖1黑1從右下夾過去，主張右下的第一空間，是比較一般的想法，可是這個下法不適合右下角A、B的位置。角上被白C點入，可以輕鬆的活一塊。比如黑7爲止，實戰的大高目締，明顯不如普通的小馬步締。」

記者：「老師，首先我有一個問題，這盤棋是三番棋之中的一盤，可是我記得這個三番棋的勝者是常昊。」

跟班：「三番棋輸掉，那這盤棋不是白

図2

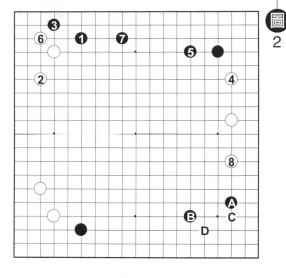

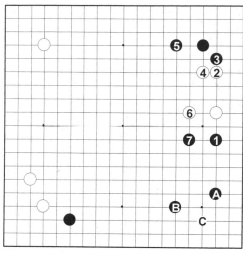

圖1

跟班：「右邊上下拆二是見合，有一句口訣是『見合不下』。圖2黑1掛角，往寬廣方向發展，比較有全局平衡感。」

老師：「往寬廣方向發展是空壓法的基本想法，無奈這一局因為右下角的下法，已經成為特殊狀況。白2以下平穩進行，白8為止，和圖1一樣，黑棋A、B的位置遠不如C、D的小馬步締。這局面必須馬上攻擊右邊白子，才能活用右下角的布陣。」

問
249

：同答248實戰黑1從弱勢的右上逼，準備進入攻擊，黑先。

250 中點攻擊

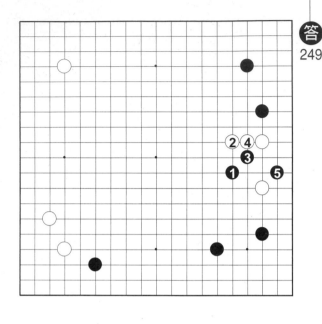

老師：「站在每一個局都是自己創造的觀點來說，每一手當然也是特別的。黑1的意義雖然一言難盡，最重要的是不容許白2跳，黑3以下馬上切斷，白棋拆二，成為送子。」

記者：「圖1黑1鎮是普通對拆二的攻擊法。」

老師：「讓白2跳出後，黑A的手段比答案鬆多了，不能馬上實行。白4後，黑棋空間被分為兩塊，無法構成第一空間。」

跟班：「我總覺得還是左上角大，圖2黑1後，黑3配合大馬步締，下星位，右上也是一個很好的模樣。」

老師：「右上是否成為好模樣，全看是否成為第一空間。這個局面白4夾，左下白

老師：「答249黑1從上面罩住，是我的次一手。」

記者：「黑1的落點特別，有什麼特別的意義嗎？」

208

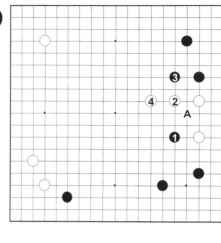

記者：「黑棋是什麼樣的佈局構想呢？」

老師：「正好被妳問對了，普通佈局虛虛實實，要說明是什麼構想很不容易，偏偏這一盤是例外。從剛才的說明就可以瞭解，右邊以外的部位，不足以構成第一空間。『右邊是一個能立刻進行壓的布陣』，就是黑棋的構想。答案圖黑1從全局『中點』壓迫，上、下邊都有成為第一空間的可能。」

問250：實戰白1碰，進入戰鬥，黑棋如何拆招？

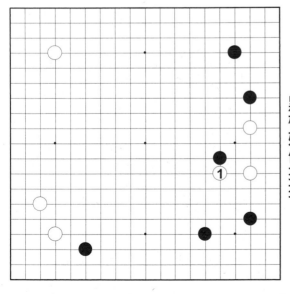

棋寬度不亞於右上。要是黑棋必須引出黑A一子，這是一場不利的戰鬥，黑棋的佈局構想立刻破產。」

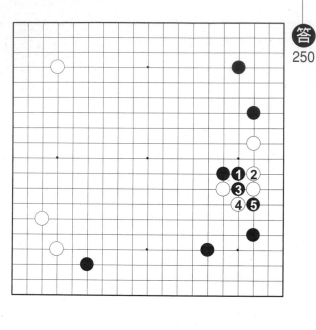

⑵⑸⑴ 「壓」的方法是無限

老師：「答250黑1長，幾乎是只此一手的局面，白棋要是2擋，黑馬上3以下衝斷。右邊黑棋人多，發生戰鬥，是求之不得的。」

記者：「老師常說，佈局時候有種種下法，怎麼現在剛剛開始，就來一個『只此一手』呢？」

老師：「現在黑棋進入『壓』的動作，短兵相接，已經不是佈局了。圖1黑棋要是隨手黑1扳，再3長，被白4擋，就沒辦法A衝了。白8為止被白棋順暢出頭，黑棋的攻擊宣告失敗。」

跟班：「圖2我看棋譜，實戰黑1後，白2尖。此後黑可以3、5封住白棋。」

老師：「圍棋沒有你想的那麼美，白4、6後，留有A斷，黑棋照樣沒有辦法擋起來。不過，對於黑1、白2往後退，是一記黑棋的『壓』，已經佔到一點便宜了。黑棋在這裡可以考慮各種手段，不一定要馬上

答
250

210

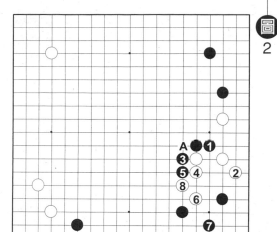

圖
2

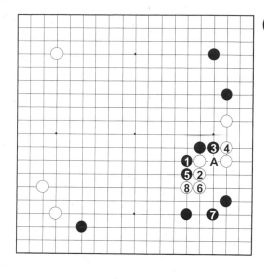

圖
1

用強。」

記者：「不用強，能算是『壓』嗎？」

老師：「圍棋的變化無限，『壓』的方法也是無限的。只要在限制對方的選擇的過程中，獲得比對方多的空間量，都是『壓』。」

問
251

：白1尖，黑怎麼攻白棋？

②②②② 看法與含意也是無限

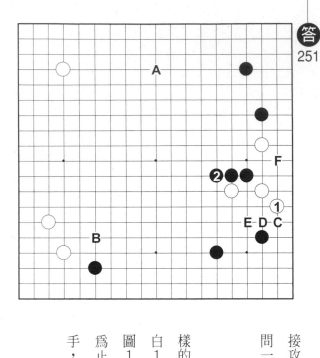

接攻擊而設計的，所以黑棋暫時放鬆一拍，問一下白棋應手。

跟班：「可是黑2好像什麼都沒下到。」

老師：「黑2一邊強調A、B等擴大模樣的大場，一邊保有C、D、E等先手利。

白1先退了一步，這時要出頭就不好下了。

圖1實戰白1進三三，反觀黑棋動靜，白5為止出頭。白棋雖薄，因為有A、B等先手，目前還能撐住。」

記者：「圖1白5為止都是必然的嗎？」

老師：「圍棋的變化無限，沒有一手是必然的；要是每一手都要詳細解說，一盤棋三年都講不完。所謂自戰解說，只不過是講一講自己的感想而已，別人講解這盤棋，說明的重點一定又會不一樣。不只是變化，看

老師：「答251對於白1，黑2長，以靜制動。」

記者：「黑2不像是攻擊的態度。」

老師：「白1是為了對付黑棋所有的直

圖1

法與含意也是無限的呀！」

跟班：「圖2白1打入後，白3碰應該是關聯手筋。」

老師：「黑棋正好4長，6切斷，白棋大惡。」

記者：「老師能說明一下白棋大惡的根據嗎？要是我被白棋進角又拖先7夾，還以為白棋優勢呢！」

老師：「妳要是覺得白棋好我也沒法阻擋，白棋只是在二路爬，黑棋海闊天空，當然黑棋好。這個圖不重要，就不要多說，趕緊往前走好了；這樣慢慢來，我不知道要何時才能吃中飯呢！」

圖2

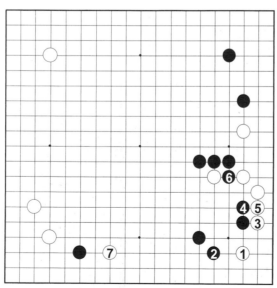

問252：同圖1白5後，黑怎麼下？

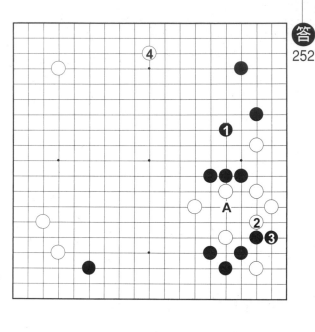

手拔與鳳梨酥

黑1的攻擊不是落空了嗎？

老師：「沒錯，白4的確是對於黑棋攻擊的手拔。一般來說，進入攻擊以後，還被對方手拔，是一個失敗。可是這盤棋，白棋手拔可不只一次，對於此後黑棋的攻擊，白棋動不動就手拔，最後到底手拔了幾次，連我都有一點搞不清楚呢！這樣好了，為了不要搞錯，白棋每手拔一手，我就把一個鳳梨酥放到口袋裡，這樣就不用擔心了。話說回來，白4雖然手拔，黑1的攻擊是否失敗，還很難說。」

跟班：「白4要是最大的大場，圖1黑1先鞭上邊，比較合理，難道老師怕白A跳1出嗎？」

老師：「因為黑B次有C跳是先手，白

老師：「答252黑1飛，封住右上，繼續『壓』的動作。為了防此後黑A等強襲，白2下掉以後，搶到白4的大場。」

記者：「白4好大！這樣被白棋手拔，

214

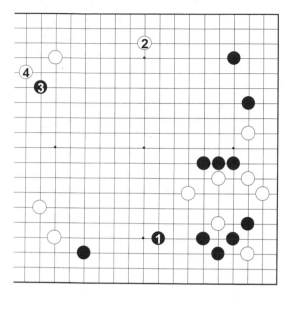

圖1

A跳並不可怕。問題是黑1的下法沒有

『壓』，白棋不用下答案圖白2的損棋。圖1

白1夾擊，反守為攻，比如說白14後，留有

D、E等手段，黑棋反受威脅。」

記者：「下邊重要的話，圖2黑1也是

大場，一邊攻黑，一邊圍地，是典型的攻擊

法。」

老師：「空壓法不管妳典不典型，這個

下法和圖1一樣，對白棋的『壓』力不足，

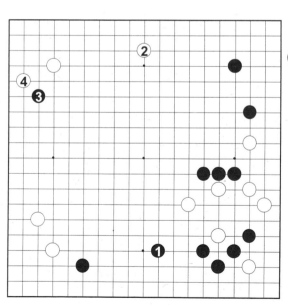

圖2

白2拆後，對右邊白棋失去攻擊手段。黑3

掛不得已，成為黑棋挨打的局面。」

問253：同答252黑先。

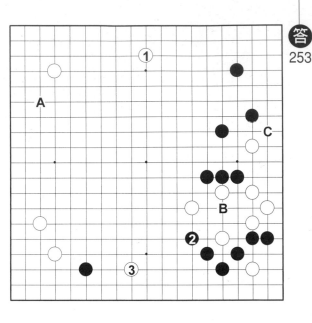

254 再度手拔

有B等手段，看起來三原則在實戰還滿管用的。」

老師：「『壓的三原則』沒有專利權，任憑各位讀者使用，可是結果好不好，本公司可不敢保證。最後要贏，在『壓』之前，必須要有勝過對方的『理由』；在『壓』之後，要有滴水不漏的處理。有此二人拿『壓』去用，把運用法的錯誤怪在『壓』的身上，還來找我算帳呢！事實上棋是兩個人下的，自己的『理由』有沒有勝過對方，對局中無法確認。就像實戰，對於黑2白棋再度手拔，白3夾，各說各話。對了！要加放一個鳳梨酥。」

記者：「右邊白棋會死嗎？」

老師：「白C一尖就活了，哪裡殺得

老師：「答253對於白1的手拔，黑棋要是跟著去下A等大場，等於承認自己的作戰失敗。因此黑2繼續攻擊，別無他想。」

記者：「黑1遵守『壓的三原則』，次

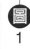

跟班：「殺不到白棋，又被下到3夾，黑棋不是虧了嗎？圖1黑1才是正著，這樣對白2夾，黑棋3以下的攻擊嚴厲多了。」

老師：「要是棋盤只有下邊，黑1說不定是好棋。圖2對於黑1，白2擴大左上成為第一空間，黑棋此後只好投入挨打。答案圖的黑2一邊強調下邊為第一空間，一邊為下一波的攻擊鋪路，這就是『壓的三原則』

的妙處。白3對方覺得是『夾』，我覺得是『打入』呀！」

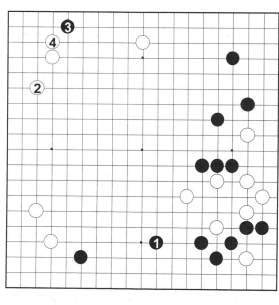

問254：同答253對於白3，黑棋如何反攻？

255 最大影響範圍

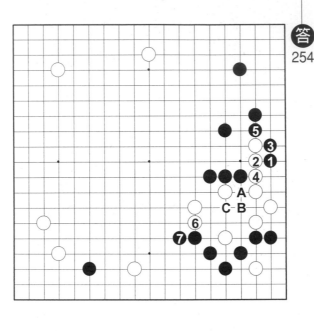

奪眼的手段。」

記者：「圖1對於白A夾，最常見的黑1、3的下法，有什麼不好嗎？」

老師：「這局棋黑棋鎖定右邊為有利的第一空間，對進來的白棋施以攻擊，是一貫的構想。黑1、3可謂背道而馳，我想都沒想過。白4、6簡明的斷掉就好，白14為止，局部雖被判定為黑棋地多的定石，可是右邊已經無從攻擊，黑15以下還是難免挨打。」

跟班：「黑1從棋盤的狹窄方向下手，總覺得不像空壓法。」

老師：「要是圍棋只是從空曠的地方下就好，那可簡單了，另一方面不會這麼有意思。黑棋已經被手拔兩手，只是從上面封住

老師：「答254黑1奪眼，是最好的攻擊手段。黑5後，白6撞不能省，要是不下，黑A以下衝斷，白棋也受不了。可是白6撞本身是一著大損棋，以後黑方還有C等先手

218

白棋的話，無法討回損失。右邊白棋此後必
須做眼的話，必會成爲全局的負擔，所以黑
1奪眼，才是『影響範圍最大』的攻擊法，
也是標準的空壓法。圖2比如說此後白1跳
的話，黑2以下強攻，6封住，下邊白棋危
險，是典型的『空壓連鎖』。

記者：「好一個自圓其說。」

老師：「可以有這種下法，也是因爲當

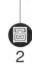

圖
1

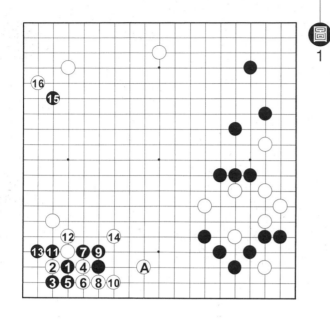

初圖2黑A的下法有『壓』的緣故。當然，
圖2白棋不行，對手會另外想辦法。」

圖
2

問
255
：同答
254
黑
7
後，白棋如何
處理？

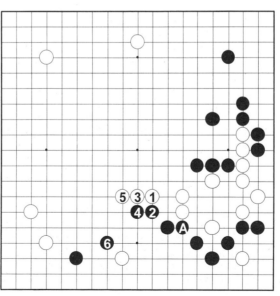

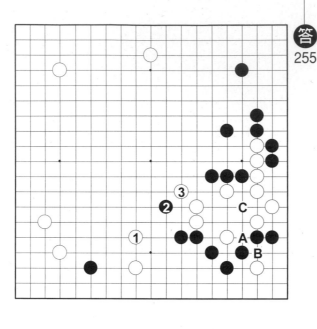

答
255

記者：「老師從剛才說得右邊好像多危險，原來還有眼位呢！又遭白棋手拔，那黑棋在攻些什麼呢？」

老師：「不要連眼睛都不給人家，空壓法的目的要是『壓』的話，不管有沒有眼，『壓』到就好了。對了！被妳打岔，險些忘記加放鳳梨酥在口袋裡！黑2分斷，白3尖的局面是一個分歧點，跟班，要是你的話，會怎麼下？」

跟班：「這還用說；老師剛剛就說過，下邊白棋是『打入』。圖1黑1跳出，進行全面戰鬥，白2跳後，黑正好3壓，進入雙擊的局面。」

老師：「不錯！黑1是一個堂堂正正的下法，可是我沒有這樣下。黑3以後的變

老師：「答255白1跳，乾脆不理右邊。右邊白棋緊急時可以白A以下做眼，不理也是當然。不用說，白1又是一記對右邊攻擊的手拔。」

圖
1

化，簡單地進行一下，比如白16以後，戰鬥會波及到左上方。這時，白棋手拔下到的白A等著你來，在左上全體，很難說黑棋已經占到『壓』的位置。」

記者：「右邊白棋還弱，對黑棋應該是一個有利的條件。」

老師：「右邊被白B碰，黑三子就會被吃，也就是說白4、8、10三子來了，右邊白棋就幾乎活淨，這也是我沒有選黑1的最

人理由。圖1的進行形勢不明，對於被連連手拔的黑棋來說，攻得太不過癮。」

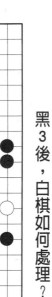

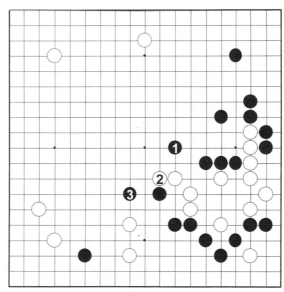

：實戰黑1繼續咬緊右邊，黑3後，白棋如何處理？

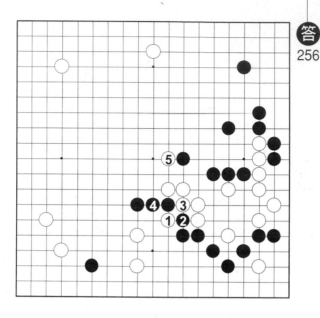

257 淨賺一手

記者：「對不起，這是老師的自戰解說，稱讚對方的部分，就稍微省一點吧！」

跟班：「白1妙在哪裡，我實在看不太懂，右邊不是已經有眼位了嗎？圖1白1乾脆再手拔好了，黑棋頂多2虎吧？白3以下活龍，一點問題都沒有。」

老師：「圖1正是黑棋的構想，要知道，白3、5只是在討命求活，一目都沒有下到。也就是說，黑2逼白下3、5是淨賺一手的『壓』。光是這個交換，就能把到此為止被白棋手拔的份賺回來。」

記者：「雖說如此，黑棋沒有地呀！黑2虎，換算成地，只不過兩三目呢！」

老師：「妳還不知道『壓』的厲害。如圖1這樣一旦挨打，以後只有往後退的份。

老師：「答256白1跨，好棋！到黑4為止，先手做好斷點，再白5出頭。白1以下的交換弄重黑棋，不單跑龍，還隨時準備還擊，不愧為中國的王牌選手常昊。」

答256

222

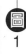

圖1

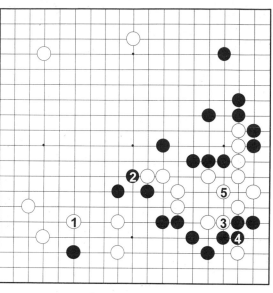

比如圖2此後黑1、3打劫，白棋無法抵抗。黑9以下，劫材有得是；反觀白棋一旦被黑A提掉，下一手B衝，左下白棋完全潰爛。這個劫白棋是打不贏的。」

記者：「老師好奸詐！臨時弄一個劫出來唬人呀！」

老師：「黑棋全局厚味十足，自然可以選擇該局面最有利的下法。好吧！就算不打劫，只要黑棋在左下活淨，睜開眼睛環顧棋盤──黑棋在右下、右上都有大塊地，沒地的反而是白棋呢！」

圖2

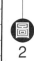

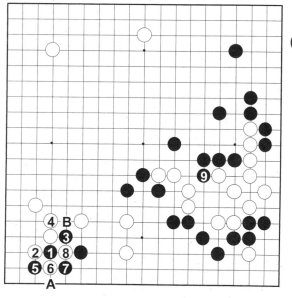

問257：同答256黑先。

上有政策，下有對策

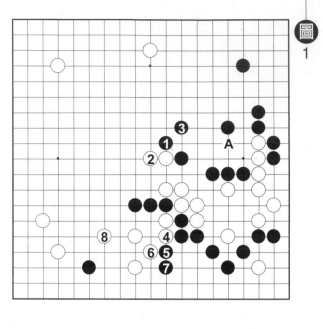

圖1

白棋，連黑棋三子都危在且夕。

記者：「空壓法的動機是單純的，圖2既然白A一子的引出很嚴厲，黑1老實地門吃一子吧！」

老師：「黑1門，確實是不能省的一著，可是白2扳也是一個大要點。被扳到這裡，右邊反而成為黑棋被『壓』的結果。」

跟班：「黑棋可以手拔，先對下邊白棋施以攻擊。」

老師：「下邊白棋有B、C、D等手段，一時沒有多嚴厲的手段。反觀中央被敲頭的損失慘重，左上白棋馬上有發展成大模樣的可能。」

記者：「老師的意思是，現在圖1與圖2已成見合，那黑棋不是糟糕了嗎？」

跟班：「逢碰必扳，我下棋的第一天就學了。圖1黑1扳、3虎，兼補A的弱點。」

老師：「這麼緊急的關頭，哪有時間管A這種小事呀？白4以下引出，不要說攻擊

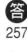

答
257

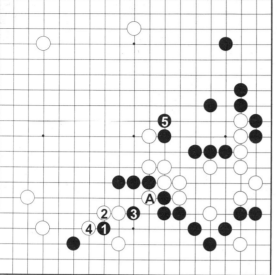

老師：「『見合』係為非A則B的二元

想法，圍棋變化無限，有第三、第四條路，

一點都不奇怪。所以要用『見合』的想法，

想棋時，必須多加小心。托爾斯泰說：『上

有政策，下有對策』。答257當初白A碰，導致

這個局面的見合，黑棋當然也會另想辦法。

黑1覷，問白應手。白A則黑B直接封住，

不用回去捫吃。白2不得已，這時黑3門，

下一手A衝就厲害了。白4照樣不能省，黑

5長，兩邊都能下到。」

圖
2

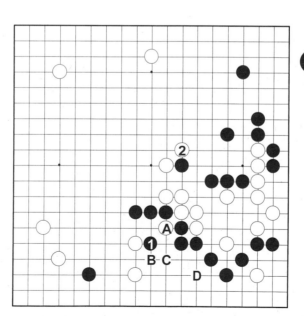

問
258

：同答257黑棋放了黑1的

『犧牲打』，搶到黑5。白

棋如何處理？

225

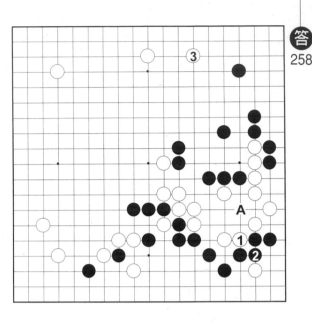

記者：「黑棋被連連手拔，實在慘不忍睹。不過右上本來就可以進三三，為什麼白3很大，有一點不懂。」

老師：「圖1白1跳也是形之急所，本來這樣下也是一種『行情』。可是右上角有黑A助陣，厚實無比，不要以為隨時可以進三三。黑3大馬步締，對白棋來說可怕無比。對於白9進角，黑10是強吃三三的手段，以下雖有點變化，比如黑16為止，白棋淨死。」

記者：「原來進三三不一定會活！」

老師：「圍棋是全局配合的問題，死記一些東西，有時反而會礙手礙腳。不過，黑10強吃三三的手段，倒是放在心上比較好。」

老師：「答258白1下掉，保證此後下白A可以淨活後，3拆；這個拆二奇大無比，白棋這樣處理，是很自然的。對了！白3不用說，又是一個手拔，妳們看，鳳梨酥越來越多！」

226

只要星位的周圍有足夠的厚勢，進三三要打劫都不是那麼容易。」

老師：「不管你手拔幾次，圖1右上成為效率很好的大空，對白棋來說是一個受壓的結果。因此答案圖白3手拔，可說是當仁不讓。」

記者：「圖1的結果，黑棋還可以下嗎？」

老師：「黑8為止的局面，等於白棋左上角一塊要比黑棋右上、右下角的兩大塊，白棋自然有一點不妙。」

跟班：「奇怪！白棋手拔那麼多手，怎麼實地會不夠呢？」

圖1

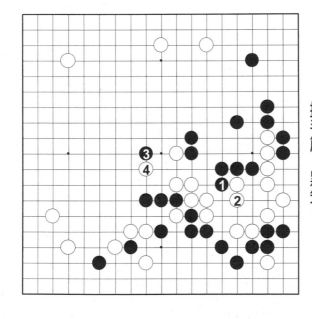

問259：黑3急所一擊，白4是騰挪手筋。黑先。

龍可殺，不可辱

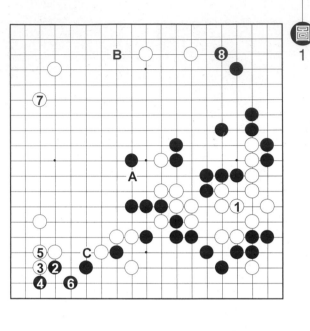

圖1

嗎？」

老師：「『龍可殺，不可辱』。白1只求活命，多可恥的一著棋呀！這種白損一手棋的活法，以後一定難下。黑2以下輕鬆定型，黑8為止，白棋左上一塊對黑棋右邊兩塊的局面，沒有改變。而黑棋全局厚實，B、C等手段對白棋都是威脅，白棋一點都不能樂觀。」

跟班：「黑2以下的手段好大呀！圖1黑棋還算好下，一定是因為搶到這個最後的大場。」

老師：「黑1的確很大，圖2實戰白1碰，也是顧慮到這個問題。要是黑2以下硬要封住，白棋趁機11為止揩油以後再12回補，黑13不能省，這樣白棋就能下到14補角

記者：「我想先問一下，圖1實戰白A碰，有這個必要嗎？白棋已經準備好淨活的手段，這時正好派上用場。盤上其他的要點已經連下四手了，白1活，還有什麼不滿

了。」

記者：「這個圖連左上白棋模樣也有加強。」

老師：「圖2黑棋當然不行。這個局面下邊黑棋已經完整定型，答259黑1、3從影響範圍較大的中央封住，才是有效的『壓』的方向。」

記者：「黑1、3老師說有效，我覺得一目也沒圍到！這樣下，能贏嗎？」

老師：「空壓法不問結果能不能贏，只問自己的下法是否自己可以接受。要是答案圖形勢不利，非黑1、3之過，是至此為止的下法有問題呀！」

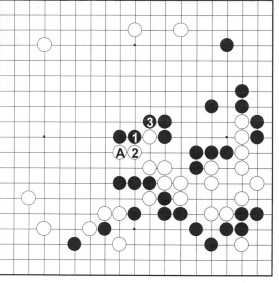

答
259

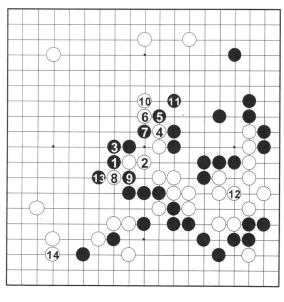

圖
2

問
260

：同答259黑3後，白棋垂涎三尺的一著呢？

229

還我青春

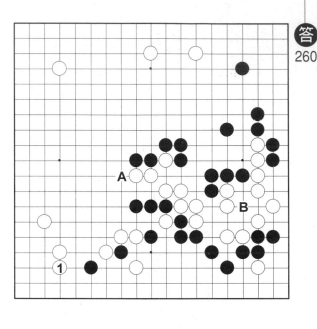

答 260

老師：「那又要放一個鳳梨酥到口袋了！唉唷！我的口袋都快被擠破了！不過沒問題，下一次黑A之後，白棋總不能再手拔了，我看白棋的手拔機關槍也只好到此繳械。對了！一流飯店房間一定有紙袋，跟班！拿一個過來！」

跟班：「老師要幹什麼呀！」

老師：「這盤棋白棋到底手拔了幾手，是一個重要的問題。我一邊把口袋的鳳梨酥移到紙袋，一邊好好數一下。一、二、三、四、五！什麼！怎麼會這麼多！為了正確起見，我們用同樣方法再算一次好了！」

記者：「不用了！我也算過，白棋手拔五手沒錯，老師要是想要鳳梨酥的話，請整盒拿回去沒有關係。」

老師：「答260白1立，是白棋夢寐以求的一著大棋，右邊白龍A與B是見合，沒有危險。」

記者：「白1又是一次手拔！」

老師：「唉呀！我拼命工作還被說得這麼難聽實在倒楣。不過飯店的桌子本來就小，這盒鳳梨酥實在很礙事。雖說已經被跟班吃掉三個，我就幫大家收起來了。」

跟班：「老師好厲害！一邊講棋，一邊什麼都看在眼裡。不過我是等老師吃兩個我才吃一個的，老師應該已經吃了六個。」

老師：「囉唆！我講棋必須消耗的能量最少是你的十倍！進帳只有你的兩倍怎麼夠用呢！這麼說我忽然發現肚子已經餓得不像話了！話說回來，圖1黑1開始攻擊右邊白棋以後，居然被手拔五手！那五手下的地方是A、B、C、D、E，唉唷！都是不折不扣的大場呀！人家下大場的時候我在搞什麼？只是在人家身邊摸來摸去而已，一個子都沒吃到呀！現在想起來，白棋手拔五手之間，我還一直執迷不悟攻擊右邊，一手都沒休息過，這份專情也真令人感動！天呀！還我五手棋的青春！還我五手棋的癡情呀！」

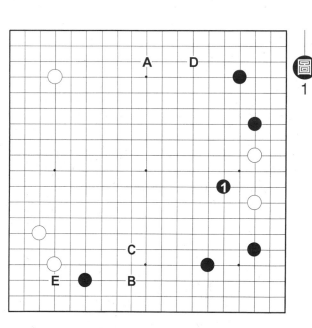

問261：同答260白1後，黑先。

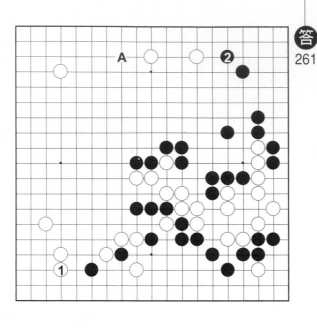

262 銅牆鐵壁

擊手段，黑2誰都會下呀！再說，下一著是該白棋下的，輪不到黑棋打入。老師！這盤棋是怎麼贏的呢？」

老師：「這盤棋是下到最後黑棋盤面贏十目，因為是應氏杯，採用應氏規則，黑棋盤面贏十一點，扣除貼八點，淨贏三點。」

記者：「我不是問這個，我是在問，黑棋局勢那麼差，此後不是對方出大錯，就是偷吃，不然如何贏棋？」

老師：「我什麼時候說黑棋不好了？」

記者：「被手拔五手，什麼都沒吃到呀！」

老師：「白龍還沒活淨，所以黑棋的攻勢也還沒有結束。在這個階段要判斷局勢，還太早一點。」

老師：「答261對於白1第五次手拔，黑棋暫時也拿他沒辦法，黑2一邊守角，一邊準備次一手A打入，進行下一波的攻擊。」

記者：「我還以為老師有什麼驚人的攻

232

圖1

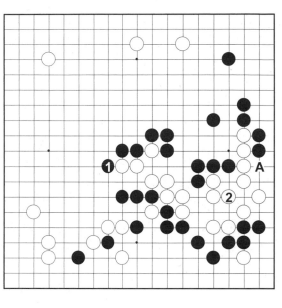

跟班：「『右邊攻勢還沒有結束』，讓我有點不懂。圖1黑1扳是先手，黑棋不是很舒服嗎？白2老師說過，是『損一手求活的棋』。」

老師：「這就差遠了，現在局面，黑棋上下都是銅牆鐵壁，黑1沒有一手棋的作用，被白2做活，只是讓對手安心而已。白棋最怕的是黑棋從A或白2位直接奪眼。」

跟班：「可是圖2被白2長，白棋連做

活都不用了。」

老師：「黑3的打入等著你，此後，白棋要是開始受壓，左上角也會變薄，比如黑15連根拔起，空壓連鎖就來了。」

圖2

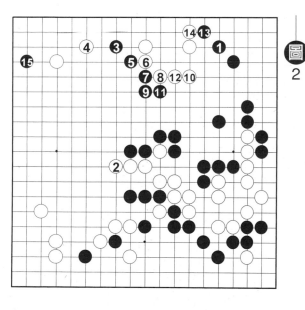

：同答261黑2以後，白棋怎麼下？

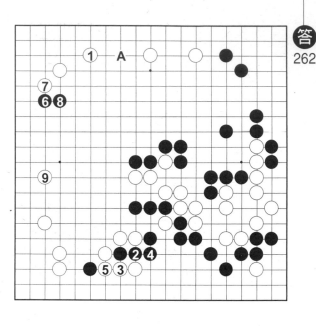
記者：「白1針對黑棋的用意行事，是很正常的下法。」

老師：「黑棋準備A打入沒錯，但白棋不用那麼緊張地直接反應。圖1畢竟現在最寬廣的空間是左邊，白1往這邊締角，才是全局空間量的『中點』。黑2打入雖能成立，可是只是分斷白棋的話，白9為止一邊活邊，一邊破黑空，黑棋並沒佔到便宜。只要左上角不會受攻，黑2打入就沒有『空壓連鎖』的效果。」

跟班：「奇怪！雖說答案圖白1嫌緩，也不是多壞的一著棋，為什麼這樣就會讓形勢發生問題，手拔五手的效果跑到哪裡去了呢？」

老師：「手拔五手不見得就表示佔到便

老師：「答262實戰為了防黑A打入，白1方面締角，見似當然，說不定是一手緩著。此後白9為止平穩進行，好好觀察全局，可以發現白棋並不樂觀。」

圖1

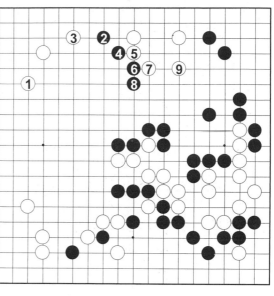

圍到什麼空，也都各有作用。只要白龍還有

攻擊的餘地，形勢好壞，是很難說的。」

宜，我們從頭看一下這盤棋的手順吧！圖2

白棋雖手拔五手24、28、34、52、60，為了

避免攻擊，也必須下20、26、50、56等損

棋。這就是『壓』的效果。」

記者：「雖說白棋下了幾著損棋，也不

至於損失五手吧！五手換成目數，根據老師

一手最少十三目的說法，有六十五目耶！」

老師：「白棋手拔下到的地方的確屬

害，另一方面，黑棋包圍白棋的著手，雖沒

圖2

問

263

：同答262黑先，如何進入最

後的攻擊？

②⑥④ 見機行事

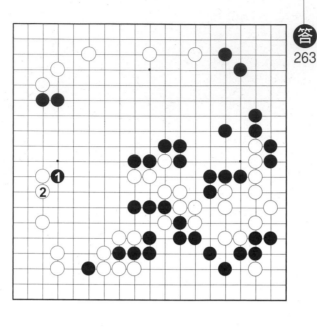

老師：「答263黑1碰，瞄準右邊白龍，問白應手，是這個局面的第一感。」

跟班：「這題我一看就會了，對方有弱棋的時候，這種下法是常套手段。這個講座

老師：「『日本俗話說『再糟糕的槍手，也有被他打中的時候』，不用那麼吃醋。不過黑1屬於問應手，看白棋怎麼應再決定如何攻擊右邊白龍，倒不需要什麼深謀遠慮。」

記者：「碰屬於激烈手段，難道不用算棋嗎？」

老師：「現在的局面黑棋沒有任何憂慮，而右邊白龍只要出口被封就立刻斃命。雙方的條件太懸殊了，所以不用那麼認真

記者：「你什麼時候變那麼神氣了？老師常說『同樣的著手，要是想的內容不一樣，就不是同一著棋』。讓妳猜中這著，也不見得就是答對了。」

也有類似題目，大記者忘了嗎？」

圖1

的打入都會復活。這也是一個典型的空壓連鎖。」

算。比如圖1白1以下抵抗的話，黑6、8、10棄掉以後12奪眼，右邊一下就沒救了。當然黑2以下的變化不只圖1，只要右邊有危險，白棋一定無法進行有利的戰鬥。」

跟班：「白棋在這裡用強是雞蛋碰石頭，圖2白1扳，比較安全。」

老師：「黑棋是見機行事，白1的話，黑2以下先手擋住左邊，不但地大，連黑8

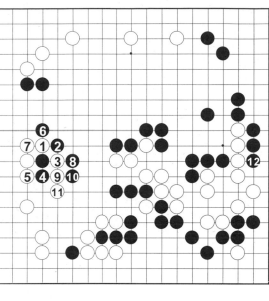

圖2

問264

：同答263這種情形只好白2忍耐，不讓黑棋有借力的機會。黑棋的下一步呢？

237

簡明爲上

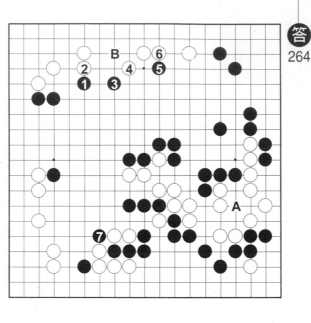

讓對方的上邊成空，剛剛老師不是還說要B打入嗎？

老師：「不要忘記，空壓法有『不是第一空間不打入』的原則。這個局面，打入上邊要是可以得到『壓』的效果，當然值得考慮；但在空壓法裡面，那就不是打入，而是夾。圖1黑1打入後，白8掛爲止，還留有A斷，左邊黑棋比上邊白棋還弱。」

跟班：「圖2黑1也是好點。逼白棋補龍，再打入上邊。」

老師：「白2是現在的『交點』。右邊就手拔跟你拚了。白6爲止，要吃掉白龍談何容易？」

記者：「可是實戰的下法，黑地會不夠的呀！」

老師：「答265黑1、3以下大膽定型後，黑7斷一邊撈空，一邊逼白A位回補。這個下法在這個局面最爲簡明。」

記者：「唉呀！怎麼有這種下法，拱手的呀！」

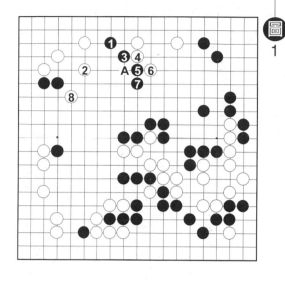

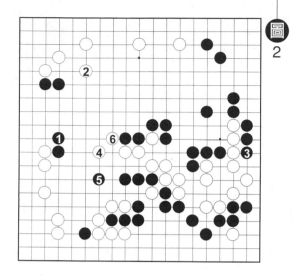

圖2

老師：「答案圖黑1是『交點』，就算

不夠，也沒辦法。不過不用擔心，中央黑棋

不只是厚，地也有不少的。」

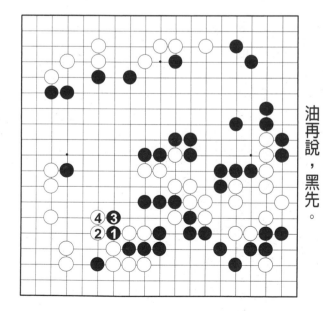

問265：實戰黑1斷，白總不能馬

上乖乖做活，2、4先揩

油再說，黑先。

算錯也是實力

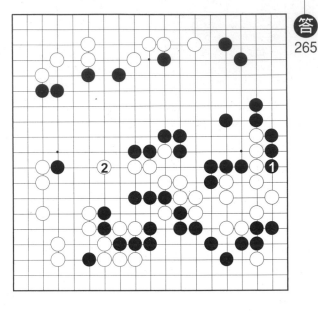

老師：「答265實戰黑1奪眼，算清了白2跳以後的攻擊手段，只可惜黑1這手棋本身沒算清楚。圖1黑應該1碰先手奪眼，是這盤棋一舉獲勝的機會。」

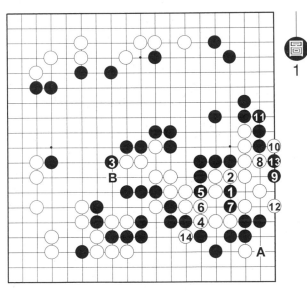

圖
1

記者：「這就奇怪了，這手棋不是老師早就想下的嗎？」

老師：「我知道有這個手段，可是當時覺得有點無理。黑3以下硬殺，14斷的時

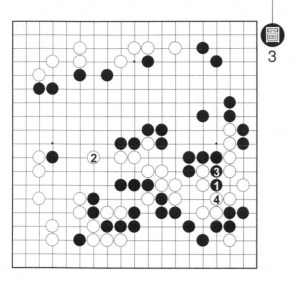

圖3

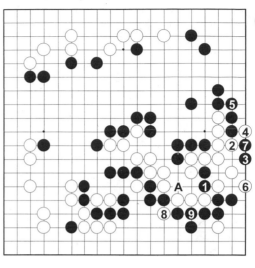

圖2

候，有A、B兩處毛病，黑棋會撐不住的。

後來發現黑5衝是大惡手。圖2單黑1斷好多了。比如同樣進行到白8斷的時候，黑可以9緊氣，次有A斷，不至於出棋。結論是圖3，對於黑1，白2只好跳出，黑3接是先手，比起實戰，白棋沒有眼位，地也便宜。」

記者：「老師是說，這個地方又算錯了。」

老師：「棋等妳下完以後慢慢檢討，一定可以挑出很多毛病。這個地方我沒算好，有一點不該，但妳無法以什麼變化都算得清楚的前提去思考圍棋。對實戰的進行並未後悔，表示我已經發揮自己最大的力量，那就夠了；沒算清楚原本就是我的實力呀！」

問266：同答265白2後，黑棋準備如何攻擊呢？

241

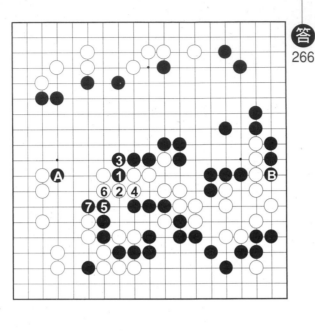

267

「壓」的收穫

下。」

跟班：「這還用說，黑7出頭，A子正好擋住白龍去路，白棋要活乾淨，還得一路挨打呢！原來老師當初A碰，有如此的深謀遠慮！」

老師：「要感謝我賞你三個鳳梨酥也不用這樣。黑1、3以下雖是攻擊手段，可沒像你說的那麼厲害。圖1是此後實戰，白1、3就簡單接上左邊了，大龍沒有危險。要是黑棋4、6以下硬幹的話，白7是先手，9、11以下，黑棋二子反而被吃。這個變化，白棋早就算好了。」

記者：「老師說這裡是最後攻勢，我還以為有多驚人的手段哩！這麼容易被白棋回家，黑棋地在哪裡？一定如我剛才所料，到

老師：「答266黑1、3挖黏，是常用手筋。黑7為止，藉勢出頭，是一個佔了便宜的棋形。」

記者：「哪裡佔了便宜，請老師說明一

242

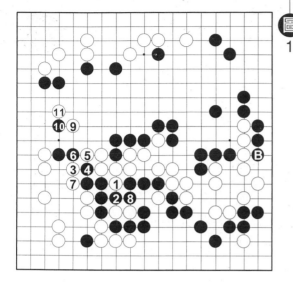

圖
1

後來偷吃了白棋一把。」

老師：「偷吃是跟班的獨家專利！我的綽號叫君子棋士，向來只有被偷吃的份。妳看答案圖黑7為止的棋形，白4被逼成一個愚形，還要花一手接上，而黑子各盡其用，型態優美，『壓』的效果有顯現出來。圖1白3為止，是從B開始奪眼的時候就已經預料的，我當時判斷這個圖黑棋可行。B爬雖是一著壞棋，因為是構想之中，一直都沒有後悔過。」

：實戰白1後，黑2定型，此後對於黑A斷，白可能只好B渡，這也是攻擊白龍的一個收穫。白3後，黑棋的次一手？

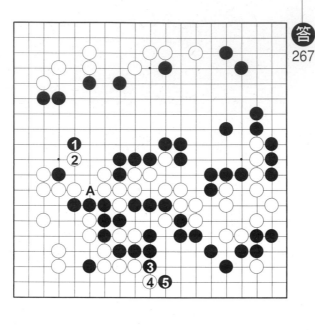

老師：「答267黑1飛覰，次有Ａ衝，白2無可奈何。下掉這個交換，再黑3擋住，這個擋，是所謂的最後的大場，黑棋勝券在握。黑1與白2的交換，是本局黑棋空壓連下看看還不知道呢！」

跟班：「圖1白1扳出，能圍多少空不一定比貼目多。」

老師：「答案圖白地全部只有六十目，而黑棋右上、右下實地加起來也正好這麼多。中央黑棋的厚勢，雖說現在該白棋下，的！」

記者：「黑棋優勢，也是老師『自稱』的！」

老師：「答267黑棋的攻擊雖被白棋連連手拔，只要黑3的局面是優勢，表示黑棋在『壓』的過程中討回了足夠的空間量，自稱『空壓連鎖』也無妨吧。」

記者：「這盤棋黑棋的攻擊雖被白棋連邊，這樣也算空壓連鎖嗎？」

老師：「黑棋從頭到尾只是死咬著右鎖的最後一個環節。」

244

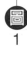

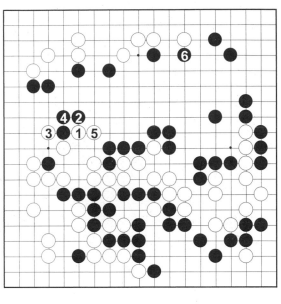

老師：「黑棋厚得不得了，隨便白棋怎麼下都沒關係。黑6碰，右上黑棋一下就多十幾目。」

記者：「中空有時比想像的還多。」

老師：「中空自己要圍的話，到處破洞；反之隨便你破的時候，反而到處會成空的，只可惜。」

記者：「只可惜什麼的，有話快說呀！」

老師：「只可惜答案圖不是實戰，實戰

記者：「天呀！老師到底要下錯幾次呢？」

我又下錯了！」

（問）268

：實戰覺得不止A位，B、C、D等地也都是先手，不用現在馬上下掉，黑1拐掉再說了。白先。

245

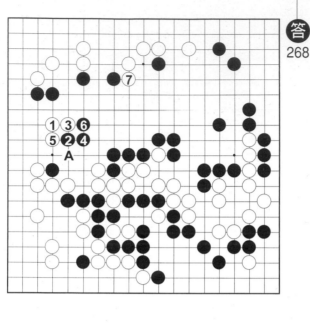

住，白7壓，黑棋大損。總之沒照圖1下掉黑1，局面就不明朗了。」

記者：「黑1和白2碰交換，又馬上手拔，一般來說是一個壞棋，為什麼這個局面會變成好棋呢？」

老師：「一著棋的好壞就看你以什麼目的去下。圖1黑3是純搶地的一著棋，此後對方拿到先手，可以為所欲為。在黑3落後手之前，黑1能佔便宜的地方就先佔掉，可以減少對方先手時，能夠選擇的手段。這叫關閉式下法，關閉對方的可能性，否則有如答案圖一般，來不及下的危險。另外比如是圖2的局面，準備從黑1挑起戰鬥的話，黑棋A、C、D等處都是先手。黑A、白B的交換只是打消自己C、D先手的可能性，自

老師：「答268白1拆逼，反過來威脅黑棋。因為黑棋錯過最後一壓的機會，這時再下黑2搪油，已經來不及了。白3壓後5拐是形，不用花一手補在A位，黑只好6擋

246

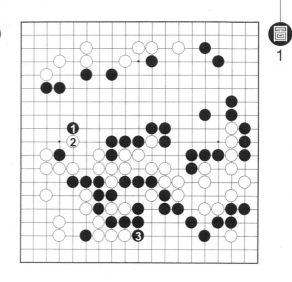

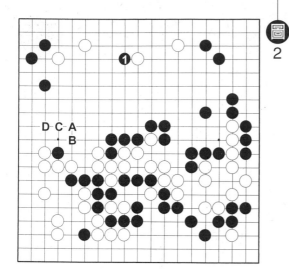

圖1

D C A
B

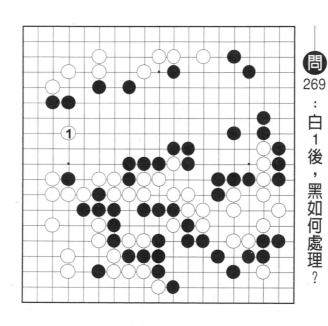

問 269：白1後，黑如何處理？

然不下比較好。這是開放性下法，黑棋開放各種可能性，才能隨著白棋回應的手段，決定從哪裡揩油。」

247

270
窮餘之策

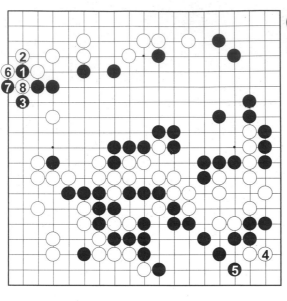

答
269

記者：「棋書都說，沒有成算，不能打劫。老師這種下法不是誤人子弟嗎？」

老師：「我的後盤本來就很不可靠，不要學就好。何況劫有千百種，必須算到哪裡，每一個局面都不一樣，一定都得算清楚的話，反而什麼棋都下不出來。圖1黑1是好點，一邊加強左上黑棋，可是被白2虎後，右上角呈薄，此後白4投入，黑棋無法吃乾淨。要是黑3還要補右上角，被白5位跳，黑棋就不夠了。」

跟班：「圖2黑1方面碰，好像比較大。」

老師：「白2以下壓上來，白A拆逼的一手發揮最大作用。白6為止，中央黑地還是不夠貼目。只要左上黑棋受攻，黑棋形勢

老師：「答269實戰黑1、3扳虎，準備打劫，雖然沒有成算，也只有硬著頭皮拚了。實戰白4製造劫材後，6開劫，局面渾沌。」

248

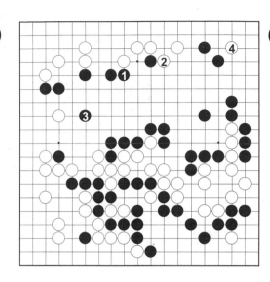

圖
2

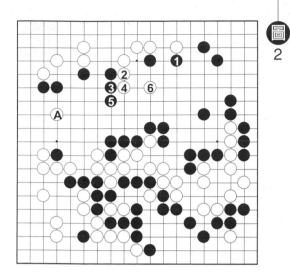

圖
1

就有問題了。實戰在左上開劫是所謂的『窮

餘之策』，從輕處理左上黑棋，就算劫打不

贏，也有轉換的機會。」

圖
問
270

：白24於A位提劫，黑棋已

經沒有什麼適當的劫材

了，黑棋如何處理這個困

境呢？

249

271 偶然與趣味

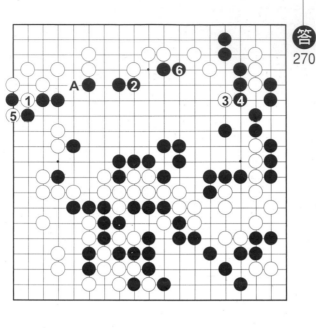

了，這是黑棋的收穫。」

記者：「這個結果，哪一邊便宜了呢？」

老師：「從結果來看，此後白棋沒有明顯的勝機，這結果黑方可以滿意。可是這時雙方已經沒有時間，答案圖黑方可以下，是下完才知道的，在開劫以前，也沒把握下成這個圖；到最後黑棋贏了這盤棋，只是一個偶然。」

記者：「總編要老師自戰解說，是為了給空壓法做一個範本，讓讀者有樣可學，怎麼選一局偶然下贏的棋呢？」

老師：「下贏重要比賽，接受訪問的時候，人家問我這盤棋的勝因，我總是說運氣很好。圍棋的變化要是無限的話，所有的結果都是一種偶然，歸功於自己的實力，小的

老師：「答270黑2放棄爭劫，企圖在中央連下兩手。白3先手出頭後，4解消劫爭，次有A吃黑三子。不過黑棋下到6長，打劫之前，兩者只能得其一的2、6都下到

怎麼敢呢？」

記者：「有一種說法，職業棋士每一個人心裡都覺得自己最厲害，不然沒辦法比賽。」

老師：「別人的情形我不知道，下贏必須靠一點運氣，是『誠實棋士』的真心話。

不過空壓法前人人平等，反過來說，下輸的時候覺得只是今天運氣不好，這樣想的話比較容易比賽下去。把偶然性從圍棋拿走，趣

圖 1

味性就會少掉一半！圖1是以下的手順，黑下到28提，終於贏定了。」

問 271

：總譜1─219。這盤棋哪一著棋我最後悔？

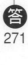

272 肖像漫畫

答
271

後的一個句點。實戰黑單3拐，大概是想到冠軍獎金四十萬美元，迷迷糊糊保留了黑1，被白A拆到，是這盤棋最該反省的錯誤。白A後，我下兩次，大概就要輸一次。

記者：「老師不是說空壓法要贏也得靠運氣，兩次裡面贏一次，已經不錯了。」

老師：「開玩笑！靠運氣，是棋局變化無限的時候。答案圖只要黑1下掉，這盤棋是看得到終點的有限局面，就像煮熟的鴨子，進入自己的鍋子裡了。這樣的棋不穩贏，就找不到下得贏的棋了。」

記者：「不過，被白A拆之後，雖說是偶然，白棋到最後都沒有明顯的機會。這盤棋我就用『空壓法的代表作』當標題了！」

老師：「我選這盤棋只是想起來就好

老師：「其實不管哪一盤棋，後來看起來都問題多多；後不後悔，要看錯誤是不是自己的程度該犯的。答271第97手黑1逼，再3擋，本來就在我的構想裡，也是這盤棋最

笑，獨樂樂不如眾樂樂，讓大家分享而已，說什麼『代表作』，那就差遠了。」

記者：「怎麼說呢？」

老師：「這盤棋黑棋一開始的1、3、5三著棋就開始主張右邊爲第一空間，然後死咬住打進來的右邊白棋不放。這種下法在誰看來都有一點過份。白棋要是在右邊聽話，等於承認黑棋無理的主張，只好連連手拔，而黑棋也只好相信『壓』的效果，繼續攻擊，形成了一個各說各話的肖像漫畫，又可笑，又凸顯了它的特點。可是，這種下法不是空壓法的真髓！」

跟班：「原來空壓法還有什麼真髓假髓。」

老師：「囉唆！我命令你馬上打電話到一樓的『綠洲』訂位。本來空間量是全局性的問題。黑棋要想奪得最大的空間量，還是利用全局空間，慢慢使出力道，比較合理。像這盤棋，只靠右邊孤注一擲，等於自己先亮牌給對方看，不是聰明的作法。」

—問272：順便瞭解一下大飛締的基本變化，白1投入，黑棋如何處理？

不需要範本

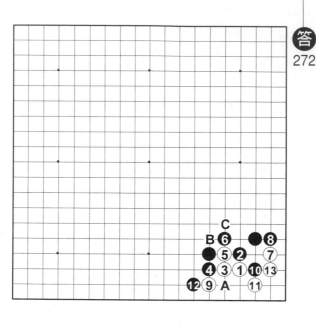

手拔。否則黑A加一手吃一子也很大，白13後的下法，要看當時的局面決定。

記者：「黑10扳爲何重要？」

老師：「圖1黑單1擋的話，就來不及A斷了。黑9爲止變成後手，白角也沒什麼手段。走吧！走吧！今天『綠洲』的自助餐是以法國菜爲主題……。」

記者：「慢點！總編請老師自戰解說，是爲了給讀者一個空壓法的範本，現在老師說前面這盤棋的下法不好，讀者該怎麼辦呢？」

老師：「所謂空壓法，是在相信空間量的價值的前提上，靠對局者自己對空間量的判斷與推理來下棋的方法。雖說空間量也有客觀標準，它的判斷與推理，在細微的部分

老師：「答272黑2尖碰，是最常見的下法，白5、7是手筋。白9扳時，黑10反扳一次，是重要的手順。白13後，要是被白B斷，黑C長之後的戰鬥若無問題，也可考慮

254

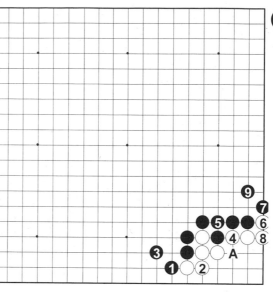

必定因人、因時而異，要找妳所說的『空壓法的範本』，形同緣木求魚。何況圍棋的變化要是無限的話，要找一局『代表』，本來就是不合邏輯的。從另外一個角度來看，只要你的著手，不是借來的東西，而是以自己對空間量的判斷與推理所做的結論，那每一手棋，每一盤棋，都是空壓法的範本。」

記者：「我知道老師拿黑棋的時候，常常會有無理的構想，不管老師怎麼辯，這盤

棋不好處理。這樣好了，反正我們現在要去『綠洲』。就在那裡解說一盤老師的白棋，這樣『新棋紀樂園』一定能完滿結局。」

問 273 ：答案圖手順中，白棋單1、3扳黏，黑棋怎麼辦？

255

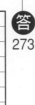

274 色香味

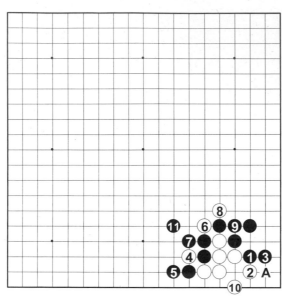

答273

老師：「『綠洲』的自助餐，每一季就換一個新主題，現在是用日式材料做的法國料理，我早就想試一次了。才幾年前，日本的法國料理都還從法國進口材料，只想如法炮製法國當地口味，這當然不是聰明的作法。料理其實是一套思想，只要你抓住了法國料理的精神，當然是用日本自己的材料比較合理，妳看這個北海道生干貝烤海膽醬、北陸若芽海帶煎鰈魚、只要接觸到色香，就知道味道也一定是頂級品⋯⋯。」

記者：「老師，干貝是哪裡產的都差不多，我們需要的是圍棋的講解。」

老師：「棋食同源，空壓法不是具體的手段，而是一個想法，有自己的想法，就能下出有自己的色香味的棋局。答273只要外面撐得住，黑1、3是必爭之點，白4、6、8雖然舒服，最後還是只好白10做活。白10雖然很想A位爬，留có黑10點的淨死手段，白10無可奈何。只要逼活白棋，黑11加補一

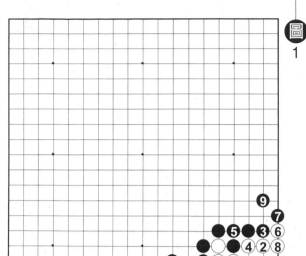

刀，是黑棋可以滿意的結果。圖1要是黑1

虎，白2以下先手活，還原成上面提過的，

白棋不壞的變化。

跟班：「老師說『綠洲』的自助餐多厲
害，怎麼今天沒什麼人呀！」

記者：「發問稍微經過大腦一下，今天
颱颱風，不是在這裡住房，怎麼會想來
呢？」

老師：「難怪這麼好的菜還剩一大堆，

我要再去搜刮一下。」

記者：「請等一下，我們進來也已經好
一陣子了。不只是上一題答案，老師先告訴
我們自戰解說要選哪一局呢？」

老師：「一局就夠了！再搞下去綠洲就
會變成沙漠。唉唷！好像又有新菜端出來
了，不趕快去拿還得了……。」

問274：基於以上變化，下大飛締
時，必須注意哪些條件？

275 誰是拉普拉斯？

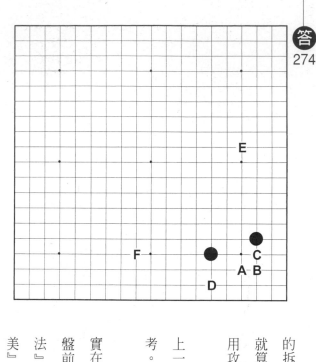

答274

老師：「答274大飛締角可以侵入的地方不只上述A位，B、C、D等也都有可能。這個締角本來就是誘敵打入，爭取外勢的下法。為了配合打入之後的變化，E、F方面

法。

老師：「答274大飛締角可以侵入的地方不只上述A位，B、C、D等也都有可能。這個締角本來就是誘敵打入，爭取外勢的下法。為了配合打入之後的變化，E、F方面

的拆邊，比通常締角還要重要。另一方面，就算E、F方面被白下到，只要彼弱我強，利用攻擊，黑角有形成大地的可能。」

記者：「老師還是必須再選一盤白棋，上一盤黑棋的下法無理，不能作為讀者的參考。」

老師：「那盤棋的下法有點蠻幹，能贏實在是運氣好。可是那個下法是我當天在棋盤前面的感覺，是不折不扣的『我的空壓法』。別忘記，空壓法的出發點是『不完美』；一定要追求完美，反而會落入魔王拉普拉斯的圈套，和空壓法背道而馳。」

跟班：「老師，我上次就有點不懂，牛魔王、閻羅王我都聽過，可沒聽過什麼『魔王拉普拉斯』？」

記者：「你實在是孤陋寡聞，『拉普拉斯的惡魔』是物理學裡面想像中的存在。他全知全能，通曉過去、現在、與未來。」

跟班：「我是文科出身的，不懂這和物理有什麼關係。」

記者：「從物理學的觀點來看，這世界是由基本粒子構成的，只要知道現在所有的粒子的位置與速度，理應可以正確算出它們此後的狀態與動向，等於是可以完全地預知未來，這個『認識一切』的存在就是拉普拉斯。」

跟班：「既然那麼『神』，為什麼叫他是『惡魔』呢？」

老師：「讀文科的，那麼沒有想像力！要是拉普拉斯真的存在的話，我們的所有的命運、緣分，都是早已注定，無法改變。不管自己作任何努力，也都是拉普拉斯司早已料想到的，就像孫悟空跳不出如來佛的手掌心。你想想看！要是自己下一餐吃的東西，已經完全被決定的話，還有什麼好活的？拉普拉司吞噬每一個人的尊嚴與未來，毀滅努力的價值與意義，無疑是宇宙最強的大魔王！」

問 275：來一個拉普拉斯詰棋。黑先。

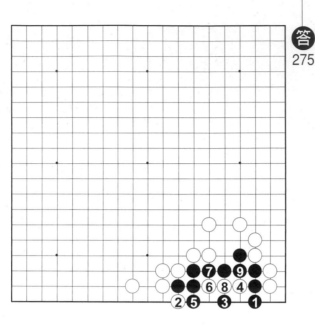

答
275

記者：「拉普拉斯是否存在，是物理界的大問題，物質的速度與位置是否能客觀決定，乃至物質是否都是粒子，都還沒有定論。不過據我了解，否定拉普拉斯的想法，現在是多數派。」

老師：「物理學上的拉普拉斯存不存在，我沒有資格插嘴。可是在棋盤上，他肯定是存在的。圍棋雖說複雜，一定有它的解，也就是說拉普拉斯是一開始就住在棋盤裡的。他早就算清一開始該下哪裡，第二著該下哪裡，當然，最後結果如何，都一清二楚。人在高棋下，不得不低頭，碰到拉普拉斯，不管名人本因坊，都只好靠邊站。」

跟班：「對呀！下棋的人的夢想，就是想當一次棋盤上的拉普拉斯。」

老師：「答275黑先活。黑1立，是冷靜的一著，3也是急所，黑9為止成為雙活。圍棋的部分變化，只要真的算清了，你就是棋盤上的拉普拉斯。」

260

老師：「人各有志，你的夢想我沒法管，可是拉普拉斯當一天可能很神氣，第二天你怎麼辦呢？」

跟班：「哪有怎麼辦？照樣殺臭棋賺零用錢呀！」

老師：「你想想看，要是三歲小孩子拉著你玩八個小時井字遊戲，你會覺得好玩嗎？」

跟班：「那煩都煩死了！」

老師：「對於拉普拉斯，下圍棋和井字遊戲，是同一回事呀！沒有驚訝，也沒有發現。下棋的基本動機是好奇心，是一種玩心，是不知下一個瞬間會有什麼，心臟撲通撲通的感覺。一味站在拉普拉斯的立場，一切以『下哪裡才是正解』來思考圍棋，這種惡魔的觀點只會淹沒棋盤──這塊讓我們能隨心所欲的樂園！」

記者：「可是追求圍棋的真理，應該是永恆的目標。」

老師：「假如圍棋的拉普拉斯真的出現，過了一陣子，大家都知道圍棋的正解

了，圍棋不就淪為井字遊戲？職業棋士都只好喝西北風去了！職業棋士除了必須提供好棋譜，也必須提供給棋迷們下棋的喜悅。」

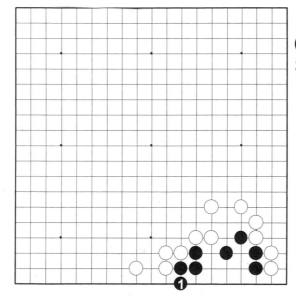

問 276：黑 1 拐，結果如何？

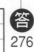

277 劍與盾

老師：「答276白先黑死。白1點是黑棋要害，黑6後，白7從後門攻擊是妙棋，黑棋暴斃。圖1白1扳雖是急所之一，被黑4提掉，無法從這裡進攻，成為雙活。」

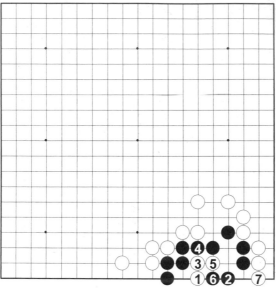

圖
1

記者：「老師說職業棋士必須提供好棋，也必須提供給棋迷喜悅。可是下好棋和喜悅是不衝突的，『贏棋』說來說去，還是下棋最大的樂趣。」

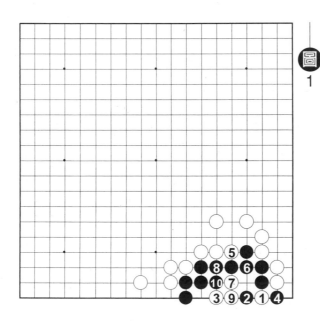

262

老師：「棋下得最好的是拉普拉斯，從斯，只求盡量保有與開墾棋盤上能自主的園拉普拉斯看來，每一個人都是臭棋。正是因地。」

為妳不是拉普拉斯，贏棋才會有趣。也因為是臭棋，才有享受贏棋樂趣的福氣。」

記者：「可是不放棄求勝的目標，能脫離拉普拉斯的魔掌嗎？」

老師：「妳這個禮拜都聽到哪裡去了？要對抗魔王總不能憑空打口水戰，雖說我們這批可憐的臭棋手無寸鐵，如霧一般的空間濃度感覺，是你的盾牌，『壓』的單純目標，可以成為你的寶劍。面對強大拉普拉斯，雖無法連戰連勝，至少有一些打游擊的效果。」

記者：「好一場艱苦的戰鬥！」

老師：「劍和盾只是比喻嘛！我的綽號是『和平棋士』，就算對方是惡魔，也沒有要打仗。拉普拉斯是本來就存在的，可謂圍棋的『原住民』，圍棋樂趣的很大部分，是拜拉普拉斯之賜。譬如有時使出渾身解數，算清一個變化而獲勝，這種快感也是棋迷們的共通記憶。空壓法並不是要趕走拉普拉斯，才有享受贏棋樂趣的福氣。」

記者：「好吧！開話休提，白棋的自戰解說呢？」

老師：「原來真正的惡魔在這裡，看來把這記竹槓趕快解決掉最簡單，那就開始

問 277：黑6為止是常見的佈局，白先。

答
277

278 註冊商標

記者：「這盤棋是05年中環杯第一輪，老師拿白棋對李昌鎬。我看過別的棋士講評，不過老師自己講，一定最正確。」

老師：「自戰解說比較正確，倒不見得。就像自己寫回憶錄不一定比別人寫的傳記正確一樣，自說自話，會有成見與偏差。

不過空壓法是圍棋的主觀化與動態化，一盤棋下完以後再慢慢研究，就像解剖屍體，雖然可以知道這個人的死因，可是不能說你就知道這個人。空壓法注重每一著棋的理由，問當事人最清楚。當然，棋是兩個人下的，同樣一盤棋，想的事可能完全不一樣，這也是圍棋最有趣的一點。」

記者：「我的意思是，老師贏李昌鎬是爆冷，大家只好提一下。」

老師：「那一天我看他臉色不太好，說不定在台灣吃壞肚子了！不過李昌鎬也不是每一盤都會贏，雖然下棋每一手都需要理由，只有輸贏是不用找理由的。答277白1

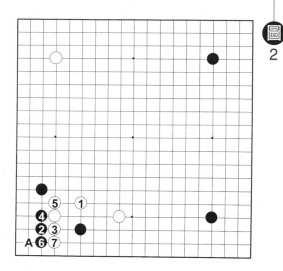

圖
2

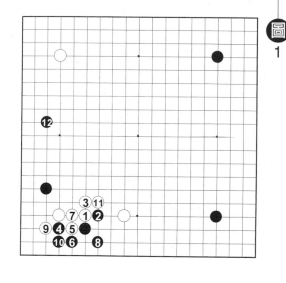

圖
1

：同答277對於白1，李昌鎬
如何回應？

手段，白棋不錯。」

1黑棋要是2進角，白7為止，次有A碰等

藉勢在下邊安定，我不太滿意。圖2對於白

擊。圖1是最常見的定石，對白1、3黑棋、

老師：「白1意圖對黑棋做最嚴厲的攻

記者：「這手棋的『理由』是什麼呢？」

為何到現在都還沒收到稿費。」

給劉黎兒的小說『棋神物語』當圖騰，不知

太下，可以說是我的註冊商標。這一手我送

鎮，是我當時常下的一個手段，因為別人不

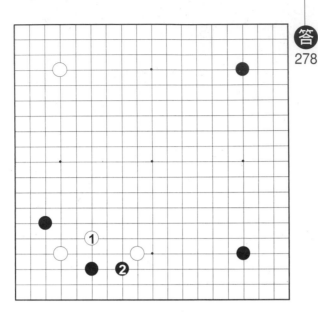

答 278

老師：「本來這著棋夠我佩服三天三夜，可是現在必須和他戰鬥，不是佩服的時候，只好犧牲三分鐘聊表敬意。」

記者：「這著棋厲害在哪裡呢？」

老師：「圖1白1鎮，我已經下了一年多了。黑棋要是進三三，白棋可以下，是無可置疑的，因此這一年來，我一直在研究黑2碰。白3扳，黑4斷，此後的變化複雜無比，要說明需要寫一本書。基本變化是白5打後，黑可以A反打或B長。反正我一直認為黑2碰是最強的手段，沒想到答案圖黑2跳，既簡明又有利，果然圍棋的變化如我所說是無限的。」

記者：「老師不用打腫臉充胖子；原來看到答案圖，老師一年的研究都白費了。」

老師：「答278對於白1鎮，對手有備而來。黑2跳，是李昌鎬明快的回答，這著棋讓我佩服了三分鐘。」

跟班：「三分鐘？是長還是短？」

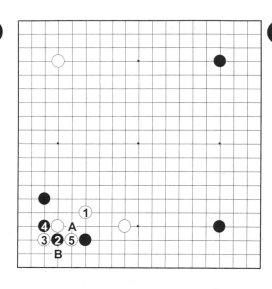

圖
1

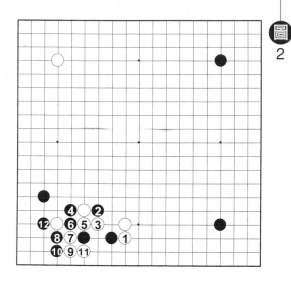

圖
2

老師：「說實話，圖1以後的變化我也

沒完全搞清楚，只是覺得可以一搏而已。

比起來答案圖非常簡明，圖2白1擋用

強的話，黑2以下，白棋不好。」

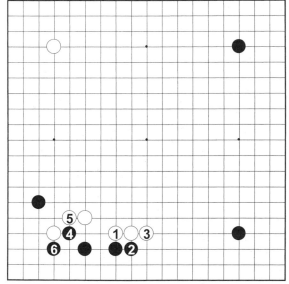

問
279

：實戰只好白1上壓，2、

4、6是黑棋預定的手

段，此後白棋如何處理？

267

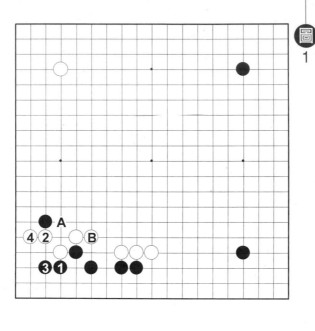

280

壽終正寢？

擇，比起答案圖，黑棋更好下。」

記者：「答案圖白4爲止，優劣如何？」

老師：「我一向不喜歡『手割』的想法，『手割』乍看合理，其實有很牽強的部分。不過要一下子對一個變化做結論的話，『手割』也還管用。圖2是這個變化的手割圖，白15爲止，和實戰同形。手順中，白5、11，都是大緩著，比起來，黑棋的壞棋只有黑14碰。而這個碰，在此後割打左邊的時候，馬上會發揮作用，不見得是壞棋。綜合以上的分析，這個結果讓黑棋可以十分滿意。事實上，從這盤棋以後，答案圖白B位鎮的手段沒人下了。」

記者：「好不容易下出一著新手，因爲李昌鎬的一手棋，壽終正寢，僅在此爲老師

老師：「答279對於黑1，實戰白2、4雖留有黑A的先手，是此際逼得最緊的下法。圖1白2黏，4跳的棋型雖然好看，可是反而留有A、B、C、D等先手任黑選

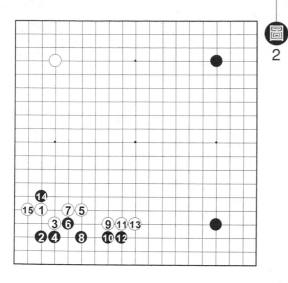

圖 2

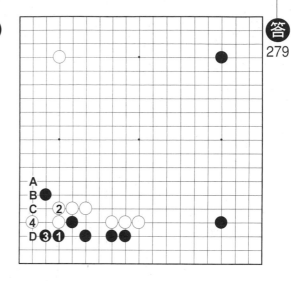

做最深的哀悼。」

老師：「我下出來的新手、新定石還滿多的，倒不差這一手。何況答案圖的結果白棋也有厚勢，只要配置再有利一點，我還是會下看看的。」

問 280：實戰黑1割打，白棋如何攻擊？

269

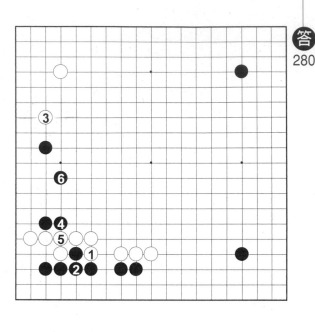

答 280

老師：「答280白1打掉後，白3從左上夾擊，是這個局面的方向。白1要是不打，被黑4揩油以後，有來不及之虞。」

記者：「老師說白3是方向，我有點不懂。一般來說，夾擊是從寬廣方面進行。比起白3大馬步是二間的寬度，這個局面從左下夾攻，有三間的寬度，還可以吃掉黑棋一子，讓它變成壞棋。」

老師：「寬度不是單純的算數，而是影響範圍的比較，別忘記，『影響範圍』是空壓法的基本想法。比起左下厚勢，左上角還很單薄，從左上夾擊，兼補強自己，是『影響範圍』最大的下法。圖1白1、3雖是常見的攻擊手段，左下厚上加厚，成為凝型。

黑12為止，白棋一點都沒有得到攻擊效果。」

跟班：「可是答案圖黑6為止，黑棋也很舒服。」

老師：「左邊二路漏風，其實並不舒

270

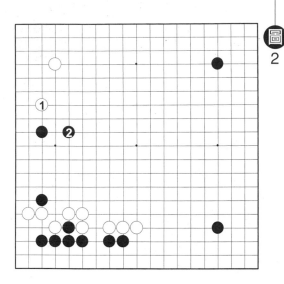

圖
2

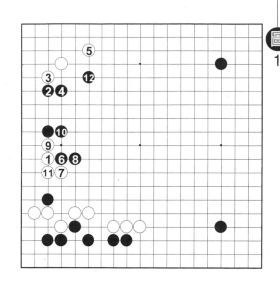

圖
1

服。黑４還說不定應該圖２黑１跳呢！表示左邊並沒有那麼大。

記者：「割打之後，兩邊都不拆，有點無法想像。」

老師：「割打後單跳，在很多局面都是有力的手法。像這盤棋，左邊並非那麼有發展餘地，最大的空間量是右邊，黑１呼應全局，越看越有味道。」

跟班：「答案圖黑６後左下白棋也沒有眼位，一樣受到影響呀！」

老師：「左下一開始被撈角，到頭來被說沒眼睛還得了！別怕，現在該白棋下的。」

問
281
：同答
280
黑６後，白棋必爭之點在哪裡？


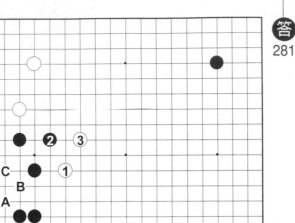



答
281


282 自動販賣機

記者：「白3後，黑棋要是手拔，白棋怎麼下手呢？」

老師：「這是至今圍棋講解的通病，以為評棋的人是自動販賣機，不管記者投入什麼問題，就必須有答案吐出來。對左邊黑棋的攻擊，不止A、B、C等，還有其他種種手段，要看黑棋手拔以後下哪裡，才能決定怎麼攻。而現在局面寬廣，根本無法預測黑棋如何手拔，所以白棋不用現在就去想左邊的攻法。」

記者：「雖說如此，如上一局一般，被連連手拔，也不是辦法。」

老師：「對白棋而言，在左下角已經被撈空，除了先對左邊施壓以外沒有其他活路。對黑棋而言，左邊手拔雖不會死，有種

老師：「答282白1是這個局面的『交點』，也是絕對的一著。黑2整形，白3續攻，白棋只有在這裡做出『壓』的動作，這盤棋才有下贏的機會。」


272


種手段任白選擇，很可能有一種會受到更嚴屬的『壓』。別忘記，雖有例外，『不能捨棄的弱棋就是第一空間』；問題是如何補出頭的。」

棋。黑棋一邊把左下角的儲蓄用掉，一邊還要受攻，怎麼得了，黑棋是不方便往這方面還呢？」

跟班：「這有什麼好想，圖1黑1跳，輕鬆出頭。」

老師：「黑1跳，白2正好等著你，次有A刺，比如黑3、5補斷，白6續攻，這幾手交換，徒使左上角白棋成空，都是損

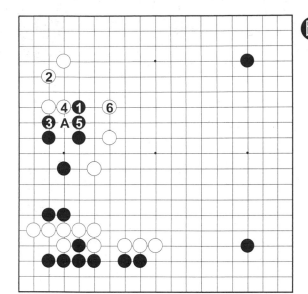

圖 1

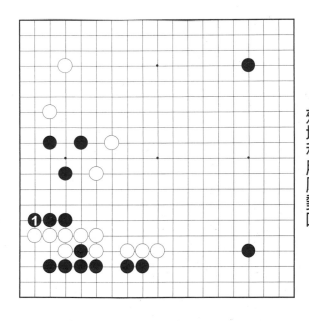

問 282

：實戰黑1活淨，是李昌鎬流的本手。白棋如何最有效地利用厚勢呢？

273

撐出最大空間

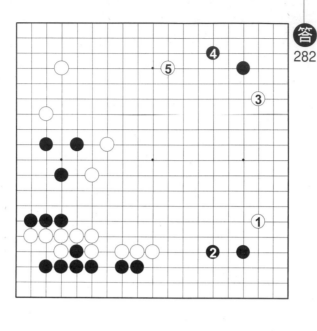

這個下法，好像讓子棋呀！

老師：「這個下法的確有一點薄，可是這盤棋必須這樣下，撐出最大空間，才有可能奪得比對方多的空間量。下得過份的地方，就統統拜託中央厚勢去照顧了。白5壓迫右上角是重要的一手棋，這才是活用厚勢之道。圖1白1拆邊雖然是正常下法，被黑2、4先鞭最後的空間，局面平穩。這個進行沒有『壓』的要素，無法討回左下角實地的損失。」

跟班：「我的第一感是，圖2以左上角為起點，白1、3擴大模樣。」

老師：「上邊因為黑A的地方已經出了半個頭，空間量沒有想像的大。去圍地，他

老師：「答282白棋利用中央厚勢，1、3掛角後，再5拆逼，採取全局緊逼的作戰。」

記者：「連掛兩次角都置之不顧，老師

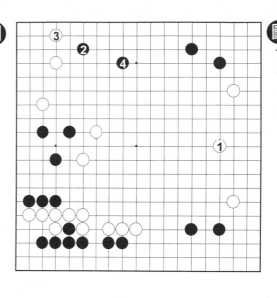

圖
1

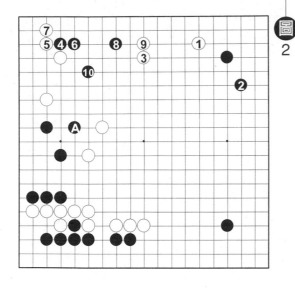

圖
2

正好來破你，黑10為止，告一段落，右邊二連星有黑2加強，沒有讓白棋展開空壓連鎖的餘地。白棋的厚勢是在中央，全局利用，才能得到最大效果。」

問
283

：實戰黑2忍耐，白3拆的局面，因為有白1、黑2的交換，白棋右邊、上邊都有模樣，局面寬廣起來了。黑棋次一手？

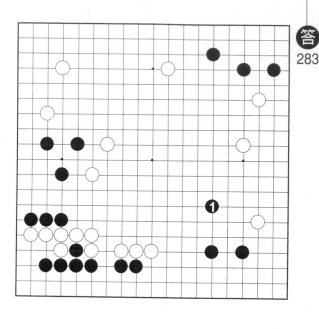

漲船高。黑1有氣無力，好像在打瞌睡呢！難道他真的吃壞肚子了？

跟班：「這個地方圖1黑1打入，白棋不是頭痛了嗎？」

老師：「打入？別忘記空壓法有『不是第一空間不打入』的原則。這個局面，右下角有攻防急所的三三，左上有A尖的大場，黑1要是沒有『夾』的主張，是占不到便宜的。」

跟班：「那就當『夾』就好了。」

老師：「我不是在和你玩文字遊戲，是夾，還是打入，要看誰的拳頭比較硬，白14為止是黑1以後變化的一例，黑棋不但被攻，白棋隨時可以暫停攻擊，佔據最後的大場A尖，黑1只有『打入』的效果。當然，

記者：「我知道老師在恭維對手，讓水場A尖，黑1只有『打入』的效果。當然，

老師：「答283黑1二間跳，意圖保持局面平穩的一手，功力深厚，不愧世界第一人！」

記者：「我知道老師在恭維對手，讓水

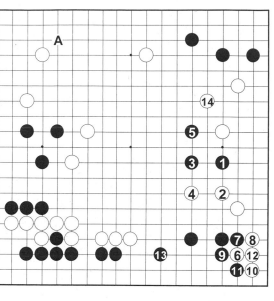

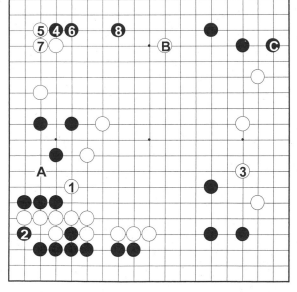

比下A位便宜，可是留有白A點等味道，這

個選擇影響了以後棋局的進行。總之黑棋下

到4、6、8的最後大場，強調之前白B、

黑C的交換白棋並不便宜，是黑棋接著答案

圖的構想。」

這個變化不是必然，黑1是不是真的不好，

不下下看不知道：實戰顯示，李昌鎬判斷在

中央厚勢之下，黑1佔不到便宜。

記者：「可是，黑1白白讓對方圍空，

意味不明呀！」

老師：「這個局面不只右邊很大，還有

中央、上邊。黑1看白棋動向後，再決定如

何削減白棋，是全局『中點』的想法。問題

圖，實戰白1定型時，黑2是搶地的應法，

問
284
：黑8後，白先。

故事主角

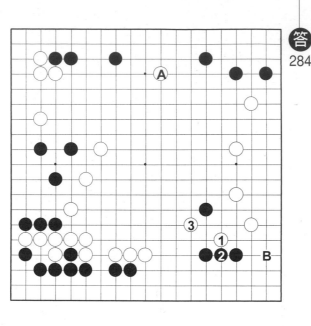

孤子成為聲援模樣的一著棋，同時逼黑棋投入，確保白棋『壓』的立場。右下白1黑2的交換，對進三三雖有很大的負面影響，要是準備B飛的話，並不嚴重。

記者：「我想讀者最搞不清楚的就是這種局面。現在白棋右邊已經圍起來，中央也沒有受攻之虞。按老師的『影響範圍』的解釋，中央空間量並不大，一般來說，圖1白1進三三是最後的大場。老師是怎麼判斷進三三不好的呢？」

老師：「圖1後黑棋大概會4方面擋，黑8為止，這個圖我想都沒有想過，所以沒什麼好判斷的。當然，我沒想過的圖並不代表一定不好，相反的，我敢打賭，大部分的局面，沒想過的手段裡有更好的下法。可是

老師：「答284白1、3分斷，雖是俗手的標本，除此之外別無他法。這個局面白棋不切斷這一條線的話，無法使中央成為第一空間。這個下法，不僅讓上邊白A一子，從

圖
1

空壓法注重的是理由，基本的目的是

『壓』；不管對不對，我對這盤棋的認識是

——白棋實地不夠，必須加強中央薄弱的空

間量引發空壓連鎖。一盤棋一個故事，對我

來說，答案圖的中央厚勢與上邊Ａ子是這個

故事的主角，答案圖的下法，才能讓他們有

戲唱，圖1進三三，這個故事就說不下去

了。你看我們的『新棋紀樂園』這齣戲，只

有男主角、丫頭，和小丑，可真把我累壞了

呀！」

問
285

：這個局面以前出題過，我

看你們已經忘了吧！實戰

黑1淺入，白先。

不能從前線後退

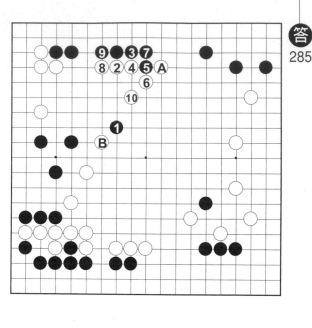

老師：「這個局面，白棋A、B兩子是兩大主角，也是這個局面的『前線』。對於黑1白棋要是往後退讓，表示在前線受壓，中央是白棋的有利空間的說法也隨之破產。

比如圖1白2圍地，黑3、5奔馳中原，此後再慢慢黑A削減，白棋失去的遠多於得到的。不管好不好，白棋只好選擇前進。」

記者：「前進，為什麼就是答案圖的碰呢？」

老師：「白2碰是這個局面最大空間量，上邊、中央黑白雙方弱子的『交點』。

也是最符合壓的三原則的一著棋。唯一必須注意的是不能被切斷，所以得算好圖2黑1扳的變化。白2斷，以下16為止是變化之一例，白棋大好。白棋有中央厚勢，發生戰

老師：「答285白2碰是我的次一手。實戰白10為止，從背後包圍黑1一子，擴大中腹模樣。」

記者：「白2碰，好難的下法！」

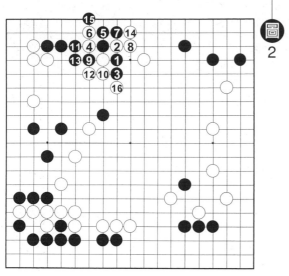

圖
2

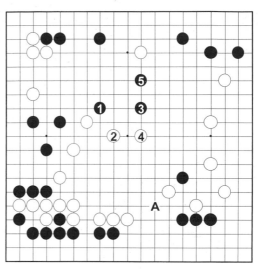

圖
1

鬥，是求之不得的。」

跟班：「黑棋乾脆圖3黑3、5棄掉，先手11破中空，可以保持局面平衡。」

老師：「這個變化左上白地簡直是紅燒大蹄膀，白12跳，黑棋敗定。」

圖
3

問
286
：同答285白10後，黑棋投入的第二彈？

281

287 油門與煞車

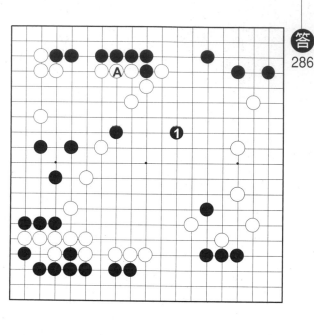

的時機。」

記者：「為何知道這裡是中點呢？」

老師：「『中點』只是我個人的看法，李昌鎬怎麼想，只好問他本人。對我而言，此後圖1白1切斷，被黑2、4、6進入，中央白地A方面漏風。圖2白1從中央圍空，黑4、6、8舒適回家以後還留有A的反擊。不管從哪裡攻都嫌太窄，顯示答案圖黑1是中點的含意。」

跟班：「老師說，答案圖前白A碰是交點的想法，而這次答案卻是中點，一下交點，一下中點，教我們怎麼想這個局面呢？」

老師：「聽了這麼久，還在問這種問題！答案圖A是白，1是黑棋下的，立場不

老師：「答286黑1太空漫步，看到這手，頓時知道厲害，這手棋的意思很清楚，說這裡就是白棋模樣的『中點』。環看全局，黑棋每一塊都已經安定，正是投入中點

282

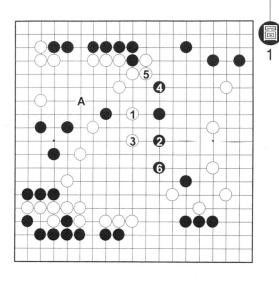

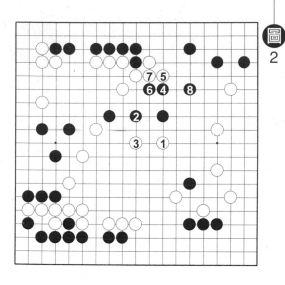

一樣，下法當然不一樣。交點的手法好比踩油門，讓局面趨急，是白棋所期待的。中點的手法如同煞車，讓局面趨緩，是黑棋的構想。白棋進軍交點，黑棋以中點迴避，雙方都是很正常的招數。」

記者：「老師解說交點的時候，常常是雙方緊緊咬住交點不放的局面。」

老師：「選擇交點，表示自己可以一戰，可是一般棋局，對手不會同意，因為迴避表示受壓。這局棋黑棋一開始就搶地，目前只是要限制白棋模樣，以中點迴避，是當然的道理。」

問287：同答286白棋如何繼續攻擊？

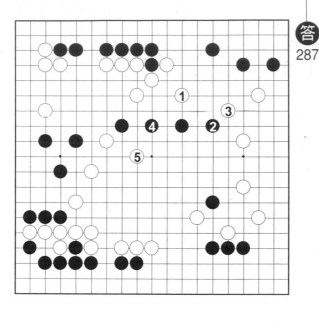

288 勝利女神的鼓掌

跟班：「我知道圖1白1碰，是圍空時的有力手法，黑棋往哪裡扳，白棋都能斷掉，所以黑只好2長。這樣壓過去，白地還會太小嗎？」

老師：「白1碰確實可以圍到最大的地，可是我已經認定黑A是『中點』，再怎麼貼緊對方，還是得不償失。比如黑14為止，黑地也會增多，這種只要圍地的下法，沒有壓的要素。」

記者：「雖說如此，答案圖黑棋一間跳的四子，縱貫黑棋模樣，這樣還有搞頭嗎？」

老師：「我完全無法預測下一著黑會下哪裡，有沒有搞頭，我不知道也不用知道。換成黑棋的立場，要安定中央也不是那

老師：「答287既然從裡面怎麼下都不是，白1繼續從外包圍，是這個局面的要訣。黑棋孤子雖然能2、4簡單接上，白棋全體攻擊，才有進入空壓連鎖的機會。」

284

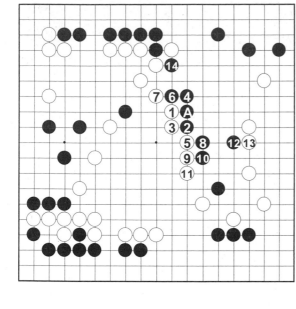

圖
1

麼好辦。」

記者：「我是說白1把黑棋往自己的模

樣裡面趕，對中央的攻擊結果沒有成算，為

什麼能這樣下呢？」

老師：「對局中只能在自己寫的故事

裡，扮演應該擔任的角色，到最後勝利女神

會不會為你鼓掌，只有聽天由命了。白1、

3、5繼承自己的構想，相信此後有利空間

會為自己賺一點外快；說不定這樣形勢已經

不好了，那也是自己的實力，換別的下法，

也不會有什麼好結果。不過從這盤棋的結果

看來，現在是形勢不明的局面。」

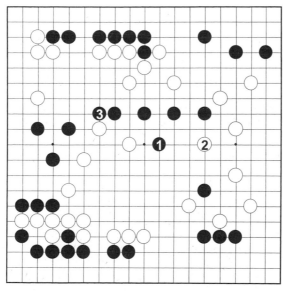

：實戰黑1破空後3意圖連

結左邊，白棋如何切斷？

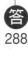

289

隱憂

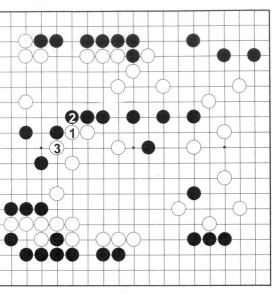

本，我每次這樣下都會被人笑呢！中央既是白棋攻勢，圖1白1扳出正面作戰，有何不可？」

老師：「原來跟跟班也有俗手的概念，白1雖是普通的斷法，黑2後，白3退不能省，黑4、6先手切斷，再8方面跨出，白棋上邊也有危險，這個圖白棋不好。」

記者：「答案圖和左邊有關連，是怎麼一回事呢？」

老師：「圖2答案圖後黑1黏，白可以2點入，黑3強硬切斷的話，白10為止黑棋崩潰。白2點，一直都是左邊黑棋的隱憂。」

記者：「這是當初黑A尖的不當。」

老師：「倒不能因為後來有味道，就斷定黑A是惡手，到底黑A還是比單2補便宜

老師：「答288白1、3利用左邊的手段切斷，是這個局面最適切的下法。白3後，黑棋在左邊暫時無法回應。」

跟班：「白1自己撞頭，是俗手的標

286

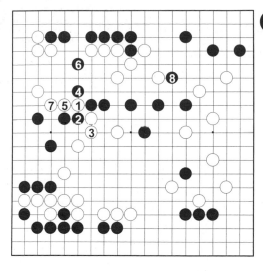

圖 2

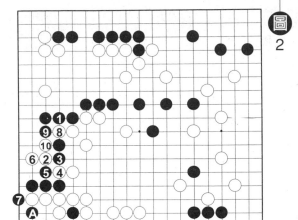

圖 1

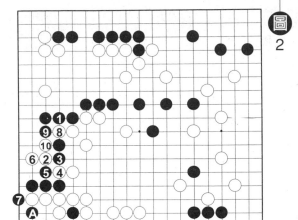

幾目。要是黑棋實戰下2尖的話，以後的進行一定會改變，只能說，會成為另外一局棋。」

問 289

：對於答案圖白3虎，黑棋在左邊回應的話，會引發圖2點的手段，被好型切斷，只會越下越糟。實戰黑棋保留味道，轉身1碰，試圖一邊接上右上角，一邊威脅上邊白棋，白棋如何處理？

287

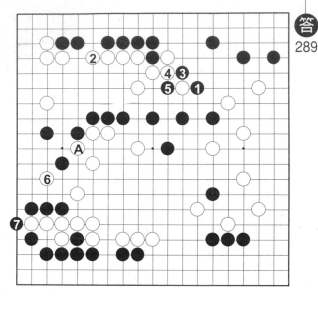

老師：「答289對於黑1碰，白2接回，觀看黑棋此後的下法，是冷靜的一著。實戰黑3、5抱吃一子，雖達到中央治孤的效果，另一方面讓上邊成為不容易聯絡的棋

290 龍歸大海也無妨

形。白6點入，是繼白A之後的手段，逼黑7渡過，這裡也便宜了不少。」

記者：「左邊黑棋除了7渡外，沒有別的辦法嗎？」

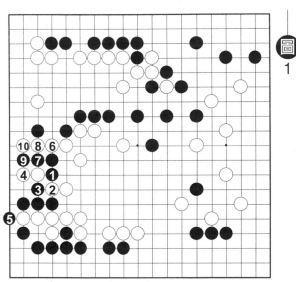

圖
1

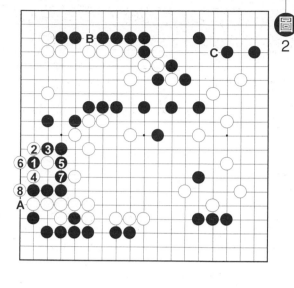

圖2

老師：「黑7若如圖1黑1硬斷的話，海，白棋怎麼辦呢？」

老師：「空壓法本來就沒有要吃別人大龍，只要在攻擊的過程有『壓』就好了。回顧這盤棋，圖3黑1投入，這顆棋子本來就是吃不到的。白2擴大戰線後，演變到答案圖。白棋在中央並沒有遭到明顯的損失，而在上邊、左邊，均有獲利。圖3之後，白棋的空壓連鎖，是已經在進行的。」

白10爲止，只會損失更大。圖2黑1碰雖是手筋，白8爲止，不僅沒有效果，此後黑棋自己還有一點連不回去呢！

跟班：「黑7可在A位渡過。」

老師：「黑A渡，白照樣7撲打劫，白有B、C等劫材，黑棋打不贏的。一般說來，站在『壓』的立場這邊，可以選擇的手段比較多，劫材也會比較多。這也是『壓』的一個好處。」

記者：「雖說如此，答案圖黑棋龍歸大

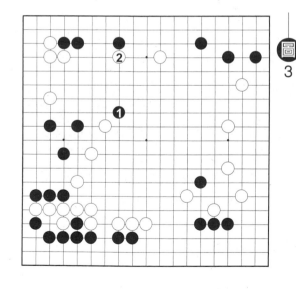

圖3

形勢判斷與算地

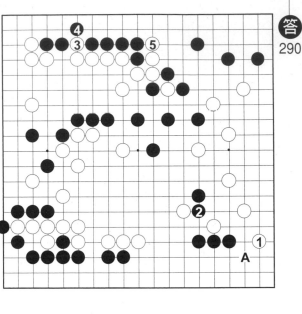

答290

老師：「答290白1飛是最後的大場，黑要是A應，這個交換讓白棋捲了大油，黑棋無法忍受。實戰黑2一邊連回一子，一邊補強右下。白3、5切斷上邊，也是一著大

之處，可是我想也不是什麼都那麼一清二

老師：「李昌鎬的計算能力確實有過人

能算地算得一清二楚。」

跟班：「聽說『神算李昌鎬』在中盤就

也很多。」

自覺不錯，下完以後才知道原來不好的情形

否正確，不下完這盤棋不知道。說實在的，

5，我有形勢追上的感覺，可是這個感覺是

確地算地，是不太可能的，這盤棋下到白

不一樣，有一點可以斷言，在這個局面要正

老師：「其實每一個棋士數空的方法都

士是用什麼方法算地的呢?

記者：「我數空每次都會數錯，職業棋

棋了。」

棋，下到這裡，白棋在實空方面，也趕上黑

楚，不然他才不會輸棋呢！而且，『小綿羊

只好靠自己的腳逃生』，不管別人怎麼會

算，和自己如何下棋完全是兩回事。大家總

是忘記，把不正確的算地結果拿來當判斷材

料的話，還不如不算。」

記者：「不數空，靠什麼判斷形勢呢？」

老師：「我判斷形勢，普通是看棋局的

進行裡面有沒有『壓』。不過這和棋形也有

關係，有的棋大砍大殺，數地一點都沒用，

像這盤棋，白棋暫時放棄攻擊搶地，局面可

說是接近大官子，算地也是形勢判斷的一個

方法。」

記者：「那現在黑白各有幾目？」

老師：「我當時的計算是黑棋45目，白

棋40目左右，上邊黑棋必須補一刀，可以說

是白先的局面，所以我覺得白棋應該不錯。

當然這個數字一點都沒有正確的保證，只夠

做輔助性的判斷；不要太注重算地，把力氣

拿去好好想下一著棋，才是最實際的方

法。」

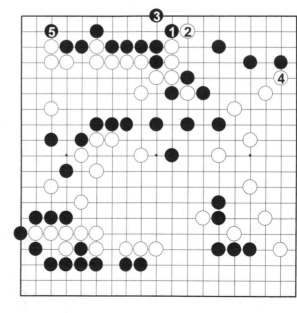

問 291：實戰黑5扳為止，白先。

292

頭痛的大官

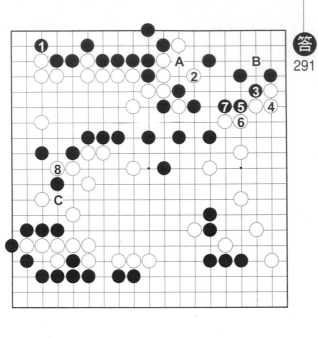

答291

老師：「答291局面是讓職業棋士也頭痛的大官階段。對於黑1扳，白棋手拔2穿象眼，強調黑棋的薄味，是有『壓』的下法。

黑3以下聯絡不得已，白4、6來了，右邊

老師：「白1尖，的確大得讓我流口

記者：「說到序盤階段都想下的地方，圖2白1尖也是呀！」

咖啡過來，說到法國咖啡⋯⋯。」

呢！吐不出什麼象牙的話，幫我拿杯法式濃

為了保留2以下的手段，故意不把擋下掉的

王牌，黑1長，成為不到十目的官子。白棋

6的手段，這個手段本來就是白棋的一張小

老師：「黑1之後，白照樣有2、4、

的。」

極了！就算序盤階段，這個地方白棋都該應

跟班：「白8好大膽子，圖1黑1長大

本身是一著大棋。」

衝，一邊支援左上角，一邊解消黑棋B斷，

完全安心，角上還留有A等味道。白順勢8

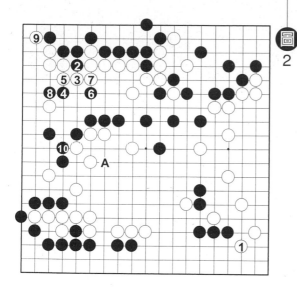

圖
2

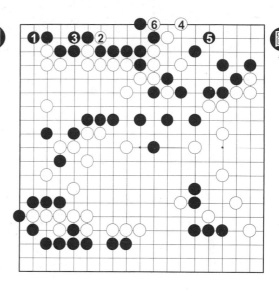

圖
1

水，可是雖說是大官，最怕的就是受壓。黑

2以下先手切斷後，10緊氣，中央留有A等

攻擊手段。雖然無法斷定不如答案圖，這個

進行是白棋盡量想避開的。」

：實戰還是黑2以下定型，10

先斷一手是時機，現在白棋

只好11方面打，黑棋確保了

A的先手，此後右上角白棋

不易出手。白11後，黑棋搶

地的下一步呢？

手術成功病人死

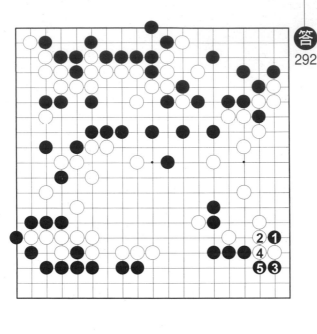

老師：「答292黑1、3雙碰，是此際唯一的下法，比起單在5位尖，便宜很多。黑1、3在一般局面走厚白棋，是俗手的標本，可是現在右邊白地已無法染指，完全是

搶地的局面，黑1、3的下法最實惠。除此以外，黑棋受攻時，單5位尖就會馬上被3位爬的局面，黑1、3也是有力的手段，值得一記。」

跟班：「白2下在圖1白1撞不行嗎？黑2以下的比氣，白棋不會輸。我感覺不行，可是算棋很快！」

老師：「下棋要是比氣比贏就好，那就再簡單不過了。下棋順序的基本是『先上後下』，圖1黑8先從圖2黑1滾掉，7、9從上面先揩油，白棋只好8、10應。黑再從11滾打，白棋大損。這叫『手術成功，可是病人死了』，圖1白1撞是不行的。」

記者：「答案圖白2、4聽話的結果，右下角一下變成黑空，白地還夠嗎？

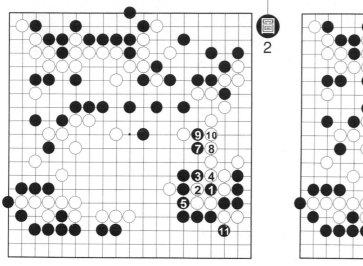

圖
2

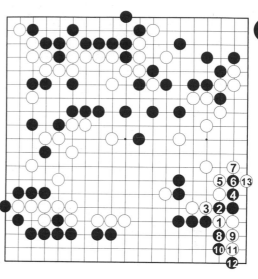

圖
1

老師：「不管夠不夠，白棋也只好這樣下。這盤棋關鍵雖然在白棋中空有幾目，可是現在還不是圍的時候。」

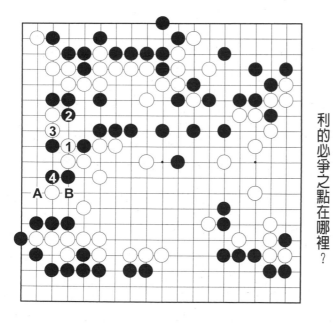

問
293

：實戰白1衝，3撞時，黑4是李昌鎬的預定行動，此後白A黑B，這部分黑棋正好撐住。黑4後，白棋接近勝利的必爭之點在哪裡？

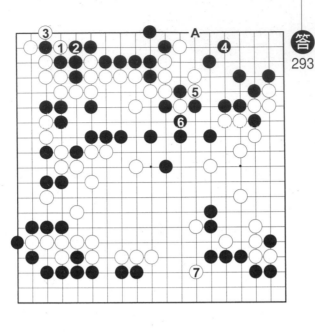

294
熊心豹子膽

記者：「白1、3爲什麼那麼大呢？」

老師：「白1、3有幾目棋算不清楚，也不能斷定是最善手，可是這個局面我一定會這樣下。圖1白1手拔，黑2黏以後，因爲白7對左邊是先手，白棋基本上可以先手活，不過黑棋可能8以下打劫抵抗，局面複雜。答案圖提掉以後，不但左上角安心，右上和右下形成見合。」

跟班：「答案圖黑4爲什麼下得那麼客氣呢？圖2黑1、3緊貼，同時照顧上邊，這樣右上角的地比實戰大多了。」

老師：「原來法國料理裡面有熊心豹子膽，讓跟班吃了開始批評李神算起來。黑1、3強度不夠，是違章建築，一點都不便

老師：「答293白1、3拔掉一子，和綠洲的午餐一樣，是味道很好的下法。次有A的先手。黑4補右上角，白7搶到最後的大官。下到白7，白棋稍好的形勢明朗化

了。」

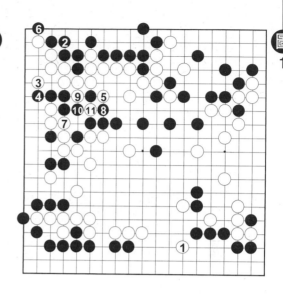

圖
1

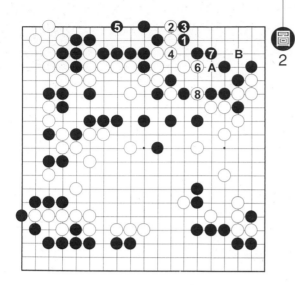

圖
2

宜。被白6壓後，要是黑7退，留有8挖，

不但中央大龍變薄，地也已經不便宜。黑7

在A位撞，白B點後7位斷，角上出棋。黑

1、3要是能成立，李昌鎬是不會錯過

的。」

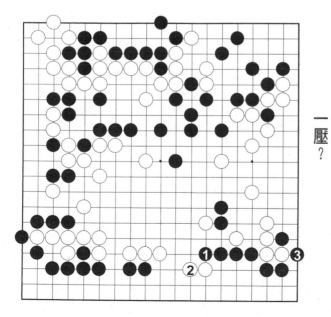

問
294

：實戰黑1壓後3渡。白棋

如何使出邁向勝利的最後

一壓？

一波的攻擊。

跟班：「答294白7之後，圖1黑1夾，是騰挪手筋，黑棋不會有什麼危險。」

老師：「黑棋當然沒有危險，白棋奪黑眼位，只要黑棋不能隨意破中空就好了。黑1以後，白棋順水推舟，白6為止，一邊整形一邊圍空，黑1明顯是一著損棋，白棋勝定。」

記者：「黑棋怎麼會一下變得這麼難下？」

老師：「這就是棋局進行的過程有『壓』，讓棋形厚實的好處；黑棋沒下壞棋，白棋也沒下什麼妙棋，可是白棋總會有一點甜頭吃。有時吃了甜頭以後，地還不夠，那是另外一回事。答案圖白7為止，棋盤焦點

老師：「答294白1馬步飛覷，舒服地官子，兼具奪眼功能。黑棋雖然痛苦，白1之前不A渡搶空，也沒有勝機。黑6為止單行道，白7貼，黑棋只有一眼，成為白棋最後

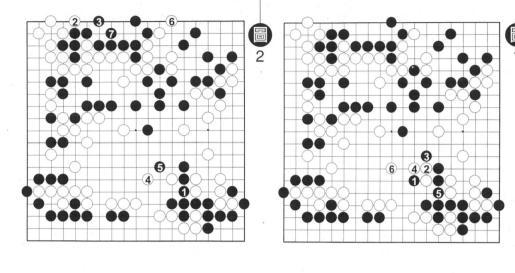

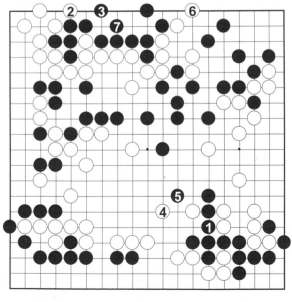

鎖定右下，就算我是老花眼，要處理好已經不是難事了。圖2實戰黑1忍耐，2、4、

6手順跳來跳去，可以看出白棋已經讀秒了，原來我的憂慮還不只老花眼。說到讀秒，對在日本學棋的棋士來說，三個小時的考慮時間還是嫌少。因為日本的職業制度，到現在還是以頂尖三棋賽──各八個小時下兩天的挑戰賽，作最後的目標。日本建立現在這個制度花了四百年，有歷史包袱，要配合時代轉向，反而不容易。」

（問）295：同圖2白棋4、6把劫材下掉，準備下一步關起大門算鈔票。白棋次一手？

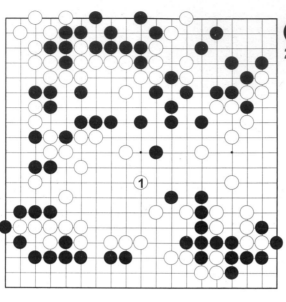

296 失控

答
295

下錯了！記得老師上一盤棋也是該關門的地方不關。」

跟班：「記得老師問的是『白棋的次一手』，實戰要是沒有這樣下，白1雖然正確，不是這一題的『答案』。」

老師：「囉唆！我的座右銘是『天下為公』，最討厭關門的。答案圖是最笨的下法，連我家的小狗都會這樣下。現在右下明明只有一個眼，先逼活，再圍空，才是職業棋士的風範。圖1白1黏，揩油要揩到底，送佛要送上西天。」

跟班：「說得也是，對於白1，右下黑棋不能手拔，答案圖白1總是白棋能下到的。」

老師：「答295白1飛圍，是讓這盤棋勝定的關門下法。白棋要是這樣下，不管對手官子多厲害，一定貼不出六目半。」

記者：「白棋要是這樣下？原來實戰又

老師：「恭喜你的棋力和我一樣。我當

300

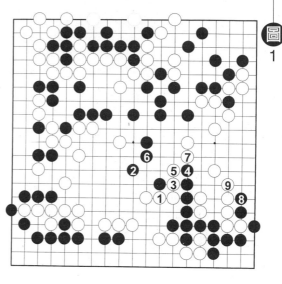

圖1

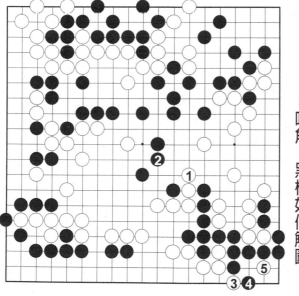

圖2

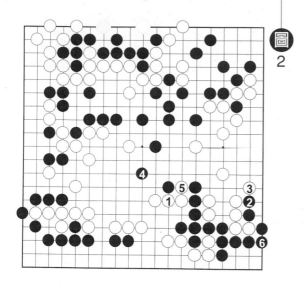

問 296：白棋要是1定型後，3、5吃角，黑棋如何解圍？

時只算好中央，黑2破空無理，白3以下切斷以後，右下黑棋是淨死。沒想到圖2對於白1，黑2爬，是有備而來的妙手。這個時機被爬，白棋只好3擋住，可是有這個交換，右下就不容易死。黑4搗入白棋的金肚皮，在讀秒聲中，我對這盤棋已經完全失控了。」

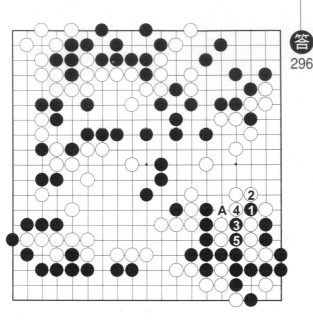

297
傳家寶刀

道。還是因為緊氣，黑9撲後，13為止，正好被捫吃。」

記者：「黑1好簡單的手段，老師怎麼會漏算呢？」

老師：「我漏算的不是黑1，而是之前黑A爬的時機。一般來說黑A爬反而會被吃，是一個損棋，變成了我的盲點。不過現在世界圍棋賽，是空前的高水平，雖說是讀秒，右下這麼一個範圍的變化，沒有算清楚的能力，是無法一爭雌雄的。」

記者：「要是比為自己的錯誤找藉口，老師一定拿冠軍！」

老師：「謝謝誇獎，有過人之處，總是一個優點。圖2實戰知道自己失敗了，又沒有考慮時間，陣腳大亂。白1接時間之後，

老師：「答296黑1斷，白棋氣緊，不管怎麼應都會出棋。白2抱吃的話，黑3打手筋，5接回，A與1位提可得其一。圖1白2方面打的話，黑3以下，白8為止單行

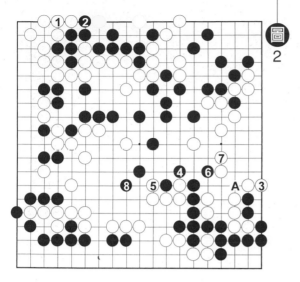

圖 2

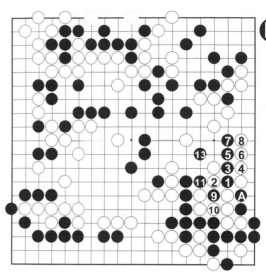

圖 1

也只好白3解消A斷，先逼活黑棋。沒想到對方得理不讓人，硬是不肯做活。4、6出頭以後，再度手拔，8尖入。這真叫敲骨吸髓，白棋中空被破個精光。不過在攻擊途中，被悠哉手拔，本來就是我的傳家寶刀。」

問 297

：實戰白1、3終於逼活黑棋，冷靜數一數空，白棋還不壞。黑4後，白棋如何收官？

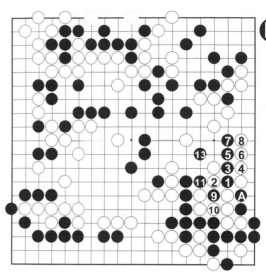

303

298
險勝全屬偶然

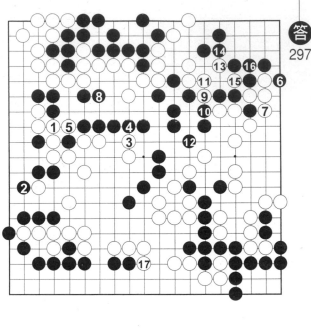

記者：「明顯優勢？記得這盤棋的結果是白棋險勝半目。」

老師：「答案圖是理想的收官嘛！因為白1黏損地，實戰不敢先下。圖1白單1挖斷，這著才是真正的惡手。反而被黑6以下吃掉白二子，損失不少。不過從結果看來，13為止，可能白棋還好一點點。」

記者：「根據老師的講解，答案圖以前，老師在小勝的局勢下錯，導致局面混亂；可是照答案圖的話，白棋勝定，實戰被吃二子，也險勝半目，表示答案圖的局勢，也是白棋優勢呀！」

老師：「空壓法只管自己能不能接受。實戰最後被白入侵中央的進行，是我漏算的結果，不管結果如何，我都無法接受。結果

老師：「答297白1黏，對中央大龍眼位施壓，次有黑2位立，是先手。黑2渡後，雖能下到6扳，白9挖斷，13、15先手吃兩子後17拐，白棋明顯優勢。」

304

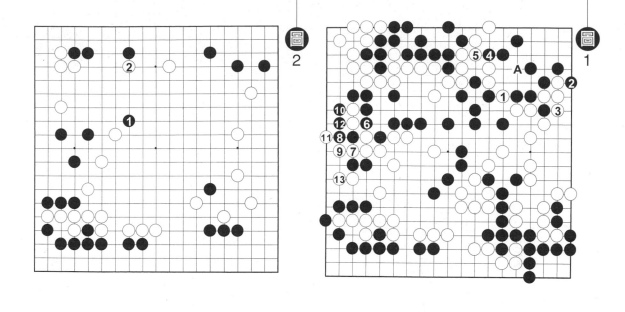

圖2

圖1

幸好還能贏一點點，純粹是一個偶然，圖1白13為止，白棋敗定，一點也不奇怪。反之，圖2這盤棋的中盤，被黑1入侵，是白棋當時的構想，雖然這時的局勢白棋並不好，可是我一點都不覺得自己下錯了。」

問
298

：實戰白10為止，白棋可望小勝的局面，對手又來一記狠著，讓我手忙腳亂，黑棋次一手？

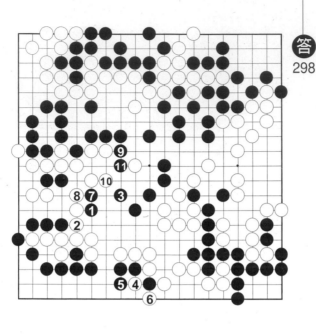

楚。」

記者：「都要進入小官了，是所謂的『有限』的局面，怎麼會哪一邊大，還不知道呢？」

老師：「官子一般人以爲只要會算大小，從目數大的地方開始下就好，其實沒有那麼單純，這個問題要談起來，馬上又可以開一個專欄⋯⋯。」

記者：「拜託！老師饒了我們吧。」

老師：「豈有此理，想求饒的人是我呀！在這裡只說一點，大家都覺得，官子問題是『有限』的管轄範圍。可是大家不要忘記，『算不清楚就是無限』，就算官子，只要沒算到最後一目，『無限』的想法也是能派上用場的。此後實戰不多說明了，圖1白

老師：「答298黑1碰好棋！逼白2黏，這個交換不用說是黑棋便宜。接著黑3是形之急所，讓白4斷與黑9衝形成見合。白4與黑9那邊比較好，我到現在都還沒搞清

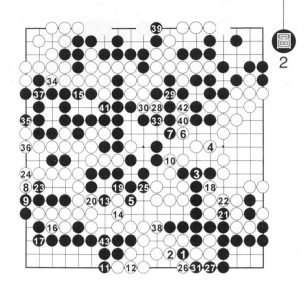

圖2

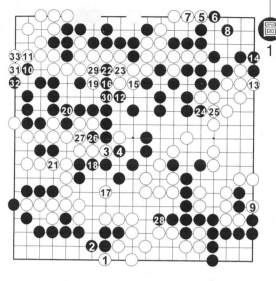

圖1

棋下到31、33的三目扳黏。圖2以下順利收

官，黑43為止白棋小勝半目，終於趕完了，

萬歲！萬萬歲！跟班，快叫一瓶香檳慶祝一

下！」

跟班：「老師，最後還需要一題呀！」

老師：「下棋，就像在一題一題回答對

方投給自己的難問。另一方面，要怎麼去解

釋一盤棋，一個局面，因人因時而異，也是

一個自問自答的連續。」

問

299

：

《新棋紀樂園》是從「為什

麼要下棋？」這個問題出

發，重新思考圍棋的一個嘗

試，最後也把這個問題送給

各位讀者。希望「為什麼要

下棋？」這個問題的思索，

能為各位讀者的圍棋世界開

拓新的天空。

307

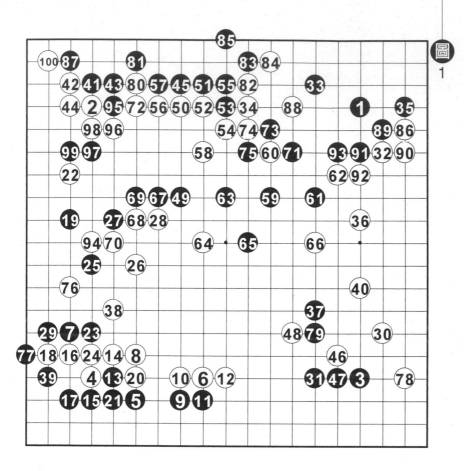

圖
1

300

終站也是起站

老師：「最後貼個總譜。圖1（1-100）。265手完，白半目勝。」

記者：「最後只好請老師做一個結尾了。」

老師：「圍棋的『無限』，從客觀的觀點來看，不過是人的意識所產生的一個幻象（MIRAGE）。可是，不能說虛幻就沒有它的價值，人類一切的所作所為，誰能斷定不是一場

圖2（101-265）。265手完，白半目勝。

308

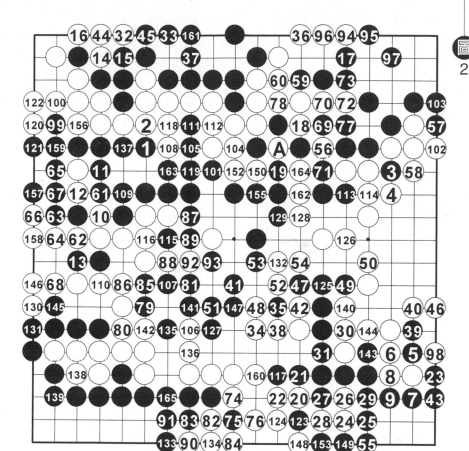

圖
2

虛幻！正因為每個人都是獨一無二的個人，其意識產生的虛幻，才格外可貴，別具意義。

要是圍棋的價值全在尋找最好的著點，它的解答是自古不變，一開始就已經被規定了，沒有變化，沒有發展，也沒有新生，那是一片無機荒涼的沙漠。然而，表現在棋盤上的一點主觀的執著，一滴意識的波動，說不定可以孕育出一片綠洲，讓圍棋進入新紀元。」

記者：「老師不用硬把話題扯到綠洲上面，連載如何進展，我會幫老師想的。」

老師：「這個講座在『綠洲』開始，最後還在『綠洲』結束，真是個緣分。終站也是起站，只要站在人的觀點，圍棋就有永續發展的餘地。主觀的介入，讓原本有限的圍棋，引進輪迴無限的生命，撫拭被電腦算盡變化後壽終正寢的陰影……。」

記者：「謝謝了！老師說太多沒用，都寫進去只會讓人打哈欠呢！謝謝老師的指導和自戰解說，我們可以告辭了。」

老師：「講解完，事情還沒完。昨晚就說定要去卡拉OK，被你們害得沒去成，我從剛才就等著唱歌的呀！跟班！去開個卡拉OK房間！」

記者：「對不起，我還要整理資料，恕不奉陪！」

跟班：「對不起，昨晚揹老師回房，把腰閃了，要回去休息了。」

老師：「開玩笑！年輕人有什麼好休息的，颱風天，不唱歌幹什麼呢？嘿！你們有沒有在聽人說話呀？什麼！你們兩個真的要

走呀！慢點！我可以分你們鳳梨酥加香檳！不要走！不要走呀……。」

完

台北市105南京東路四段25號11樓

廣 告 回 信
台灣北區郵政管理局登記證
北台字第10227號

大塊文化出版股份有限公司　收

地址：＿＿＿＿市／縣＿＿＿＿鄉／鎮／市／區＿＿＿＿＿路／街＿＿＿＿段＿＿＿巷

弄＿＿＿＿號＿＿＿＿樓

姓名：

編號：SM074　　書名：新棋紀樂園──闢地篇

 讀者回函卡

謝謝您購買這本書，為了加強對您的服務，請您詳細填寫本卡各欄，寄回大塊出版 (免附回郵) 即可不定期收到本公司最新的出版資訊。

姓名：＿＿＿＿＿＿　身分證字號：＿＿＿＿＿＿　性別：□男　□女

出生日期：＿＿＿年＿＿＿月＿＿＿日　聯絡電話：＿＿＿＿＿＿＿＿＿

住址：＿＿＿＿＿＿＿＿＿＿＿＿＿＿＿＿＿＿＿＿＿＿＿＿＿＿

E-mail：＿＿＿＿＿＿＿＿＿＿＿＿＿＿＿＿＿＿＿＿＿＿＿

學歷：1.□高中及高中以下　2.□專科與大學　3.□研究所以上

職業：1.□學生　2.□資訊業　3.□工　4.□商　5.□服務業　6.□軍警公教
　　　7.□自由業及專業　8.□其他

您所購買的書名：＿＿＿＿＿＿＿＿＿＿＿＿＿＿＿＿＿＿＿＿＿

從何處得知本書：1.□書店 2.□網路 3.□大塊電子報 4.□報紙廣告 5.□雜誌
　　　　　　　6.□新聞報導 7.□他人推薦 8.□廣播節目 9.□其他

您以何種方式購書：1.逛書店購書 □連鎖書店 □一般書店 2.□網路購書
　　　　　　　　3.□郵局劃撥 4.□其他

您購買過我們那些書系：

1.□touch系列　2.□mark系列　3.□smile系列　4.□catch系列　5.□幾米系列
6.□from系列　7.□to系列　8.□home系列　9.□KODIKO系列　10.□ACG系列
11.□TONE系列　12.□R系列　13.□GI系列　14.□together系列　15.□其他

您對本書的評價：(請填代號 1.非常滿意 2.滿意 3.普通 4.不滿意 5.非常不滿意)

書名＿＿＿　內容＿＿＿　封面設計＿＿＿　版面編排＿＿＿　紙張質感＿＿＿

讀完本書後您覺得：

1.□非常喜歡 2.□喜歡　3.□普通　4.□不喜歡　5.□非常不喜歡

對我們的建議：＿＿＿＿＿＿＿＿＿＿＿＿＿＿＿＿＿＿＿＿＿＿＿

＿＿＿＿＿＿＿＿＿＿＿＿＿＿＿＿＿＿＿＿＿＿＿＿＿＿＿＿＿＿＿

＿＿＿＿＿＿＿＿＿＿＿＿＿＿＿＿＿＿＿＿＿＿＿＿＿＿＿＿＿＿＿

LOCUS

LOCUS

LOCUS

LOCUS